一错成王

错币的收藏与价值

一错成王

错币的收藏与价值

钟小林 著

商务印书馆

责任编辑 林可淇

装帧设计 麦梓淇

排　版 肖　霞

校　对 赵会明

印　务 龙宝祺

一错成王 —— 错币的收藏与价值

作　者	钟小林
出　版	商务印书馆(香港)有限公司
	香港筲箕湾耀兴道 3 号东汇广场 8 楼
	http://www.commercialpress.com.hk
发　行	香港联合书刊物流有限公司
	香港新界荃湾德士古道 220-248 号荃湾工业中心 16 楼
印　刷	永经堂印刷有限公司
	香港新界荃湾德士古道 188-202 号立泰工业中心 1 座 3 楼
版　次	2023 年 3 月第 1 版第 1 次印刷
	© 2023 商务印书馆(香港)有限公司
	ISBN 978 962 07 5918 5
	Printed in China

序 一

　　首先致敬中国人民银行以及中国印钞造币总公司，2019 年，我参观了几场"中国名片 —— 人民币发行 70 周年纪念展"，感触颇多。新中国的印钞史，从无到有，从借助国外机器、设计、纸张、油墨到完全自主印钞，一直到现在印钞造币技术占据在世界的前沿，这离不开一代又一代的印钞人的辛勤汗水。

　　本书主要写的是错版币以及瑕疵币（错币），这并不是在否定中国印钞的技术以及印钞人的付出，恰恰相反，如果看完全书，你会发现，随着印钞机器的升级，印钞技术的提升，检查手段的增加，瑕疵币的出现越来越少。

　　瑕不掩瑜，以中国发行人民币的庞大体量，极小概率出现的错版币以及瑕疵币实属正常，如果没有出现反而是不正常，高端如晶片制造也有容错率，何况这么多道工序结合在一起的印钞造币。

　　所以我们没有必要去否定去掩盖这个瑕，而是很有必要去正视这个瑕。错、瑕并不是耻辱，极少的错和瑕反而能衬托出这个产品的高端以及工艺的复杂性。

　　瑕疵错币以及错版币，在中国收藏圈中目前的地位是比较尴尬，一方面官方有意识的在回避甚至否定这个瑕疵币以及错版币的存在，另外一方面，民间一些不良人士利用着这个错币、错版币的神秘光环不断的用人为错币欺骗新人，虚造错版币或者故意夸大错版币的价值在蒙骗他人。

　　且，由于目前社会上并没有针对瑕疵币、错版币真正系统的书籍，而网路上大量充斥着人造错币，臆想错币，不断的误导着大家。

　　这就是出本书的初衷，让大家能分清楚什么是错版币，什么是瑕疵币，哪些才是真正的瑕疵错币，哪些是臆想的瑕疵错币，哪些是人造的瑕疵错币。

只有见多了真的，才能识别出假的，只要能识别出假的，就不会在收藏过程中被骗。

　　揭开错版币、瑕疵币的神秘面纱，使得大家在平时收藏的过程中遇上不会错过，也不被欺骗。

　　本书在撰写的过程中得到了大量错币爱好者的帮助，提供了大量的实物图片以及指导，在此一并感谢。

　　撰写本书虽然历时两年有馀，但仅做了一些粗略的分类以及释疑，难免有出错的地方，也请大家谅解，并且希望得到大家的指正。

　　藏海无涯，我们一起探索。

序 二

出版此书并不容易，不仅是指撰写的不易，也包含了出版的不容易。

收藏是一个猎奇的过程。

物以稀为贵，是收藏始终永恒不变的真理。

本书的错版币以及瑕疵币，对于大多数收藏爱好者而言，往往带着一层神秘的面纱，特别是瑕疵币，造币厂层层检查过后出现的概率本身就很低，能见到的实物本身就少，所以很多人带着疑惑、不信，以至不敢涉猎这一板块，想涉猎的朋友又往往苦于没有专业的知识可以帮助以及对比参照。

本书能给想涉猎这一板块的朋友们提供一些帮助，有系统的分类，也用比较浅显易懂的文字介绍，并没有过多深入探究枯燥的成因。大量实物照片不但能让你一饱眼福，也会对你对这一板块有大致的了解。

错版币的成因其实比较容易理解，但对于瑕疵币的成因，特别是有一些震撼的瑕疵币确实会让人匪夷所思，但，我们不能因此而直观武断地认为是造假以及不可能出现。

存在即合理。但肯定是一个个不合理的现象导致了这个合理的存在。

存在并不是应该的。存在的合理并不代表合理的存在，即不代表应该的存在。

存在一定是有原因的。既有不合理、不应该的原因，也会有合理的原因。

所以，哪怕是匪夷所思的瑕疵币，我们一定能找到它存在的原因，找出它出现的原因，而对于一些人为造假的瑕疵币，也一定能找出人为造假的痕迹，或者一定能找出这一类瑕疵不可能出现的理由。

对于错版币以及瑕疵币这一块大家平常很少接触的领域，这是一本入门级的书，希望大家在看过本书之后，能遇上时不错过，购买时不上当；不被人造错币欺骗，不空想臆想错币。

没有一片雪花是相同的，但在大家的认知中，所有的雪花都是六边形的，不过当你偶然遇上了圆柱体的雪花甚至其他形态的雪花时，也别觉得奇怪，因为在某种情况下确实会出现。

错币的出现并不是无原因的。

错，有时候很美。

让我们与错币来一次美丽的邂逅吧。

目 录

前　言

如果用最普通的话来表述收藏，收藏的本质就是炫耀，收藏品就是炫耀的资本。收藏的精髓就是人无我有，人有我精，概括成三个字，稀、奇、特。

收藏的精髓总体可以用三个字概括，稀，奇，特。稀的意思就是稀少、珍稀，奇的意思就是神奇，特的意思就是特别、特殊。

如果我们把古往今来的珍贵藏品罗列一下，无一不符合这三点。

在种类繁多的收藏中，钱币只是其中的一小块，但却是最有文化传承且没有断代保持着延续性最好的一块。而在长达数千年的历史长河中，现代钱币又仅仅是钱币收藏这条大河中的一个小分支。

而在现代钱币收藏中，错币收藏是非常小众的一块，也是争议最大的一块。

争议大主要来自于三个方面，第一方面是错币的存在极大多数没有官方支援，翻查资料，官方基本上是努力在撇开甚至否定错币的存在，只有极少个别的错版币确认错误进行暂停、撤回以及重铸发行等。

第二，是目前社会上太多利用疑似错币、人为错币、臆想错币进行欺诈，导致真正的错币很多时候会被误解。

第三，是错币的价值或者说价格极其不透明，甚至可以说是极其混乱，一些自认为值几十万甚至上百万的所谓"错币"给专业人士评估可能一文不值，一些专业收藏家当宝贝的高价错币在一些普通人眼中可能不以为然。

因此，错币收藏这一块被蒙上了一层厚厚的神秘面纱，爱好者为之着迷，疯狂者整天臆想错币，诈骗者肆无忌惮的行骗。

若你去上网查询错币的资料，你会被搞得一头雾水，很难找到正确的资料以及好的文章，这也是笔者撰写本书的最大原因。

你可以不爱它，但你认识和了解真正的错币后，往浅的方面说你

以后不会被一些疑似、人造的错币所骗；往深的方面说你入门了一个极高难度的收藏分支；往俗的方面讲你万一遇上了，就会知道它的真正价值而卖个好价格；往雅的方面说，你拥有了一些经典的错币，这是最好的门面。

我把钱币收藏的境界归纳成几个层次：

第一层，初级阶段，收藏一些普通品、流通品，价格低廉一些，能满足初级收藏欲望，解决拥有问题，这时候的藏品不但不注重品相，甚至会有假的、高仿的。

第二层，初中级阶段，随着知识越来越多，收藏品不但讲究保真，也更加注重品相，慢慢的追求精品。

第三层，中级阶段，已经摒弃流通品，追求全新品相以及评级币，在意号码，并且有意识地往套装系列收藏发展，且在收藏的同时会有意识的去做投资，标十、整刀整卷、整捆整盒甚至整件的收藏。

第四层，中高级阶段，普通的收藏品已经基本集全或者满足不了自己的收藏欲望，这时候会追求高端的发行量稀少的产品，如纸币中的连体钞、炮筒，硬币中的天王币，以及各类存世量稀少的币王，稀缺补号，顶级号码币等等。

第五层，高级阶段，追求人无我有，追求稀少的、小众的甚至孤品类的，追求一些未正式发行的如票样、样币或者是发行后发现错误失误而收回的品种如一片红邮票，一些罕见的错币如大尺寸福耳纸币、铸造错误的硬币等等。

所以，错币的收藏，可以归纳在最高级阶段的收藏，因为它完全符合了收藏的精髓"稀、奇、特"。

稀：错币永远是极少数的，没有批量的错币，所以一定是稀少。

奇：错币的形态不一，千奇百状。

特：错币是一个特殊情况下出现的一个特殊产物，不能归属到任何版别，而是作为一个特殊的产品存在。

有时候，错，真的很美。

有的错，则，一错成王。

从大方向来定义，我把错币分成两部分，一部分是错版币，一部

分是瑕疵币。我们平时大多数时候在说的错币实际上指的是瑕疵币。

错版币：从一开始设计或制版的时候就出现了失误或者错误。一是发行前发现错误后直接停止发行，一是发行后发现错误后停止发行并进行回收，但无法回收的就会流通市场。错版币是批量出现的，具有相同的特征，有一定规律的。

瑕疵币：印钞铸币的过程中出现的次品，有的是原始纸张或者胚体的问题，有的是机器设备出现了问题，且在后期检查中成了漏网之鱼，在市场中被发现的。瑕疵币是随机、偶然，只有同类品种有类似的特征，但无绝对相同的特征，且无规律的出现。

本书比较系统地对错版币以及瑕疵币进行了分类，并且有大量的实物图片进行佐证以及分析，便于了解其出现的成因。

本书亦举例指出目前社会中比较常见的一些人为故意制造出来的错版币、瑕疵币，希望能为初学者以及收藏爱好者带来一些帮助。

第一章 错版币

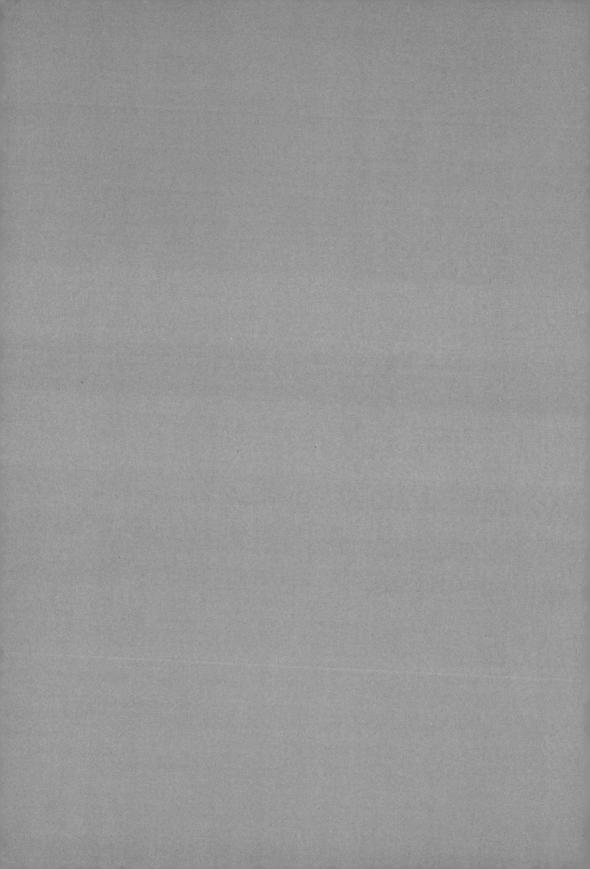

一、错版币

在了解错版币之前，我们先来了解一下印钞的全过程，这样有助于我们分清哪些是错版币，哪些是瑕疵币，哪些瑕疵币的出现是有成因的，哪些是不可能出现的。这是非常重要，存在总是有原因的，这个出现的原因就是必定在这个印钞全过程中的某一个环节。

当然，印钞造币作为一个最高机密的生产过程，我们无法非常清晰的了解到整个全过程，我们只能通过公开的资料去认识、学习并推论。

印钞过程

首先，立项计划。对于上一版纸币由于防伪升级需要或者纸张材质升级，甚或图案设计不符合时代进程需要全面换版，故决定立项印制、铸造新一代纸币、硬币。

第二步，立项结束后进行图稿设计。这个图稿是非常关键的，历史上一些有名的错版币很多都是因为在这个环节出错：有的是图案设计和现实常识不符合，有的是拼写错误，有的是漏掉了一些重要元素等等。图稿设计往往会设定一个大的框架且安排几个小组进行设计，最后遴选出最佳方案并提交审稿。

第三步，审稿。其实大多数的设计错误都会在审稿这环节被检查发现，并且得到修改。但审稿一旦未能察觉，就等于失去了最重要的一道屏障。

第四步，雕版。印钞雕版是印钞设备中的核心，正常情况下，雕版都会和设计图稿一致，特别是在现今都是机器雕版的情况下，出现不一致的概率已经大大降低。就算在以前手工雕版的情况下，也没有

出现过在大方向下和设计稿不一致。但是细小的差别会有，这个细小差别主要出现在换版的时候，因为一块雕版不可能长期使用，在换雕版的时候，两块或者几块雕版出现不一样的细小差别，或者同一个币种有几个印钞造币厂同时生产，雕版上无意或者有意的做了细小的变动。这就是后期发行后我们收藏各种版本的起源，如长城币的无砖版和有砖版、熊猫银币的大字版和小字版、短辰龙、8002 玉钩国等等。

第五步，钞纸。钞纸是由钞纸厂制造好送达印钞厂的，浮水印、防伪金属线这两个重要的防伪就是在钞纸厂中完成的。同一个币种，浮水印有不一样，就会出现不同的版别，有的浮水印不一样是特意为之，如三版的古币浮水印和五星浮水印等等；有些浮水印是无意中有变化，如 9910 的 1-0 浮水印，991 的大叶兰等等，也会出现不同版别。钞纸生产过程中会出现纸张破损、皱褶等等。如果没有检查出来，到了印钞厂后，又躲过了层层检查，发行后就会出现在社会，有一些瑕疵币就是由此而来，后面会详细说明。

第六步，油墨调制。油墨是印钞的重要原材料，也是防伪的重要手段之一。油墨我们可以分三类，一种是肉眼可见的油墨，一种是肉眼可见但是在荧光灯下有荧光反应的荧光油墨，一种是肉眼不可见仅在荧光灯下有荧光反应的无色荧光油墨。这个油墨调制是非常严格、严谨的。但在这个过程中，有部分油墨会有人为变化，主要是为了探索。如四版众多的荧光币版本，就是部分使用荧光油墨后出现。也有一些是调制配比的时候无意识地出现变化，明显一点的也会产生不同版本，如三版的碳黑炼钢，不是非常明显的也会有一些爱好者做区分，如三版重油墨车工、重油墨古币一元等等。再有一些是调制的时候失误了，仅将一部分纸币的上普通油墨调制成了荧光油墨，比较经典的就是纪念钞中的绿牡丹。

第七步，印钞。印钞有好多道程序，先是胶印，胶印工序主要完成钞票正背面网底图案的印刷。通过鲜亮、精美的网底图案，赋予钞票特定的色彩美感。再是凹印，凹印是印钞生产体系中的核心工序，凹印图纹具有明显的立体感、凹凸手感，防伪性能突出，以至于有一句话叫做无凹不成钞。目前我们在流通使用的新版 19 版纸币中的毛

泽东主席人像、银行名、国徽、背面主景、年号等重要图案均采用凹印印刷。接下来是打码，也就是纸币的编号。在最近的第五套人民币纸币中最后还有一道工序是涂布，在纸币的正背面涂上保护涂层，提高了钞票的抗脏污性能。由于印制的程序比较多，且工艺复杂，所以印制过程中会出现一些瑕疵品，且是占幅最大的一块。

第八步，裁剪。纸币都是整版印刷，印制结束后就会裁剪成单张纸币的大小，纸币裁剪过程中也会出现一些瑕疵品。

第九步，检查，封装。检查分人工检以及机器检，现在都是机检为主，然后再人工进行复检一次。检查的作用就是发现印制过程中的瑕疵品予以剔除，但也有一些漏网之鱼没有检查出来，亦有一些检查时已经进行了标记要剔除，但是后面忘记了拿掉，后面会专门说明。检查结束后就对符合品质标准的成品完成一百张整把、一千张整捆、塑封和装箱的流程。

上面就是一个大致的印钞流程，我们可以清晰的看到，第一到第六步的过程中，容易产生错版以及一些细分版别，一旦出现都会是批量的出现，而且是同样的特征，以及比较清晰的号段规律。第七到第九步是出现瑕疵币的主要过程，瑕疵币就是根据第七到第九步几个主要步骤来作分类。

本节主要讲错版币，最近几年比较典型的一次错版币事件就是2018年澳大利亚发行的50澳元：在"it is a great responsibility to be the only woman here"这句话中，"responsibility"这个词被3次错误拼成"responsibilty"（图1）。

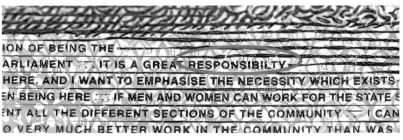

　　澳大利亚储备银行已发表声明承认了这一错误，并在接下来的发行中修正这个错误，已经流通出去的钞只能慢慢的回收。

　　我们从上面的印钞步骤就能知道，这个错误是在设计的过程中产生，然后在审稿的时候没有发现。雕版根据设计图稿来制作，印钞根据雕版来印制。在这之前，2005 年菲律宾的 100 比索纸币，居然把总统的名字给拼错，虽紧急回收，但还是有一部分流到了社会中并且受到收藏家的追捧（图 2）。

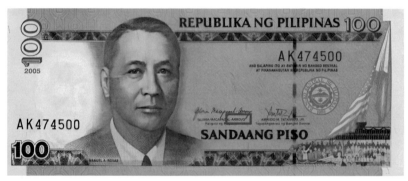

（2）

　　由于国家级发行的币、钞、邮票等等，都代表了一种权威、信任，在设计之初一直到发行都有层层把关审核，所以错版钞出现的概率非常低，而如上面这两种低级错误一旦出现，对于各国央行等发行方是灾难级的影响。

　　错版币，记住一个关键词版，也就是制版的时候出现的失误或错误，也是成为一个版别的意思。

　　成为一个版别有三要素：批量的出现；同一位置错误；有能查询到固定的时间段发行、有固定的冠号或者流水号段。

　　简单来说，错版币就是无意中的有意为之，所谓有意为之就是本来设计或者制版就是这样，所谓无意就是当初设计或者制版的时候并没有意识到里面有错误。

错版币的六种情况

错版币分为六种情况，可以主要从三大方面说明，包括设计及制版问题、发行问题、生产问题。

设计及制版错误，没有发行

第一种是在自检或小样审稿的时候发现了错误，直接叫停，且没有发行。但后期极小部分样票通过种种情况而出现在收藏市场或者拍卖市场，但凡这种情况出现的每一个都是珍品。钱币中这一类情况还未发现过，但邮票中就发现多次，每一次都成就一枚珍邮。

例如著名的特62"京剧脸谱"邮票。京剧脸谱邮票于1963年开始设计，设计者为刘硕仁。当邮票已印成并准备发行时，恰值江青搞"现代革命样板戏"运动，这套古代帝王将相面孔的邮票受到江青指责，这套邮票就这样被压了下来，没有发行。后期在销毁的过程中，有极小部分流入社会而成为珍邮。

另外最经典的就是大一片红，"全国山河一片红"邮票分两种，其中一种称为大一片红（图3）。

"大一片红"全名为"全国山河一片红"，邮票的最初设计为横版设计，票面尺寸为60毫米 × 40毫米，在呈样审批的时候，由于"大一片红"票幅过大，票面复杂，有贪大求全的嫌疑，于是根据领导指示，邮票设计者万维生将票幅缩小为30毫米 × 40毫米，主图仍为工农兵手持《毛主席语录》，上方为中国地图，地图上印有"全国山河一片红"字样。缩小了标语口号和远处的群众及红旗旗海，去掉了票面下方"无产阶级文化大革命的全面胜利万岁"字样，面值依然为8分。修改后的画稿很快得到了通过，这就是人们常提到的"全国山河一片红"邮票，也简称"小一片红"（图4）。

"大一片红"符合错版出现的第一种情况，也就是从未批量印制之前就被叫停，理论上不会出现在收藏圈，就算有私下流出出现，这个量也是极其之少，一旦出现就是大珍。

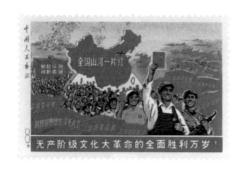
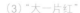
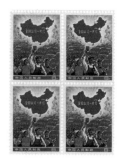

（3）"大一片红"　　　　　　　　　　　（4）"小一片红"

　　"大一片红"的存世量坊间推测仅为个位数，每一次的现身都是在大型的拍卖会上，且价格屡创新高。

　　理论上，这一类的邮票是不会出现在社会上，因为在发行前就叫停，可以称之为未发行品种，但是种种原因导致极小部分流了出来。

设计或制版错误，民间发现并回收

　　第二种情况是审稿及检查时没有发现错误，在发行后被民间发现了有失误、错误或者欠缺，而紧急叫停及回收。但还是有一小部分遗留在民间和收藏市场。

　　还是"一片红"邮票这个例子，前面说了"大一片红"是第一种情况，但改版后的"一片红"还是出现了新的情况。改版后的一片红我们称为"小一片红"，也就是"大一片红"被驳回后的改版。

　　但是经过了改版的"小一片红"邮票也是命运多舛。

　　1968 年，"全国山河一片红"邮票已于 11 月 16 日开始向各省市区分发，拟定于 11 月 25 日发行。

　　1968 年 11 月 23 日中午，中国地图出版社的编辑陈潮正从外边走进出版社大门，只听邮亭营业员赵树楠叫："老陈，来新邮票啦！"老陈接过邮票一看，上面有中国地图，觉得很新鲜，便买了几枚。回家欣赏邮票时发现这枚邮票上中国地图画得不准确，尤其是中缅、中蒙、中不边界画得不准确，属于中国领土的南海诸岛也未表示出来。

他当时猛然一惊,深知这是个很敏感的问题,非同小可,他立即向当时出版社的生产组作了反映。邮电部发现问题后,急令全国各地邮局停售,邮票要全数退回。但已有个别邮局提前售出了这枚邮票,导致有少量邮票流出。

1968 年 12 月 25 日,《关于全国山河一片红邮票发行可能造成的后果的报告》中特别提到,北京市邮电局自行提前发行了这套邮票,并售出 500 多枚。

"小一片红"中出现的错误其实在"大一片红"中也同样存在,不过当时审样的时候并没有注意到。"小一片红"邮票属于错版出现的第二种情况。

关于"小一片红"邮票被紧急叫停并撤回的原因,坊间流传的是地图上的台湾省不是红色而是白色,在政治色彩浓烈的那个年代,这可是一个大事件。不过据邮票设计者万维生后来解释:"台湾省属于国民党领导,实行资本主义,不画成白色难道画成红色?"所以才出现了白色台湾省。

不管何种原因,由于紧急的撤回,"小一片红"的存世量也是极少,坊间推测不过 300 枚左右,也是名副其实的新中国邮票珍品。

相对第一种未发行的情况,民间知道者甚少,但第二种情况出现的影响就大很多了,从知名度来说会比第一种更加高。

"蓝军邮",知名度不如"一片红",但地位和价值并不逊于"一片红",也是属于发行后紧急撤回销毁的品种(图 5)。

(5)"蓝军邮"

再说一个近几年的例子，锦鲤邮票。锦鲤邮票自带光环，寓意吉利，加上图案和设计确实是难得的上乘之作，就在大家翘首以待发行之前，突然被叫停发行（图6）。

原定于 2017 年 6 月 25 日发行锦鲤邮票，邮票实物也大多数已经发放到各地邮局，然而在 6 月 19 日晚，中国邮政紧急发通知叫停发行，并回收封存所有锦鲤邮票。且至今未见讯息。

据大多数的坊间猜测，被叫停的原因是设计上触动了民意。锦鲤本无错，锦鲤邮票也本无错，错在一个敏感的名字出现在了一个敏感的时段，且触动了敏感的民族情绪。严格意义上，这也是设计上的一些瑕疵或者考虑不周所产生的错误（图7）。

锦鲤邮票未来无外乎两种命运，一是就此停止发行。但是当初往各邮局发下去后，虽然没有正式发行，但回收肯定不会彻底，总有些私下的截留。这一部分锦鲤邮票未来肯定会出现在收藏市场，且注定成为珍邮。

另外一种命运：重新改版再发行锦鲤邮票，前面被叫停的一批锦鲤邮票未来如有少量的流出也会成为珍邮。

锦鲤邮票目前出现的情况是第一种，未发行直接叫停，但为什么放在第二种情况里面？是因为虽未发行，但已经分发到各地邮局。虽有撤回，但肯定会有私下流出导致无法完全撤回。经过这么多年，基本上可以断定不会再发行，回收封存的锦鲤邮票也会被销毁，但未来一定会有少量的锦鲤邮票流出现身收藏市场或者拍卖市场，届时，又将是一个顶级的珍品邮票。

发行后发现错误，叫停并回收重新发行

第三种情况是发行后发现有失误、错误或者欠缺，紧急叫停并进行回收，改版后重新发行。不过由于回收不彻底，还是有部分的错版版币遗留在民间。相对前面两种，第三种情况留存在社会上的量会大很多，前面两种均是在未发行就撤回，虽有流出但均为非法流出，量不会很多，而这第三种现象是已发行，回收起来难度会非常之大，留

存的数量也会大大的增多。

这种情况出现的并不少，并且由此出现了一些经典的错版，前面说过的 2018 年澳大利亚 50 澳元和菲律宾 100 比索就是属于此类现象，后面会提到的最近发生的泰国 20 泰铢塑胶钞也是属于同一性质，下面先说几个内地的例子。

最经典的例子，金银币中的龙凤错版。

中国人民银行原定于 2000 年发行"京剧艺术第二组龙凤呈祥 5 盎司彩色银币"，但由于 2000 年内地金银币市场出现了低谷，所以推迟了此币的铸造和发行。

一直到了 2001 年，金币总公司才委托瑞士造币厂进行铸造，2001 年 7 月份，第一批龙凤呈祥 5 盎司银币出现在了内地的钱币市场，当时市场售价是 1600 至 1700 元。

7 月下旬，一名苏州的收藏爱好者从卢工币商中买回家后欣赏时发现此币彩色背面左上角雕刻的小字"中国京剧艺术"中"剧"字少了一竖，并再次去卢工币商买了几枚，发现同样的错误，确信这是制版时候出现的失误，而不是铸造时候出现的随机错误。随后，此收藏爱好者致电金币总公司，总公司立刻确认了错误，并采取一系列的紧急措施，包括立刻封停库存，去钱币市场回购等等。

之后，收藏者又发现此币不仅仅是背面剧字少了一竖，正面的年号 2001 也不对，由于此币虽然是 2001 年铸造，但是发行公告时间以及证书上的发行时间均为 2000 年，所以此币的年号应该是 2000 年（图 8）。

很快，金币总公司也确认了此处的错误，并对此龙凤呈祥 5 盎司银币的后续做了安排：封存的、回购的全部销毁，并重新设计制版铸

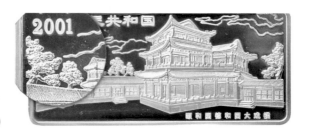

（8）

造。重新铸造的龙凤呈祥 5 盎司彩色银币于当年十月份出现在北京国际钱币博览会。

龙凤呈祥 5 盎司银币也成了中国金银币发行史上不多见的错版与正版同存的品种，龙凤错币的存世量圈内推测在 600 枚左右，目前的市价在 10 万元左右。

最近几年的金银币发行中，2016 年的 100 克熊猫金币是一个例子。发行公告中此枚 100 克熊猫金币的直径为 55 毫米，实际铸造的尺寸也为 55 毫米，但是鉴定证书却由于工作人员的失误，标注成了 50 毫米（图 9）。

（9）

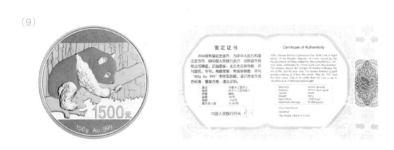

金币总公司随后就发现了这个失误，重新印刷鉴定证书，并组织更换鉴定证书。未出售的证书大多已换，不过已经收购此熊猫金币的藏家大多数都没有去更换新证书。

邮票中，也出现过几款同样类似的情况，第一款天安门放光芒邮票。"天安门放光芒"邮票，被集邮者称为"放光芒"，即特 15 首都名胜第 3 枚，面值 8 分（图 10）。

该套邮票由邵柏林设计，全套 5 枚，分别是颐和园、北海、天安门、天坛、太和殿。

（10）

设计者邵柏林把天安门的背景设计成朝阳冉冉升起，彩霞满天，光芒向天空四射。但由于当时印刷技术不过关，印出来的邮票没有达到预期的效果，在天安门图案上空形成了一道道直射的光芒，十分刺眼，而在天安门东侧则有大片翻卷的乌云，显得阴沉昏暗，整个画面犹如原子弹爆炸一般，缺乏一种祥和的气氛。

在审查这套邮票时，有人硬把这套邮票和"政治"扯到一起，指出邮票中的天安门不伟大、不完美、天空阴沉、沉闷，好似乌云翻滚，缺乏祥和气氛。

1956 年 6 月 9 日，邮电部决定首都名胜天安门图一枚暂停发行。6 月 12 日急电全国收回销毁。

"天安门放光芒"邮票虽未正式发行，但江西、江苏、浙江等省个别邮局在接到邮电部收回急电之前已售出一部分，数量为 700 馀枚。由于"天安门放光芒"是 1956 年发行的"首都名胜"特种邮票中的一枚，所以 1957 年 2 月 20 日重新补发了一枚"天安门放光芒"邮票。一小部分之前流入社会的也成为新中国的珍邮之一，屡屡现身大型拍卖会并拍出高价。

新中国珍邮之一的纪 54 错版票也是同样一个性质，第五届世界学生代表大会邮票原定于 1959 年 9 月 4 日大会开幕之日发行。在大会开幕前几天，邮票发行局突然接到通知称：这次大会名称是"国际学联第五届代表大会"而非"第五届世界学生代表大会"，遂决定将已印刷的邮票全部撤回作废。经过邮电部门的共同努力，更名后的邮票"国际学联第五届代表大会"在 9 月 4 日大会开幕那天如期发行。但原先的错票由于个别邮局提前发售，有极少量流出。

发行后发现错误，继续流通

第四种情况是，设计上有欠缺的地方，但是已经发行，而这个欠缺并不是非常严重的错误，不会造成很大的影响，所以继续流通。但紧接着在短时间内进行下一版的设计，并改版发行。这种情况下其实比较尴尬，民间一般认为是出现了失误或者欠缺的地方而改版，官方

却不会给一个明确的说法。所以这第四种情况，很难明确的说一定是错版，或者一定不是错版。

比较典型的例子是第五套人民币中的 99 版人民币，短暂发行几年后就改版发行 05 版人民币，在发行后极短的时间内就全面换版。这在中国的货币发行史上是第一次，主要的原因都指向 99 版人民币的背面少了拼音 —— "yuan"。这一点原因从 99 版 1 元没有改版就大体能得到验证，因为 991 纸币的背面是有 "yuan" 拼音（图 11）。

（11）

收藏圈有部分人把 99 版人民币称为整体的错版，但是说 99 版是错版显得过于牵强，官方的定位比较合理，《中国名片 —— 人民币》一书中就有提到，99 版人民币发行之后，有不少群众来反映 99 版人民币票面上个别元素缺少。此书中虽然没有明确说是缺少哪一个元素，但大家都知道实际上指的就是缺少了 "yuan"。

99 版人民币已于 2018 年初实行只收不付，整体上 99 版人民币已经具备了收藏的属性，走入了慢慢升值的通道。

99 版是除了 991 元以外的全体换版，在这之前的第三套人民币中，也出现过类似的情况，只不过是个别的币种换版，比较有名的是三版一角的枣红以及背绿一角。

从纸张、设计以及工艺上来说，枣红一角都是堪称一个经典，但发行时间极短，改版的原因流传最广的是 "路线错误"。发行之初，

有人发现枣红一角票面图案上的人物自左往右行走,这在当时"路线"斗争激烈的年代,犯了严重的"右倾主义"错误,所以才紧急改版。

实际上"枣红一角"改版的原因并非如此,而是当时中国的印钞大量的依靠前苏联。"枣红一角"1962年开始发行,纸张和油墨等大量需要前苏联的支援,而这一年恰逢中苏关系开始恶化,技术、材料、产量上都无法满足社会的需求,所以才自行研发印制人民币。

"背绿一角"就此诞生了,肩负起这历史的重任(图12)。

（12）

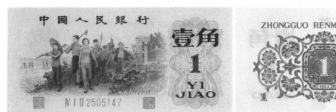
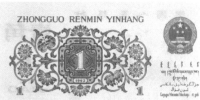

但"背绿一角"的发行时间也不长,发行后,不断有老百姓反映背面的绿色很接近贰角纸币,且一角票面尺寸本身和贰角几乎一样(仅长度短5毫米),使用的时候很容易混淆。

因此"背绿一角"发行没多久也进行了换版,但就在这短暂的发行时间内,"背绿一角"中出现了三版币王背绿水印一角,也算是一个传奇,一段佳话。

由此可见,换版可能是由于设计上的缺陷、错误,也可能是外部的因素,或是发行后使用上的问题导致。

发行后发现错误,无法回收

第五种情况是,设计上或制版的时候出现错误,但由于是一次性发行的邮票、纪念币或纪念钞,无法再改版或增版,且已经全部发行完毕后才被发现,无法进行大量的回收。这种情况下有时候是民间认定错版,官方不会有一个明确的说法,有时候是官方也认为错版,但是已经既成事实也已经全部发行完毕,就将错就错。

这一类并不多见，但也是有不少的例子，还是举内地的几个例子：

第一个例子，金银币中的第 15 届冬奥会银币。1988 年，第 15 届冬季奥运会在加拿大举行，中国也派出了 20 人的代表团参赛。为了纪念第 15 届冬奥会，中国发行了一枚银币，图案为滑降。

不过犯了一个低级错误，居然把第 15 届冬奥会设计铸造成了第 16 届，并且证书上也标注了第 16 届（图 13）。

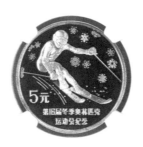

（13）

如果说有些错版的错误或者失误是比较牵强的，可以有多种的解释，这个冬奥会银币的错误则是不用质疑，属于一个非常低级的错误。

这个错误的出现应该就是前面说到的印钞造币流程中，设计上出现了错误，然后审稿时没注意到，进而一路错到发行，直到发行全部结束后才被发现。

此冬奥会银币错币发行了一万多枚，但却没有实行召回重铸，召回和不召回对于错版币的价值有着极其密切的关系，后面我们会说到。

第二个例子，普制纪念币中的宪法颁布十周年纪念币，1992 年发行（图 14）。

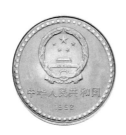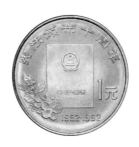

（14）

这一枚宪法纪念币主要问题出现在了币名"宪法颁布十周年"上，图案"1982年宪法"以及"1982-1992"则没问题。

中国的第一部宪法是1954年颁布，简称五四宪法。接下来是七五宪法，七八宪法，1982年颁布的是中国的第四部宪法，简称八二宪法。所以此纪念币的币名"宪法颁布十周年"容易引起歧义，可以理解为取名错误，不单单是不够严谨的问题。

合适币名应该是"新宪法颁布十周年"或"第四部宪法颁布十周年"等，我们可以参考下中国邮政的关于八二宪法的邮票：

第一枚和纪念币同年发行的宪法邮票，票名直接是"中华人民共和国宪法（1982-1992）"（图15）。

第二枚是2012年发行的，取名"现行宪法公布施行三十周年"。邮票的设计就非常好的避免了这个错误（图16）。

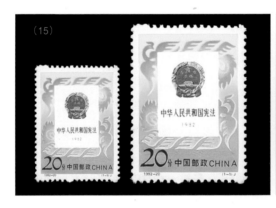
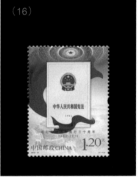

宪法纪念币发行量为1000万枚，虽然钱币圈有不少的收藏者都普遍认为宪法纪念币是错版币，但此币也没有召回重发。

在宪法纪念币发行之初，不少朋友认为错版会很值钱，并带来了一波炒作，随着时间的推移，此宪法纪念币也就慢慢的归于平静。这就是后面会说到的，是不是错版的就一定很值钱这个问题。有没有召回，有没有重铸，存世量是多少，对于错版的后期价值有着重要的影响。

第三个例子，澳门双错钞。2001年，澳门中国银行和澳门大西洋银行联合发行了面值为10澳元的纪念钞各一张（图17）。

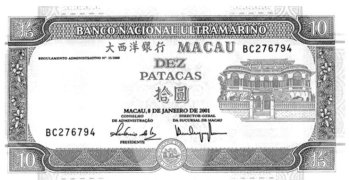

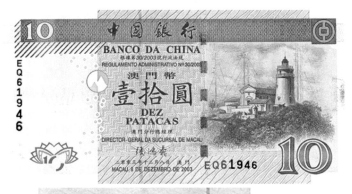

发行几年后，被一位藏友发现两个银行发行的钞中都存在错误，大西洋银行的圆字少一横，中国银行大楼的图案中"中国银行"的银字由繁体字变成了简体字。当时此发现引起了收藏圈的极大震动，此两张纪念钞也被藏友们称为澳门双错钞。

第四个例子，香港六指渣打纪念钞。2009 年 10 月 1 日，渣打银行为庆祝在香港运营了 150 周年而发行了一张面值为 150 港币的纪念钞，这是全球首张 150 面额的纪念钞（图 18）。

（18）

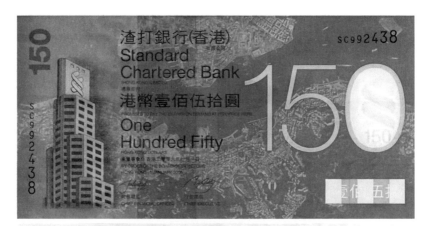

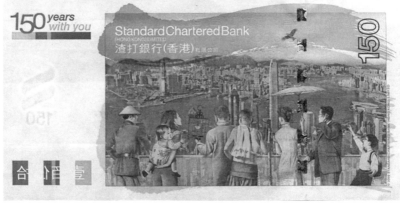

这张 150 元纪念钞票，正面以渣打银行的招牌蓝、绿色作底色，背景是维港两岸的高空卫星图片，渣打标志正好落在中环总行上，特大的鲜黄色数字"150"特别抢眼。背面以浅棕色作主色，八位不同年

代的香港人在太平山俯瞰维港景色，见证香港的发展。

然而就在纪念钞背面见证香港发展的八位不同年代的香港人中，细心的网友发现手持大哥大的青年居然有六只手指。此渣打150周年纪念钞也被广大藏友称为六指渣打错版纪念钞。

现实社会中，六指的人确实也是有存在，所以这个设计也不能说完全的错，只不过并没有采取大多数常识中我们习惯的五指。

上面两种澳门双错钞以及香港六指渣打纪念钞，由于全部发行完毕，存量并没有任何的变化，所以只是名头上比较的好听。象徵意义上的错版，但是对于实际价值的增值并没有起到非常大的作用，价格也只是刚刚发现错的时候出现过热捧，后期价格也慢慢的回落。

上面说的这第五种情况的错版，有一定的错版概念支持，有收藏意义，有加持作用，但是对于增值作用有限。

生产批量出现不同

第六种情况是，设计上没问题，制版、印钞、铸造的时候，由于不同印钞厂或者同一印钞厂生产的时候，部分币种批量出现了不一样的纸张、浮水印、字体、油墨、图案间距等等，这种情况比较多见，大多数我们不会定义为错版，而会定义为一个新的版别，极个别情况下也会出现错版（后面有例子），当然如果从最严格的去定义，一个券种中，除了主流的那一个是正版以外，其他的都可以称为错版，或者变版。

这一类的出现比较多，主要原因都是不同的造币厂不同的模具、油墨等原因造成的不一样，同一所造币厂有时候在换版的时候也会出现这一类的情况，我们分别以金银币、硬币、纪念币、纸币举例。

金银币中，这一类的情况出现非常多，先看下我们见到的最多的熊猫银币，熊猫银币中最经典的版别就是1995年的少叶版，熊猫手中的竹叶片数不一样（图19）。

这个是图案出现了不一样的情况，应该是不同造币厂模具不同而产生的结果。熊猫银币中第二个比较常见的版别是年号大字版和小字

版，这个很多年份中都有出现，在 1999 年熊猫银币中甚至出现三个版本。而 1996 年熊猫银币的小字版和大字版，肉眼就能非常清晰的辨识出天坛下面的 1996 年号字的大小（图 20）。

2000 年的一盎司熊猫银币出现喷砂版和镜面版，上海造币厂的是镜面版，深圳国宝的是喷砂版，国号那一圈能明显看出区别（图 21）。

　　2001 年熊猫银币 1 盎司，出现两个版本，一个是深圳国宝的 D
版，一个是上海造币厂的无 D 版，有一种说法是无 D 版是销售国外
的，也称国际版；有 D 的是销售国内的，当时主要考虑便于今后回收
而设置（图 22）。

　　上面说的是熊猫银币，由于熊猫银币的发行体量大，所以即便有

不同版本出现，除非量差特别大，才会有明显的价格区别。

其他金银币中两个经典的例子：

第一个是短辰龙，2000年庚辰龙年生肖金银币中的1/10盎司彩金龙中，有一部分币面的"庚辰年"中的辰字最上面一横很短（图23）。

此币出现的原因应该是模具刻制的时候出现了疏忽，造成了"辰"字的一横特别的短，同币不同版，这种情况是模具换版而造成的。

第二个例子，05年彩金鸡，2005年乙酉鸡年1/10盎司彩色金币，这一枚币中出现了经典的错版非背逆币。

平时我们大多数的认知都认为背逆币是错币，为什么在这里背逆币是正币，而非错币呢？原因是此背逆非彼背逆，我们通常说的背逆币是在硬币或者纪念币中出现，由于压铸的时候模具移位导致整体角度偏移，是铸造过程中出现的偶然随机事件，所以偏移角度都是各不一样，最大背逆角度是180度。这时候我们说的背逆币其实就是瑕疵币，非设计时决定的背逆。

而这个生肖金银币中的背逆是指设计的时候就故意设计成180度倒转的，硬币金银币等正反面整体180度背逆在世界各国的硬币和金银币中非常常见，这是因为欧美人欣赏硬币的时候习惯性是上下翻转，这样180度背逆设计刚好符合这个习惯。

　　而我们平时欣赏时候习惯性左右翻转，这样非背逆更适合，所以中国的硬币和纪念币设计铸造绝大多数均为非背逆币，但是金银币前期就出现过不少背逆版本的币，如 83、84、85 年 1 盎司熊猫银币（图 24）。

　　中国从 1998 年开始发行的中国首轮生肖题材 1/10 盎司彩金币，从首枚发行的戊寅虎年 1/10 盎司彩金币到 2008 年的戊子鼠年 1/10 盎司彩金币，一共 12 枚均设计为背逆币。

　　但是到了 2005 年的乙酉鸡年的时候，当时是委托了瑞士造币厂铸造，1/10 盎司彩金鸡居然出现了一部分是非背逆版本。1/10 盎司彩金鸡的发行量 3 万枚，此非背逆彩金鸡的发现量坊间推测在 200 枚左右，珍稀度可想而见。

　　由此可见，如果设计铸造的初意都是非背逆币，那偶然出现的背逆币就是错版，错总是在正的相反方向，而此彩金鸡设计铸造的初意是背逆币，此一部分的非背逆彩金鸡就是错版。

　　为什么我把这个 05 彩金鸡错币归纳到错版，而不是错币瑕疵币的范畴？这是一个很好的例子，让我们能简单直白的了解错版和瑕疵币之间的区分。

　　金银币铸币和流通币在程序上有点不一样，因为大多是精制币，

所以都是一枚一枚的铸造，这一枚错版彩金鸡应该是部分铸造的时候底胚模放反了，所以才出现了非背逆的现象，而不是铸造的时候模具移位导致，模具移位导致的现象是不会都是刚好 180 度，而是随机出现的角度偏移。硬币的背逆币就是如此，各种角度都有。

所以错版彩金鸡是有意识后产生的错误，而不是无意识之间出现的错误，有意识产生的错误往往会出现一批，且错误一致，我们可以称为一个版别，出错后的版别我们可以称为错版。而无意识中产生的错误往往随机出现，错误位置以及大小也往往不一致，我们称为瑕疵币错币。

上面金银币的例子我们也可以看到，在这种情况下，有的可以称为版别如熊猫银币的 D 版以及大字版小字版，特意如此，并没有错。有的可以称为错版如短辰龙、彩金鸡，有的既可以称为版别也可以称为错版，如熊猫银币的少叶版、镜竹版、镜面版以及喷砂版，因为可以说成疏忽而导致的错，也可以说成特意如此并没有错。这里面有一个比较微妙的界限，如果两个造币厂铸造或者印制，每一个造币厂出来的均一致，但两个造币厂之间有不同的特征，那可以称之为正常的版别区分。而如果同一造币厂既出现多叶，也有少叶出现，那就毫无疑问可以定义这其中有一个是错版。

下面举例硬币和纪念币，硬币中这种情况也非常的多，举几个比较有名的版别：

1、分币中常见的版别大星版和小星版，这是原始模具不一致出现的情况（图 25）。

2、80 长城币中的有砖版和无砖版（图 26）。

3、85 长城币中的宽版和窄版（图 27）。

4、纪念币中，比较知名的有 1985 年老西藏中的远山版，远山版就是币面中间的图案距离币边缘的距离比较大（图 28）。

纸币中，这种现象的出现更多，一二三四版纸币中我们熟知的很多细分版别，都有出现。

纸币不同版别的成因

纸币出现的版别成因很多，有的是纸张，有的是字体，有的是暗记，有的是油墨，也因此出现了很多的钞王，我们分别举几个经典的例子。

纸张及浮水印

最经典的是三版背绿水印，三版背绿一角在印制的时候，有一部分采用了以前带浮水印的钞纸，这些背绿一角被细分为背绿水印一角，也成了三版纸币的币王。

一版币中浮水印的版别更多，稍微简单地汇总了一些：

5元织布：有英文浮水印与无浮水印券两种版别。英文浮水印券稀少，可分上英文浮水印与下英文浮水印两种不同位置。

10元工农：有英文浮水印与无浮水印券两种，英文浮水印较少。

10元锯木与耕地：有横条式水波纹浮水印与竖条式水波纹浮水印两种，以竖条式水波纹券罕见。

100元北海与角楼：有空心星浮水印、雪花浮水印、水波纹浮水印三种版别，以水波纹浮水印券为少见。

200元排云殿：有空心星浮水印与雪花浮水印两种，两券存世量相差不多。

1000元运煤与耕地：有五星浮水印与无浮水印两种，五星浮水印票券较少。

10000元军舰：有空心星浮水印、雪花浮水印、无浮水印三种版别，以空心星浮水印票券为略少。

10000元双马耕地：有空心星浮水印、雪花浮水印、无浮水印三种版别，以空心星浮水印票券略少。

字体

字体我们可以分两种，一种是票面的字体，一种是编码字体。

票面字体出现的现象较少，最经典的是四版贰角纸币中的玉钩国（图 29）。

玉钩国的出现有着典型的研究意义，四版 8002 发行了有几十年，也是最近几年才发现这个玉钩国并且为大家所认知。最初发现这个国字有不一样字体的藏友，是从散票中发现，以为仅仅是个别现象，是印刷的时候模具出现了瑕疵导致，随后慢慢的有藏友发现了连号甚至整刀的玉钩国，但还未能发现规律。规律对于一个版本具有非常大的重要意义，如果是一个有意识的版本，肯定会有规律存在。

（29）

直至有藏友发现了 8002 玉钩国的出现规律"五一码"，出自天津造币厂的冠号前提下，数位编码的前四位元数位减去 51 后，可以被 70 整除，就是玉钩国。

自此，一个新的版本出现，成因目前未知，但是从这个国字字体的美感以及玉钩国出现的规律来看，这就是一个有意识的版别，而不是模具瑕疵后出现的变体。如个别三版贰角的国字，很明显就是模具瑕疵而出现的字体，不能归于版别，我们可以归纳到瑕疵币或者错币范畴（图 30）。

（30）

字体的第二种情况，就是数字编码的字体，前面我们在金银币和硬币中看到有大字版、小字版、宽版、窄版等，在纸币中出现的形态更多，有等线体、粗壮体、幼短体、幼长体，山顶 7 体、平 3 体、幼线体等等。

举两个典型的例子，一版纸币 100 元北海桥有一个版本叫平三版，就是部分北海桥纸币的数字编码 3 顶上不是圆的，而是平头 3 （图31）。

（31）

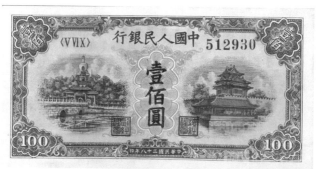

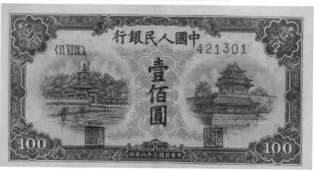

最近几年发现的四版 8002 幼线体，也是数字编码出现了字体不一样的现象。幼线体中的数字特征区别最大的就是数字 1，我们也称为红旗 1（图 32）。

（32）

暗记

暗记，中国发行的一、二、三、四、五版纸币包括纪念钞中，很多都设有暗记，下图为 2000 年新世纪龙钞中的暗记，此暗记一看就知道是某一个人的姓名拼音（图 33）。

（33）

暗记也是纸币防伪的一种，但是在部分纸币中，有的有暗记，有的没暗记，这也成为版别中再细分一次的依据。但暗记往往很小，躲在图案中，需要借助放大镜才能看到，所以用暗记做再次细分版别往往不会成为主流以及得到大家认可。

为什么同一版本的纸币中有的要设暗记，有的不设，有的多，有的少？

早期印钞，由于同一票券的承印厂家不同，或同一厂家在再版时增减暗记，以示区别印刷责任而产生不同版别。如三版背绿一角有带人字暗记和不带人字暗记两种。

在一版纸币中暗记的分类更加多，如五元牧羊券有带星暗记和不带星，50 元工农券有十个暗记，但在部分票上正反面有第 11 个暗记"大东"，意思为上海大东印刷厂印制，同样二百元炼钢部分券上也有"大东"暗记，一千元秋收中背面部分有"西安"暗记，等等。

暗记是印钞制版过程中的一个特意为之特征，在印钞历史上占据一定的位置，有着重要的防伪作用，也有着比较重要的史料意义，但是由于需要借助放大镜才能看清楚，所以除了一些纸币发烧友在研究收集，且在部分品种中会追求暗记的分类，目前大多数普通收藏者也慢慢的忽视了暗记这一块。

油墨

这一块是比较的重要，也是占据纸币版别很大一个出处。油墨而导致的版别可以分三种：

第一种，在印刷的过程中因颜色深浅不同而产生的版别，也就是前面我们说到过不同批次纸币油墨调制产生的不同。使用的还是同一个油墨，只不过调制的深浅不一致，最经典的莫过于三版炼钢碳黑（图34）。

（34）

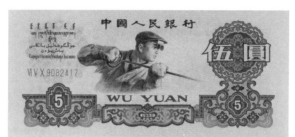

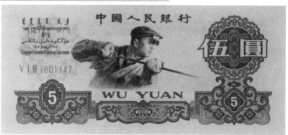

三版还有一些没有像碳黑这么明显也没有这么高知名度的如拖拉机一元重油墨，车工重油墨等（图35）。

（35）

在一版币中也有如 1000 元钱塘江大桥，背面常见的紫红色，也有见背面是橙红色券，但相对比较少见。

调制油墨就像印染厂调颜料、涂料厂调配色一样属于比较难的工作，就算机器调色都会出现误差，何况早期纯人工调配阶段，出现色差比较常见。但要达到肉眼有明显色差且有明显的批次区别时候，我们才会认定是一个版别。

第二种，在印刷过程中调换颜色所产生的不同版别，这种情况不是油墨颜色调得不准，而是有的是原来进口油墨，后期改国产后出现了颜色不一致，有的是油墨换了品种或者特意调配成不一样而出现，这种情况在早期的一版币中出现比较多，一直延续到了四版的个别品种。

一版纸币 50 元"红火车"和"兰火车"，其中红色的量最少（图36）。

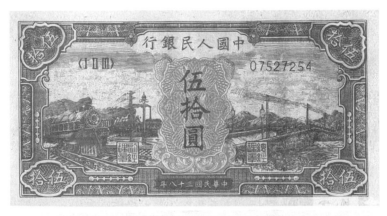

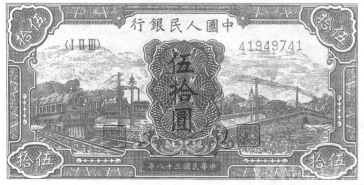

一版纸币 100 元北海桥，有蓝色和黄棕色两种票面（图 37）。

二版纸币中的红五元和黄五元，红五元是苏三币中的一枚，后期中苏关系恶化后，黄五元采用了国产油墨（图 38）。

第三种，荧光油墨带来的版别不同，荧光油墨其实从二版币的分币中就开始有出现，然后到了三版纸币的部分币种如"大团结"、"拖拉机一元"等。但真正得到发扬光大的时候是在四版币，四版币把荧光币直接开创了一个门户，并出现了许多的经典品种如绿幽灵、绿钻、苍松翠鹤、金龙王等等。四版纸币中最著名的因油墨不同而出现的版别是801天蓝。

现代纸币把荧光油墨视作为一个重要的防伪手段，在最近几十年中国发行的任何纸钞中，均有荧光油墨的存在。

荧光油墨带来的版别主要是同一个币种在某一个位置，部分有荧光，部分没有荧光，这有可能是印钞厂不同，也有可能是同一印钞厂在调制油墨的时候不一致，也有可能是失误调错油墨，也有可能是试验性的在部分冠号或者号段上先进行一种新的荧光油墨的试验。

我们能看到，荧光币品种最多的时候就是四版币，而到了五版币时代，荧光油墨的统一性就好多了，也没出现那么多的版本，这也证明了四版币是荧光油墨大面积推广使用的时代，各种试验性的尝试会

(39)

更多（图39）。

在中国发行至今的5张纪念钞中，均使用了荧光油墨，然而在2018年发行的人民币70周年纪念钞中，却在极小部分193补号号段中发现了一种新的荧光，圈内称之为"绿牡丹"（图40）。

"绿牡丹"名字的由来是在70钞的背面牡丹花图案部位，有一小部分号段是带了绿色的荧光，荧光灯下如盛开的绿牡丹，极其漂亮。

"绿牡丹"的存世量极小，目前仅在70钞的1928至1931号段中出现，且仅在这些号段的一小部分流水号中出现，至今发现的号码统计仅2000馀张，所以"绿牡丹"一被民间发现之后，立刻登上纪念钞钞王的地位，可谓出道即巅峰。

如果说前面的四版币的荧光油墨大多数是特意或者是试验性的，基本上有批量的冠号出现，那绿牡丹的荧光油墨不属于此类范畴，它仅在70钞的补号段1928至1931中间出现，在正号段无一张出现。而我们前面看到的纸币荧光版别主要是在正号段出现，然后补号也同时有出现，所以"绿牡丹"出现的成因和前面所述的荧光品种有着天生的不一样。

我们都知道，补号作为正号的替补是提前印制的，且两者除了冠号不一致或者流水号段不一致，其馀元素均必须一致，而"绿牡丹"的出现偏偏颠覆了这个常识，所以我们推测，"绿牡丹"是在非正常

环境下的产物，这里说的非正常环境下也就是出错。

出错分两种，一种是有意识的错，也就是最初设计的版本就是带了荧光的牡丹，且印制了一部分补号，然后由于后期种种原因而不采用，可以推想一个原因，由于 70 钞分两个印钞厂印制，如果一个印钞厂有荧光，另外一个印钞厂无荧光，不利于版本的统一，估计撤销带荧光的版本，但撤销过程中未能彻底的撤干净，所以留下了极小一部分还带着荧光牡丹的 70 钞。

另一种是无意识的错，也就是牡丹图案油墨调制的过程中误用了荧光油墨，从而出现了绿牡丹。

两种出错都有可能性，由于印钞的机密，目前无法得知真实的成因。但无论哪一种错，正是因为出现了错，才使得这一珍品能横空出世，成为王者。

要成为王者，不仅仅只是量的稀少，最重要的还得看出生的血统，需要符合版本的三要素：第一，特征的元素清晰且统一位置区域，"绿牡丹"的荧光位置一致，且荧光强，可以这么说，是目前所有纸币荧光版别中最强荧光；第二，批量出现，而不是仅有一张或者几张；第三，有特定的冠号或者流水号段。绿牡丹仅在 19287 至 19314 区段出现，而我们再细化一下，就能发现完全符合印钞规律，5×7 印钞大版，19280 至 19286 非"绿牡丹"，19287 至 19293 之间有"绿牡丹"出现，19294 至 19300 区段非"绿牡丹"，19301 至 19307、19308 至 19314 这两竖排里面有"绿牡丹"。

我们顺着"绿牡丹"再延伸开去说下纪念钞中另外几个小众的细分版别，这样有个对比，就更加能了解为什么绿牡丹会受到追捧并成为王者，其它几个细分品种较难以有起色。

第一款，"龙钞"。最近几年出来一个强荧光龙钞，事实上，所有龙钞上的那条龙都是有荧光，所谓的强荧光龙仅仅是荧光稍微强了一点，抑或是拍摄角度的关系，实际上区别很小，至于有朋友说的无荧光，那只能是一种可能性，被人为去除了荧光或者荧光灯的关系。

第二款，"建国钞红灯笼"。这个荧光特征范围比较小，仅仅灯笼的一点点位置有些许荧光，且荧光特征比较的弱，而且很重要的一

点，流水号段出现得不清晰，很难有规律可循。

第三款，"航太钞的流浪地球"。我们看对比，初看特征还比较的明显，但是我们再仔细一看，其实下面一张也是有很淡的荧光出现。而且有一部分的流浪地球还有星链荧光，有一部分则只有一部分，有的全没，所以一部分没有星链荧光的流浪地球被藏友取名"宇宙之眼"，这基本上可以定性为荧光油墨的强弱区别。正因为是荧光油墨的强弱导致，所以"流浪地球"的号段也是无规律出现，这对于要成为一个版本是致命的缺陷。前面的"建国钞红灯笼"的性质和这个"航太钞流浪地球"基本一致（图41）。

（41）

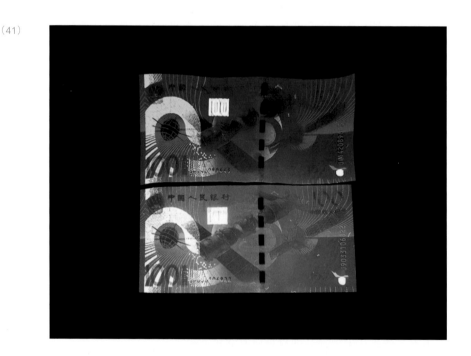

第四款，冬奥钞的"绿奥"。最近发行的一对纪念冬奥钞中的雪上运动钞，一部分的背面最上面的拼音字母带了荧光，流水号段相对清晰，但此荧光最大的缺点在于荧光实在太过于弱了，就算最强的在荧光灯下也很弱，如果封装评级壳之后，几乎很难看见（图42）。

分析了上面几个纪念钞的荧光之后，再来看一张"绿牡丹"的局部荧光，就会有更深的对比印象（图43）。

前面大致分析了出现错版的六个大类，第一、二大类是最难出现的情况，也是最容易出大珍。而第六大类是范围最广的，绝大多数可以归类到版别这个定义中，极小部分可以归类到错版。

二、错版币的投资价值

之前大致说了错版币出现的几种情况，下面说一下错版的收藏投资，也可以问一个问题，是不是所有的错版都很值钱？

不是。

我们看到，前面举例的这么多错版中，出现很多的珍稀品种，如"一片红"、龙凤银币、05 错版"彩金鸡"、"绿牡丹"等，其中有一个共同的特征，就是量小。

如果一个币发行后是错版，立马叫停回收改版，那错版的存世量就会很少，就会成为一个珍稀品种，如龙凤错币。如果发行后知道是错了，且大家也都公认的是错版，但是不回收不改版，那发行量还是实实在在的。如 1988 年的冬奥银币，价格哪怕一时间由于热度炒作上去了，但还是会下来，但总体上有错这个字在上面，整体价值也会比同类高一点。

如果一个币发行后，在其中出现了错版（或者细分版别）和正版同时存在的情况，那珍稀度主要看错版（或细分版别）的量如何，如 05 错版"彩金鸡"，3 万枚发行量中仅 200 馀枚为非背逆错版，价值就会很高，如 1.2 亿张 70 钞中仅发现 2000 多张绿牡丹，这个珍稀度就会很高。我们想像一下，如果 1.2 亿张 70 钞中，两个造币厂各6000 万张，其中有一个造币厂的 6000 万张都是绿牡丹荧光的话，这个价值就会沦为平庸。再或者反一反，2000 多张 70 钞的牡丹花是没荧光的，而其馀一亿多张是带荧光的，那无荧光的就会成为珍品。

我们再举一个经典的错票案例：蔡伦错版邮票。这枚邮票是1962 年 12 月 1 日随同邮电部发行的一套纪 92 "中国古代科学家"（第二组）纪念邮票面世的。可设计的时候一时疏忽，在"公元"两字后面加上了一个"前"字，成了"公元前？－ 121"。邮票图稿经过层层审查也未发现这一错误，直到北京邮票厂工人打样时才发现了这个问

题。补救办法是在印版上将"前"字一个一个地修掉。这枚邮票的印刷全张，包括 2 个邮票全张，为 50（10×5）枚，由于修版工人的疏忽，在左边的 50 枚中第 16 号位置上的印版，漏修了"前"字（未刮去），造成了每一印刷全张（含两版 100 枚）就有一枚带"前"字的错票。1962 年 12 月 1 日出售时被一些幸运的集邮者发现，邮政部门当即采取措施收回了一部分，但并未能做到全部收回和销毁（图 44）。

（44）

这是我们前面讲述错版分类中的介于第三种和第四种之间的情况：发现错版，有撤回，但因为是正版和错版同时发行，所以仅需撤回错版，正版继续保留。但因为已经大面积发行，撤回的力度不够。

尽管撤回力度不大，但是在收藏还处于萌芽阶段，错版邮票大多被当作残次品。无论是邮局的工作人员还是集邮者，对待这样的邮票大多是抵触的，一旦遇到都是主动退货，并没有奇货自居的意识。所以虽说是撤回力度不大，实际上撤回的量还是很大，导致目前留存的蔡伦错票并不是很多。

我们试想一下如果此事发生在当下，群体收藏意识极其强大的时代，一旦发行后，想要去撤回，谈何容易。不但收不回，反而会带来轰动效应，助长了错版的热度。

反过来我们算一笔账，撤回对于该品种的价值优势还是非常的明显，以蔡伦错票百分之 1 的错率，这个体量也是很大。如果不撤回，或者撤回量极少，就不会有目前的价值。所以，对于错版，无论是否撤回，错版相对于正版的存世量比例很重要。

部分如民间认为的错版而官方不承认的如 99 版纸币以及宪法纪念币等，量也在那里，且缺少一个明确的身份，所以价值来说和普通会无异。

人为制造

上面举的错版或者细分版别的例子都是经官方认定或者收藏圈基本取得共识的品种，那是不是会有一些人为制造出来的错版，抑或不叫错版，直接称为版别来牟取暴利？

答案是有的，比较典型的就是二版纸币中的"红水坝"。刚出现的时候，是当成前面例子中的"兰火车"、"红火车"一样油墨换版，但是在之后经过很多藏友通过纸张、冠号、旧票、补号等等实证研究，确定是人为制造出来的品种，是通过药水浸泡而出来的颜色。现在收藏圈内基本上都认为这个"红水坝"是人为的。

四版纸币最近几年出现了"8005 鸡血红"这个品种，这个品种目前也被大部分藏友所质疑。

同样充满争议的另外一个品种四版 8001 的"折光一角"，钱币圈内大多数资深藏家均认为这是一个后期人为的品种。

还有我们经常能看到的三版贰角、五角漏色版，对于这个三版贰角、五角的漏色，经历了几十年，圈内依然充满争议，虽然主流观点均认为这是人为变造的，但仍然有人坚持是真实的。

上面说的几个确定的以及疑似的人为造假品种，只要稍微仔细分析都做不到无懈可击，甚至疑点漏洞众多。我再以争议了几十年的三版漏色贰角、五角来举例分析一下。

我们需要了解的是，印钞的程序中，一个面的图案实际上是有好多个图层来完成，如果漏色，仅仅可能发生在某一个图层，其它图层正常，而上面我们提到的这贰角、五角，整个面的图案都变浅，也就是说几个图层同时漏色，这是不可能出现的情况，唯有人为曝晒或者药水洗，因为无法分开图层处理，才会出现这种现象。这是我认为这

个漏色贰角、五角最大的破绽，我们在后面瑕疵币板块的漏色分节里面，会有更详细的图层分析，对于识别人为品种非常的重要。

其次，这个漏色贰角、五角出现了连号以及整刀，我们知道印钞是大版印钞，如果漏色那必定是整版，如果出现连号整刀的货，那整个大版累积起来的体量是巨大的，而作为肉眼清晰可见的漏色瑕疵，品质检查时是不会出现如此大批量的漏网。而唯有人为，可以整刀、整捆的批量生产。

人为错版，无非是三种方式，第一种，增加：人为增加图案、油墨、荧光等等；第二种，减少：通过曝晒、洗擦等人为减少图案、油墨甚至号码等等；第三种，裁剪、挖补。这三种人为错版里面，第二种是最迷惑，因为增加、裁剪、挖补，放在放大镜下，很多细节都会暴露，容易被识破，而一些人为的减少往往不通过物理手段的刮擦，而是通过曝晒、冲洗等不破坏纸张以及纹路的手段，带有一定的迷惑性。这里再举绿牡丹的例子，刚发现初期，众多藏家也认为是通过人为增加荧光而成。

“绿牡丹”由于量实在过于稀少，仅在极小范围的一个补号号段中出现，且这个补号号段投放地仅在个别地区，如江苏、广东和湖北的个别城市，所以在刚发现“绿牡丹”的时候，钱币圈内绝大多数的人都认为这是一个人为的品种，因为有些手中有几万张的大户都没有发现一张，然而慢慢的，通过实物细图证明此荧光无任何人为的可能性（图45）。

（45）

我们从上两个图可以看到，绿牡丹荧光油墨的纹路非常清晰，绝非人为造假可以造成。

继而，不断有上面三个投放地区的民间藏友发现了"绿牡丹"，尽管"绿牡丹"目前所知的量很少，但每一张都是民间挖掘出来的，至此，关于"绿牡丹"的争议也就结束了。

通过"绿牡丹"的发现以及认可，我们可以延伸的去识别一些疑似人为以及确定人为的荧光币品种，下面是最近特别猖狂的人为荧光币品种（图46）。

（46）

诸如此类人为添加白荧光的纸币在很多小的收藏平台上特别多，取个哗众取宠的名字用来欺诈一些不明的收藏新手，这些人为荧光品种有几个非常明显的特征：

第一，都用真钞来造假，你和他说假的，他说这纸币是真的，支持银行验证，用偷换概念来误导新手。

第二，基本上都是白荧光，都是涂在纸张上，由于是涂上去的，所以纸币的网底基本上都会被盖住。这里我们可以延伸讲解一下荧光币。前面有说过，荧光币是采用了荧光油墨，这个荧光油墨可以使用在网底上、图案上甚至号码上，自然光下是一种颜色，荧光灯下是另外一种颜色，所以你在荧光灯下看到的图案、网底、数字编码是一样的，只不过颜色变了，但这个纹路就极其难以人为描上去，就算油画大师冷军能纤毫毕露的画出逼真的画，也难以在这张小小的纸币上细细的描出各种纹路、图案（图47）。

人为荧光既然无法描出这种纹路，只有两种方法，第一种是挑

空白的地方涂，尽量避开油墨网底图案等，造成一种是纸张荧光的假象。第二种是尽量跟着着纹路图案涂，但由于无法涂到那么细微，所以就会连空白的地方都涂上了。所以我们如果在荧光灯下放大仔细的看人为的荧光币，这破绽就会显露无疑。

故此，我们对于荧光币品种的选择，其实很简单，油墨荧光几乎没有造假的可能性，哪怕造假也是破绽百出，纸张荧光则尽量避免，因为容易造假。这里我们再延伸说下最近几年出现的一个991月亮币荧光品种（图48）。

991 月亮币是至今都充满争议的品种，但无论持有者怎么认为这是一个真实的品种，都无法避开这个月亮并不是油墨荧光这个关键核心点。荧光油墨分两种，一种是油墨荧光，前面我们说的四版币以及绿牡丹均为油墨荧光；另外一种是无色油墨荧光，也就是肉眼看不到任何图案，只有在荧光灯下会显示。这个无色油墨荧光我们通常看到的是纸币上的数字面值或者拼音面值上，中国四版币的大面额 100、50 元以及五版币以及纪念钞上均大量使用了这个无色油墨荧光。

但印钞造币没有任何理由在这个 991 钞纸背面去点一个无色荧光油墨月亮，这还不是最重要的，任何如果真实存在的品种，都不会仅仅垄断在部分人手中，而是大量的会在民间发现，从而被更多人认知以及信任。

人为造假的荧光币品种，往往会送去评级，甚至送最权威的 PMG 评级，利用评级出分来误导购买者，说这张荧光纸币是权威评级认证，可以放心购买。殊不知这些又是一个偷换概念、利用评级在欺骗买家。因为这些人送评的时候是不会说这是一张特殊的荧光币，这时评级公司只看纸币的现状，不会用荧光灯去查看。简单的说，你拿一张"绿牡丹"送评，你不说是"绿牡丹"，评级公司也不会用荧光灯查看，而是给你封装了普通的 70 钞壳子和标签。但你一旦说了你这张是"绿牡丹"送评，评级公司就会用荧光灯查看是否真实"绿牡丹"。

所以，对于这一类利用评级币来说这个荧光币不是人为的卖家，你就简单的回一句，如果不是人为，特征又非常明显的荧光币品种，你就直接申请荧光币的标签后再来售卖。

同理，前面我们说到过的一个疑似人为品种 8001"折光一角"，很多在售卖的时候也用了 PMG、PCGS 评级通过这个概念，他们也是钻了评级的漏洞，当普通钞去送评，然后和你说这钞通过了权威评级。简单直接一点，如果证明是真实的品种，你申报独立版本，PMG 评级公司无疑会给它一个独立的标签；不给，至少证明这是一个存疑的品种。

是真实的版本品种，无论是错版还是细分版别，最后都会证实是真实的；反过来任何人为的错版也好、细分版别也好，哪怕初期能误导到一些新手，到最后也会破绽百出。

错版的另类价值

我们可以得出一个结论，投资错版币前提基础首先必须是非人为品种。其次，存世量是它未来价值的核心，正和错的数量差异量越大，错版的价值会越高。

纯粹从价值上来说，全错等于没错。

一直有朋友心存这个疑问，为什么大家会对错版币以及错币这么追崇，这是一种哗众取宠的行为，这是一种病态收藏。其实不然，这世上错的东西很多，并非是所有的错都有人欣赏，并非所有的错都值得收藏，错需要错的有价值。

人是感性动物，我们能从完美的事物中发现美，也能从不完美的事物中发现美。艺术上最经典的莫过于残缺之美维纳斯，而文化中的代表莫过于王羲之兰亭序中的涂改。一篇短文兰亭序，居然出现了八处涂改、添加，居然一点不突兀，还被后人称为神来之笔的修改。

大家读书的时候，是不是很有印象，鲁迅的文章里经常出现"错别字"。我们写错字就得扣分，鲁迅的"错别字"就是通假字或者异体字，而且还有很多专家专门研究他的错别字进行研究和注释。这就是主体不一样而造成结果不一样，王羲之是书圣，鲁迅是名作家，自然出现了不一样的结果。

瓷器上的冰裂纹又叫"开片"，本为瓷器釉面上的一种自然开裂现象，我相信最初的人们会把这类现象归纳到品质问题。但随着一部分人认为这种开片存在一定的美感，并且追崇这类美，部分瓷器甚至故意烧制出此类开片纹路，使得开片瓷器形成了特定的艺术效果和收藏价值。同理，钱币是国家名片，权威的货币。在这之上的错，就有着不一般的意义和价值，无论是史料意义还是研究意义，都和普通的事物会有不一样的地方。

对于钱币来说，如果一旦出错，就是昂贵的代价。我们前面看到的钱币也好，邮票也好，一旦出错，撤回、销毁、重铸等等，都是为了错而付出的昂贵代价。从这个角度上来说，这个错，本身就有了它天然的价值，也是它最大的价值基础。

第二章　瑕疵币

一、瑕疵币

瑕疵币，也可以称为残次币，收藏者通常称之为错币。

很多人会把错版币和错币概念搞乱，前面有大致有说过两者的区别，这里再举一个例子用来说明一下。

一个制衣工厂，原本想要做的成品是红白格子衬衫，由于制版的时候失误，格子间距搞错了，或者印染的时候部分颜色调错，出来了一批黄白格子的衬衫，这时候的这一批衬衫就是错版。

若有一些衬衫领子做斜了，有一些袖子钮扣漏钉了，有一些染布的时候漏染了、染歪了，有一些边角料的布也给做进了成品、有一些被机器扎破等等，这些就是次品、瑕疵品。

这两种情况原则上都不应该出现，因为第一种情况有审版员，第二种情况有质检员，如果有错应该检查出来。

但这两种情况在理论上和现实上都会有出现的可能性，再怎么仔细的审核和检查，也会有出错的时候。相对而言，第一种出错的情况会少很多，因为设计、制版等审查程序很多，有很多的问题都是会提前修改，但第一种情况一旦出现就是批量的出现，影响和损失也会大很多。

而第二种瑕疵品出现的机会就会多很多，主要因为一个品种会做很多的量，如纸币一个币种的印刷往往就是上亿、几十亿甚至上百亿的体量。高端如晶片，也做不到百分之百的良品率，所以，在大家认为非常严格的印钞铸币，出现瑕疵品的概率也存在，甚至不小。

检查与补号

我们从另外一个角度可以佐证纸币的次品率，那就是补号。

硬币和纪念币比较简单，遇上瑕疵品直接踢走就行，最后剩下的良品装卷装盒符合数量即可。但是纸币不行，每一张纸币都是独一无二的，带着特定的冠号和流水号。如果遇上瑕疵品需要剔走，那就必须补一张进去，这样便于统计和记录，补进去的那一张，就叫补号。

补号，就是替补的号码，这就像一场足球比赛，上场比赛是 11 个人，但在场边还有 7 至 12 人的替补队员，一旦比赛的过程中，有队员受伤了，替补队员就换上场。

印钞的过程中，出现了瑕疵品需要剔走，这时候就用一张补号给替换上，用以保证数量的完整。

简单的说，补号完全就是为了瑕疵品而生。

且，补号都是会提前印制好，以备需要时就能用，就像足球替补队员一样，比赛时候总有一些替补队员在场边做活动，以备需要时候立刻可以换上场。

没有瑕疵币出现，就不需要补号，瑕疵币出现的越多，补号就越多，所以补号和瑕疵币息息相关，我们有必要在说瑕疵币之前说一下补号。

补号分人工检时代和机检时代，人工检就是造币厂工人检查印制好、剪裁好的纸币，遇上瑕疵品踢走，立刻补进去补号。这个时候，有一个明显的特征，就是纸币整刀、整捆的开始号都是 01，也就是整体上比较完整地保持了整刀、整捆、整箱纸币的序号排列，这样也非常便于统计。一、二、三、四版纸币以及 05 版之前的五版纸币大多数是采用了人工检。

机检，就是机器代替了人工检查。机器检查的时候遇上瑕疵品就直接剔走，但是机器不会放补号进去，而是直接跳号排序下去了，但机器会自动记录剔走的纸币号码以及剩下良品纸币的号码。这样我们看到的整刀、整捆纸币的第一张号码都不会是 01 开头，而是乱码开头。打开后，里面也不是完全连号，有个别会出现跳号，甚至会出现

一下子几十张甚至上百张的跳号。

补号和正票一模一样，只不过会在冠号上做区分，所以补号的每个冠号的印制量会和正号一样，如中国的四版、五版纸币，补号和正票一个冠号的理论印制量均为一亿。

一个补号往往要服务好几个正冠号，在人工检的时候，补号率大约是在千分之 2 至 3，以四版 961 举例，共计发行了 302 个冠号，其中 JR、JT、JU、JW、JX、JY、JZ 这 7 个冠号为补号。

而机检时代，由于机器检查更加细致以及程序化，所以机检挑走的瑕疵纸币会更多，大致在百分之 2 至 3 之间，这基本是人工检的十倍。

前面说了，机检是机器直接剔走瑕疵品，不放补号，跳号排序下去，那是不是意味着机检的钞不需要补号？否，也会有补号，而且补号会更多，因为瑕疵品剔走的更多了所以补号需要更多，只不过这个补号大多数是集中的整刀、整捆甚至整箱的投放。因为前面剔走瑕疵品的时候不放补号进去，但是要凑齐这个纸币冠号的发行量，所以机器剔走部分的纸币数量最终还是需要由补号来补足。

那有时候我们偶尔在机检的整刀、整捆纸币中也会见到补号，是怎么一回事？那是人工复检。

由于机器是程序化的设置，出错的概率远小于人工，但偶尔也会有出错的时候，所以在机检之后，还会有一道人工复检的程序，在人工复检的时候剔走瑕疵品后，就会放一张补号进去。

这就是为何我们很少能见到机检的纸币中出现补号，但是偶然还是能遇上的原因，毕竟经过机检后，人工复检出现瑕疵品的概率已经极低。这也是就算机检时代，还是需要补号的原因之一。

在最近发行的 20 年 5 元纸币中，大家也能非常清晰的了解到这一点，AH、AJ 是补号，大多数是整刀、整捆的出现，但是偶尔在 FA、FB 整捆中还能遇上 AH 或者 AJ 补号，这就是人工复检时替换进去的。

花了这么长的篇幅说纸币的补号，目的只有一个，那就是说明在生产的过程中，瑕疵品是存在的。不仅仅是理论上存在，而是事实上

存在，而且有大致的比例。

　　瑕疵品既然存在，那就有在社会中流通的可能性，虽然经过层层的检查，但总会有漏网之鱼。

　　记得很多年前有一篇报道文章，关于社会上出现天价错币。有记者采访了印钞厂负责人，该负责人说，人民币印错是常有的事，但决不会流出印钞厂。因为一张钱币出厂必须经过7道关卡严格检验，检验到的错币全部封存。错币出厂只有两种可能，要不会飞，要不天降魔法，要不7道关卡检验员同一时间打了个盹。

　　这个报道首先证明了这个瑕疵币存在的真实性和可能性，同时否定了在社会上存在的可能性，因为检查严格。那为什么我们偶尔还能遇上。这并不是说检查的不严格，而是再严格的检查之下偶尔也会出现漏网之鱼，因为人民币印制的体量实在太大，如果以漏网之鱼去对比印制的基数，这比例确实可以忽略到不计。至于为什么会有漏网之鱼，后面写到瑕疵币的成因的时候，我们大致的就会了解，因为有些瑕疵币的出现本身就是带了"隐藏"基因。

　　从上面补号的叙述中我们也能看出来，人工检时代检查出来的瑕疵品比例不高，而机检时代剔走的比例更高。所以我们也可以得出一个结论，人工检的纸币发行后被发现漏网之鱼会比机检时代多，机检的纸币发行后发现瑕疵品会少于人工检，由此也可以为瑕疵品错币的价值评估埋下基础：同类品种，出现的概率越小，就会越值钱。

　　从现在收藏圈内发现纸币瑕疵品错币的比例可以佐证这一观点。大多数大尺寸的错币都出现在人工检的纸币中，机检的纸币出现的瑕疵品有，但是已经很少，出现大尺寸的瑕疵品错币更加的罕见。

认识瑕疵品

在细说瑕疵币错币的之前，我们先来明确四个观点，因为这几个观点是很多人在咨询疑似错币的时候会经常问到的问题，也是一些人臆想天价错币时会坚持的理由。

第一个观点：瑕疵币错币不是假币，瑕疵币也是真币的一种，只不过是带了瑕疵的真币。很多人来咨询错币的时候往往会说一句，这张币保真，可以去银行验货，这句话本身就是一个伪命题。

纸币的真伪是所有的基础和前提，所谓瑕疵币错币的保真，要保真的不是纸币的真伪，而是保这个瑕疵币错币是不是伪造出来的"真伪"。

第二个观点：原生态，而非后加工。也就是这个错是娘胎里带来的天生疾病，而非后天环境所导致的瑕疵。你拿到一张新钞缺一个角，和你拿来一张新钞自己撕一个角是完全不同的概念。

第三个观点：没有一张纸币是一模一样的，你用放大镜去寻找总能寻找到不一样的地方，很多人臆想中价值连城的错币就是这么寻找

（49）

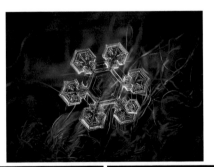

出来的。

这其实没什么，关键是他们去网上寻找咨询鉴定，遇上了一些不良的鉴定公司，说是价值连城的错币，拍卖能几十万、上百万的，然后你就信以为真了，然后你就被对方骗去几千、几万的鉴定费、拍卖手续费等等。

这就像雪花，所有雪花都是无色的晶体，在光线下我们的肉眼见到的是白色的，但历史上曾经发生过褐色雪、黑雪、红雪，成为一时的奇象。那是因为雪凝结的时候遇上空气中的杂质而产生的情况。

没有一片雪花是一模一样的，但是几乎所有的雪花都是六边形。如果你拿出任何一片雪花说这是一片错花，会被人笑话，因为大多数的雪花都是类似的。

不过你偶尔发现一片雪花的六边形是不一样的造型或是连体六边形，就会很觉得很奇特。如果再遇上是三角形的雪花，或者是柱型的雪花，那就更稀奇了，而事实上，确实有人专门研究雪花并且拍摄了千姿百态的各类雪花造型的照片（图 49）。

举雪花的例子就是想说明，瑕疵币错币并不是在极小的正常的误差范围内去找不同，而是在正常的范围之外去找不同。差异越大就越稀少，视觉冲击越大就越值钱。

回到前面衬衫的例子，一件衬衫出厂的时候肯定有出厂的标准，包括钮扣之间的距离，但这个会有一个允许误差范围，你用毫米以下的标准去检验，那可能每一件都是不合格品，但如果你发现距离差大几毫米甚至一厘米了，这就是不合格品。如果检验没发现而当成合格品出厂了，这就是瑕疵品。

我们这里说的瑕疵币其实就是这个概念，允许范围之外本来不应该出来的瑕疵品，才是真正错币，而不是你拿着放大镜四处寻找出来的臆想错币。

至于这个允许范围，对于印钞厂来说一定是有一个标准，而对于收藏者来说，并不知这个标准，且印钞的检验标准也未必适合。对于收藏者和爱好者来说，主要从常识、常理去判断、从肉眼的视觉冲击判断、从和正常票对比中判断。

还有一个很重要的地方，就是你得知道钞面的元素基本知识，如票面尺寸，图案，字体，油墨等。这些不但是固定的，而且位置都是相对固定的，这些元素如果有超标的差异，就是瑕疵币。有些元素则是随机分布的，如票面上的彩色丝，满版浮水印的浮水印位置等等，这一类本身就随机的元素，如果你要去认真检查，那就张张都会不一样。我们看到很多臆想的错币就是从这些随机元素中来寻找出来再发挥想像的。

第四个观点：原始出厂状态的瑕疵。这一点同样非常的重要。一张纸币，出厂的时候带了破损，和你拿到一张完整的纸币人为的去撕破一点，是完全不一样的概念。前者叫瑕疵品，后者叫人为瑕疵品，说的严重点叫破坏人民币。

这一点的重要性主要在我们平时的收藏中体现，我们要学会识别，人为瑕疵一定能找出破绽。有些瑕疵是无法后期人为造成，如硬币的背逆。但有些瑕疵品则比较难以分辨，如纸币的破损、硬币的天坑和残缺。纸币的破损如果是在印刷过程中产生的，则一定会有部分带网底甚至图案，而后期人为则仅仅是撕破，亦无法再去添加网底等。如硬币的天坑，主要胚体的天生瑕疵，有的天坑内部还会有压铸的图案存在，有些则没。但天坑的边缘比较圆滑，如后期人为砸出，不但边缘比较锋利生硬，且整个硬币背面以及天坑四周都会有人为砸的时候的变形存在。后面会再详细说到瑕疵币分类与识别。

出厂瑕疵还是后期人为，这一点上不仅我们在不断的学习，评级鉴定机构也不断的学习。一旦有一些后期人为的瑕疵品混入评级币，对于评级机构的声誉会带来极大的影响，这一类的现象就连国际知名的评级公司也曾经中招过，普通藏家更加需要注意和重视。本书后面会剖析大量此类人为瑕疵币的真实案例。

就像上面我们看到的千姿百态的雪花一样，瑕疵品错币出现的形态也是千奇百怪。有时候你根本想不到的情况也会出现在那里，有时候是恰好各种不应该出现的情况组合在一起才会出现一些封神之作，一亮相就是收藏的高级别。

下文分两部分来说瑕疵币错币：纸币和硬币（包括纪念币和金银币）。

二、纸币瑕疵品

纸币的瑕疵品种类很多，我们从印钞的程序过程按顺序做分类可以分为纸张错误、印刷错误、裁剪错误这三个大类，然后再在这三个大类中再细分各个种类。

纸张错误

瑕疵品错币里面的纸张错误主要是指印钞纸天然有瑕疵，最常见的是有皱褶、破损，然后印刷的时候就会出现部分地方没有印刷到位，出现了折白。另一种是原始印钞纸是完好的，在印刷过程中印钞滚轴把纸张折了，甚至造成破损。再有一种情况是浮水印，由于浮水印是在印钞纸厂生产好送达印钞厂的，所以浮水印的错误我也把它归纳在纸张错误中。

折白

折白可以分三种情况出现，**一是印钞纸出厂后天然有折，或者有折叠。**这个折或者折叠可能只有一折；可能有几折；可能比较宽大；可能非常的细小。有的在纸币的中间位置，有的在纸币的边上或者四角。这些折在印刷的过程中并没有展开，而是折上碾压过去，导致印刷成品之后，一旦展开这个折，会留下一片、一块、一条或者一段无任何印刷痕迹的底白色。

并不是所有的折白都会有露白现象，当这个折非常细小的时候，仅仅是原始纸张的一条皱褶的时候，正常印刷过后，纸张还是正常的尺寸展开着，我们从肉眼上就只能看到一条原始纸张上的皱褶（图 50-52）。

也有一些原始纸张出现的不是一小细条皱褶，而是一条比较宽的
凹下去的印痕。这样在印刷的过程中，所有图案均为显现，但是能很

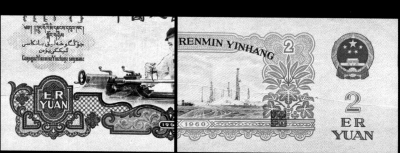

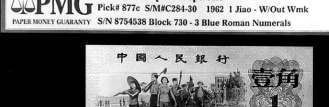

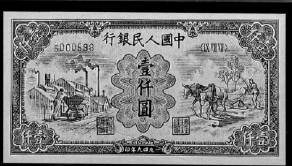

明显的看到正反面这一条凹槽（图 53-55）。

　　上面的这几种其实严格来说可以不归类到折白这个大类中，不仅仅是因为没有露白，而主要是因为这个纸张上的是皱褶，不是折，是制造纸张过程中天生带了残，而不是纸张制造好后产生的折。这两者最明显的区别就是皱褶是天生残，无法后天张开铺平。而折是后天残，可以后期铺平展开。

（53）

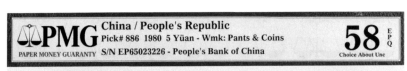

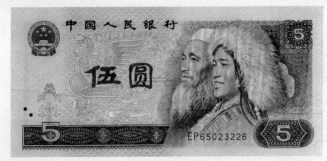

　　后期能铺开的折分三种，第一种是印刷过程中有铺开，这个我会放到后面纸张折白的第二种情况中叙述。

　　第二种是印刷一面之后铺开了，或者印刷全部结束后准备裁剪之前铺开。这样折白我们往往能看到两个特征，第一个特征是折白幅度不会特别大（因为如果幅度很大，裁剪之前就会被发现挑出）；第二个特征就是铺开后整个票面的尺寸和正常票面是一样的（图56-59）。

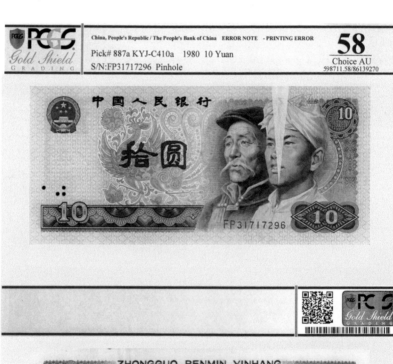

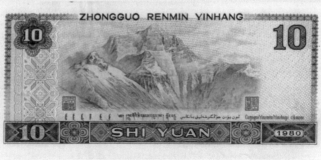

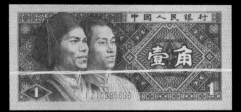

　　第三种是流通时被发现后铺开。这个铺开后我们明显就能看到票面尺寸比正常票面来的大，而且上下左右会有错开的现象产生，大量震撼的大尺幅折白都是第三种。折叠状态一直保持到流通中才被发现，展开铺平后出现一条、一块甚至一大片的折白。这一类出现的品种比较多，也更加复杂，有的仅仅一折叠，有的多折叠（图 60-63）。

(59)

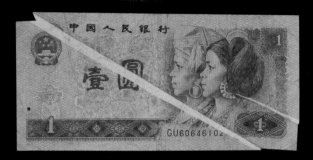

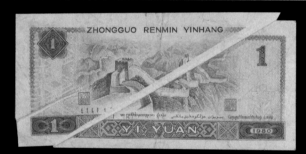

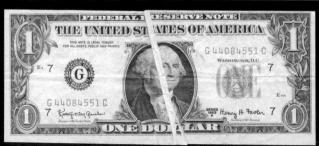

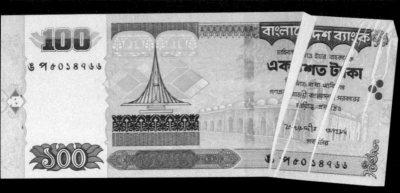

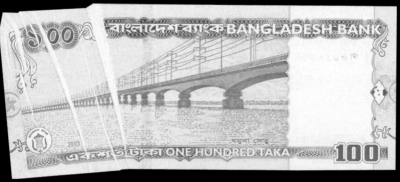

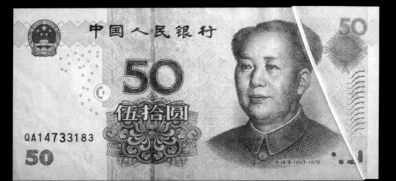

我们可以看到第三种情况折白出现的频率很高，出现的位置非常随机。有些是比较大的尺幅，甚至一些超级大的折白尺幅，大尺幅折白一旦出现，就非常具有震撼度（图 64-68）。

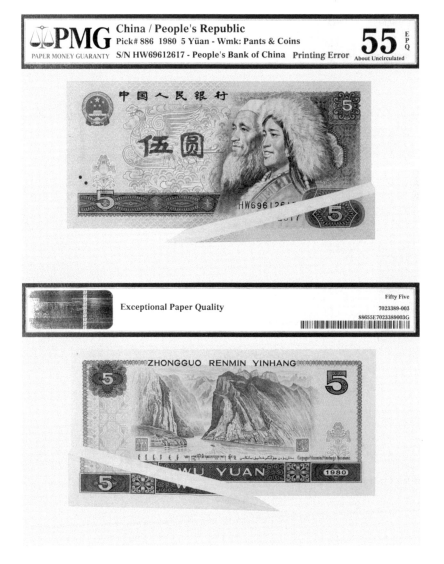

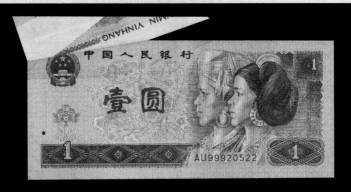

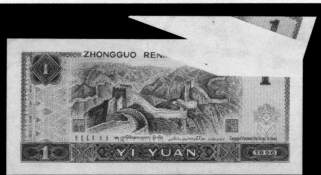

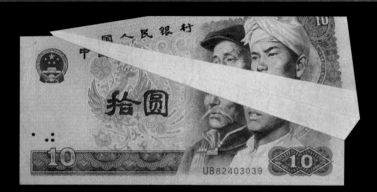

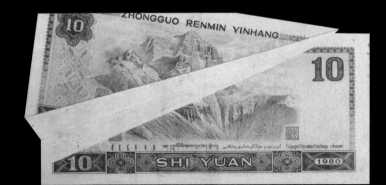

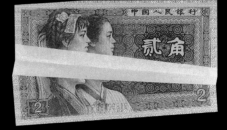

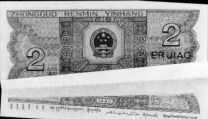

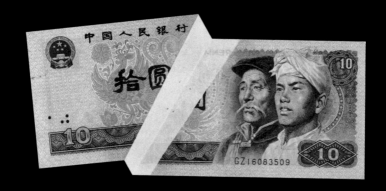

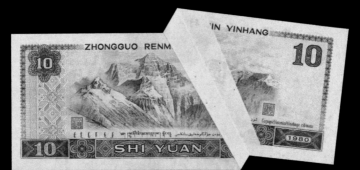

我们可以来看一张尺幅很大的折叠，此票明显是印钞前纸张已经大幅度折叠，且在折叠状态下进行了裁剪，一直到发行后才被发现（图 69）。

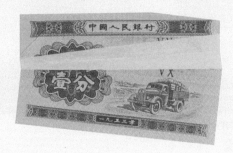

根据以上的例子，我们能比较简单直接地看到，纸张折叠造成的折白，基本上是正反面都对称，且露白的位置、大小均一模一样。纸张原始折叠后直接进入印钞厂印刷，保持着原始折叠状态进入了下一个环节，一直到裁剪，装刀、捆以及装箱所有环节都结束均未发现，这一类的原始原因应该归到钞纸厂，出厂的成品有瑕疵。

但由于钞纸厂出厂的钞纸均为很大的一整卷，所以一旦里面有折，是没法检查出来的。而整卷的钞纸到了印钞厂后才会被裁剪成大版张，所以检查主要还是应该在印钞厂这边。

我们再比较完整的展示一个例子：藏家从整刀80100纸币中发现的，从原始发现到最后的展开状态。折叠幅度有多少，展开面积就有多少（图70-72）。

（70）

PMG

China / People's Republic
Pick# 889a 1980 100 Yuan
S/N CT78467142 - Wmk: Z. Mao

64

Gutter Fold Error Choice Uncirculated

PAPER MONEY GUARANTY

Sixty Four

1934662-003

889a6401934662003G

从 80100 纸币比较详细的看到了这一类的折白的原始和铺开的造型，这样就比较直观的能了解到这一类瑕疵币的成因。折叠出现的造型很多很丰富，你随手拿起身边的一张白纸，自己可以随意折叠一下、可以左右折、可以正反面折、可以单面折两次。这样在印刷结束以及裁剪结束后，一旦铺开后，随之而不同的是印刷在折上的图案会随着你的折而改变。例如一张一角的折白图，初看和 80100 纸币的折很像，但是通过图案，就会知道，其实他们的折是不一样的。80100 纸币的折叠是正反面各一折，而一角则是单面折叠了 2 次（图 73）。

（73）

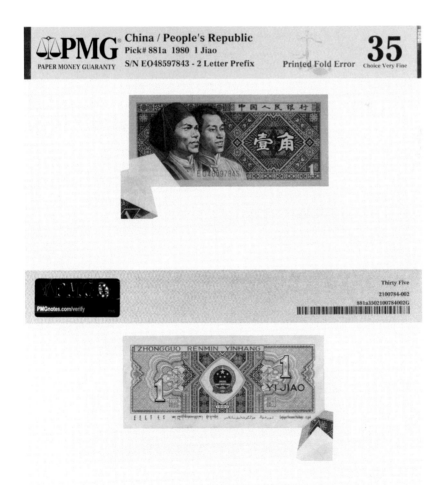

一张四版一元，折叠的造型和一角基本一致，只不过尺幅大了一些。（图74）

我们前面看到的这么多折白，评级公司都把纸张给铺平后再封装，把折叠前的原貌给显露了出来。而早期的评级币则会折叠好封装，也就是纸币出厂后折叠好的状态给封装。这样有一个缺点，就是封装后看不到纸币铺开后的状态，影响了瑕疵币带来的视觉冲击力，而且对于折叠的尺幅等还需要凭想像。

（74）

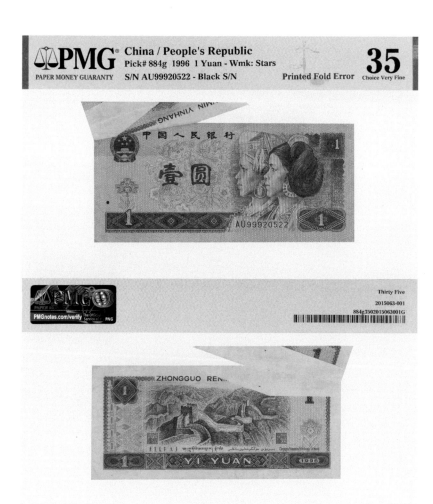

我们看到，上面这么多种折白，要不是折，出现细小的皱褶；略宽大的出现了白；再大一点的出现了叠，也就是折后叠起来了。折叠的地方是正反面对称，大小一致且都露白。这都是出钞纸厂原始状态所导致，这一类折白基本上都是一眼清大开门的货，没有任何人为可以做到。这算一个比较入门级的品种，因为纸张天然带折也好，皱褶也好，经过印刷的程序之后，也无法做到人为。

而折中的"白"对于判断成因很重要，后面我们会看到很多折叠的纸币，但并没有归类在这里。一个重要的原因就是，因为是钞纸厂出厂已经折叠了，所以才导致印刷过程中这个白被完全的掩盖了而无法印刷。

再看一种折白，展开后一面有图案，一面是钞纸的白色原始状态，这一类折白一旦出现基本上都会有不小的尺幅，也会带来非常强的视觉冲击力（图75）。

（75）

81

　　一类看起来像"福耳"的瑕疵品错币，实际上是典型的折白错币，也完全是钞纸厂纸张出现的原始错误，前面我们说到的折白是折后叠起来，中间会产生一道折痕，也就是不是一折，而是两折甚至多折，而这一类的折白则是仅仅一折，把一面直接的盖在了另外一面上，这样才会导致一个面是完整的图案，另外一个面展开后是完全没有图案网底的原始钞纸（图76-77）。

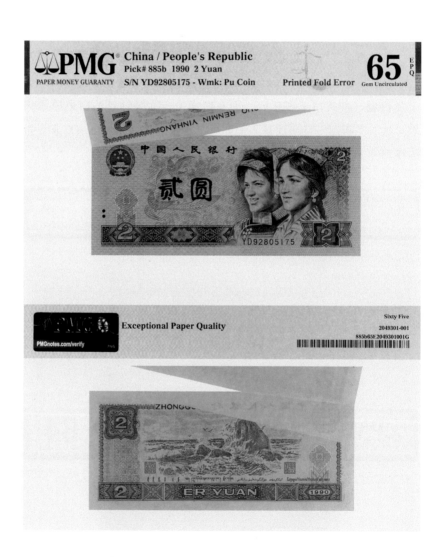

（76）

这类单折盖起来的折白，由于在观感上极其像一张纸币揭开一层后铺展开来，所以有一些新手就对于这些折白产生怀疑而不敢入手。其实非常的简单，第一只要看展开来的那张纸角的厚度，如果揭开来的，纸张的厚度就会比边上正常的薄一半；第二就是看折的位置，大多数此类折白都是在四角出现比较多，那就看折的位置，折的位置一般都是斜切了角，如果是揭开来是无法形成这个状态。

纸张错误的第一节"折白"基本上讲完，然后给大家留一个小作业，下图是一张整刀拆的时候发现的一张瑕疵币的原始状态图，当然明显就能看到已经折叠起来了，大家自己推想一下，这张纸币展开后会是什么样的一个状态（图78）。

（78）

印刷中的折叠折白

第二种是印刷过程中出现的纸张错误，大部分我们还是称之为"折白"。但这一类"折白"不是钞纸厂出现的原始折白，而是在印刷过程中滚轴过去后带动的折叠。我们可以归纳到纸张瑕疵错误中，也可以归类到印刷错误中，因为这种情况大多数是在印刷过程中产生。这一类折白有一个非常明显的特征，那就是会带有印刷网底或者图案，有的图案完整，有的图案不完整。因为印刷有几道程序，这个折叠出现在不同的程序中就会出现不一样的效果（图79）。

（79）

上图我们明显能看到，折的位置有网底，也就是第一层印刷之前纸张还是完好的。第一层印刷过程中把纸张给弄折了，导致后面一道

印刷程序时折叠的位置无法印刷到位，最后展开的时候，后一道印刷的图案会有移位。五十元纸币在背面印刷时是完好的，正面印刷网底时也是完好的，但是在正面印刷网底后出现了折叠。评级公司给这张纸币的标是油墨原因。如果粗看，确实是一竖条油墨漏印。但我们再仔细的分析一下，从细节处去看，竖条漏印位置主要横跨了两个大的图案，一个是人物，一个是"伍拾圆"这个面值图案，如果是油墨漏印，是漏印位置图案直接缺失。而如果是折叠，则等于把图案撕开距离，我们仔细看人物的耳朵，帽子，"伍拾圆"的"伍"字以及边框，很清楚能看清是拉开了距离，且产生了位移，这就是折叠所造成的原因（图80）。

（80）

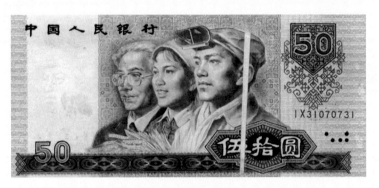

我们再看背面，虽然背面图案完整，但是折叠的一条痕迹还是能非常清晰的看到，而且位置和正面的一致，这就毫无疑问的能得出这张瑕疵币出现的成因。背面印刷完成后，正面印刷第一道网底胶印完成，然后出现了折叠，在折叠的状态下完成了正面图案接下来的几个印刷过程。我们再来看下图的细节，网底图案已经严重右偏到了人像的脸上，这就是折叠后导致的位置偏移（图81）。

（81）

这一类折白，折叠的位置不同，会带来铺开后的图案以及造型的不同。折叠的尺度和角度不一样，铺开后出现的现状也就不一样（图82）。

（82）

有时候出现的折不止一道，而是多道一起出现在同一张纸币上。这一类情况出现的频率也不算太低，我们能看到的仅仅是躲过了检查的漏网之鱼，实际上在检查时候被剔除的这一类现象应该会更多。可以试想一下我们平时用打印机，有时候遇上夹纸，出来一团皱，如果你铺平，然后再在上面列印另外一张图，出现的结果，和我们这个瑕疵币出现成因有着类似（图83）。

（83）

一张90100的折白也非常有典型的意义，很明显就能看到是在印刷过程中产生了折叠，背面图案印刷完整后还未出现问题，正面网底图案印刷结束后，产生了折叠，才出现这个现象。10元纸币也是同一原理（图84）。

另一张钞的出现也是具有一定的代表意义，展开后大多数人会认为这是一张大宽边福耳，然而从我的定义来看，如果图案正反面都完整，也就是印刷过程中并没有出现瑕疵。裁剪的时候出现这个宽边，那就可以定义为裁剪错误而成的大宽边福耳。而目前我们看到这是在印刷过程中产生了折叠，并且在折叠部位印刷了后期的一道程序。所以展开后我们能看到，背面图案完整，正面图案网底完整，但是上面的行名以及半个国徽等最后一道工序印刷在了折叠部位，展开后这行名等就到了背面，这是典型的印刷过程中产生的错误（图85）。

（84）

（85）

　　下面一张 8010 是在典型印刷过程中产生的折叠，展开后我们能看到背面图案完整，这证明印钞顺序是先印刷背面图案的。然后看正面，折叠部位并不是完全的白色的纸张底色，而是有凤凰图案，这也证明了在第一层印刷网底凤凰图案的时候纸张无任何变化，而是在印刷文字和主图人物像的时候由于外力或者其它因素的影响下，纸张出现了折叠。然后就是此折叠状态进行了另外几道印刷程序，我们可以清晰的看到人像不完整，那是因为钞纸折叠了起来，有些图案就没法印刷上。此折叠状态一直保持到了裁剪之前，也就是说在裁剪之前此张钞已经铺平，但是并没有检查出来这个漏印，然后裁剪，打扎整刀、整捆装箱（图 86）。

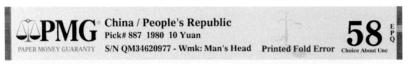

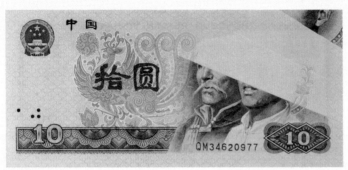

　　这种就比较好推断了，印刷国徽以及行名应该是最后一道程序，前面都是很顺利，在最后一道印刷程序的过程中出现了折叠，就出现了这一类的情况（图 87-88）。

　　上面这几张折叠我们明显可以发现和前面的折白有不一样的地方，那就是大幅度的折叠。但是纸币的尺寸却还是正常的尺寸，这就是折叠了又在裁剪前展开铺平了，这一类的瑕疵可以归类到后面印刷过程中的漏印，这里简单过一下，后面会有详细的叙说。

（87）

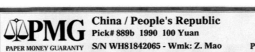
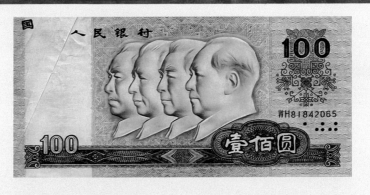

（88）

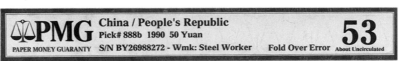
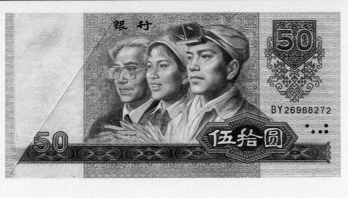

纸张破损

这一类瑕疵品的出现情况也不少，但总体来说没有折白的多。纸张破损的情况可能是原始印钞纸张破损，也有可能是后期印刷的时候出现的破损，后期印刷时候产生的破损往往有时候跟着折白一起出现，也就是折的时候出现了破损。

我们主要从印刷的纹路去判断，拼好是一个完整的，但是有折白出现，所以应该是原始纸张就有破损，印刷的时候又在破损的位置产生折叠（图89）。

纸张撕裂破损有折叠，正反面折叠处露白，证明此钞是在印刷之前就已经破损折叠，并且在折叠状态下完成所有的印钞程序。背面2字的下端又产生小折叠，正面此部位露白，这位置的折叠应该是在印刷的过程中产生，因为大折叠状态下，尾段会自然的没和钞面贴合，在滚动印刷的过程中在尾端又产生小折叠（图90）。

而另一张2元纸张破损钞，发现的时候是钞面上有一个大洞，然后仔细看，这个洞并不是钞面缺了一块，而是被反向皱成一团折叠了起来，且在这个折叠部位印刷了正面的图案，那这个钞的破损是在印刷过程中破损的还是钞纸厂过来就已经破损？再仔细看皱成一团位置的网底，如果是印刷反面的时候给滚破，那皱褶的地方必定有背面的网底甚至别的图案，目前看没有，所以这张钞是钞纸厂出厂的时候就已经有破损并被折叠，然后一直这个状态保持到了出厂（图91）。

两张钞都是钞纸厂原始纸张有破损并且折叠，第一张是正向折叠了一道，第二张是反向折叠了，我们可以想一下，如果第二张钞是破损正向折叠了，会出现什么样的状态，也可以想下第一张钞，如果是反向折叠了，会出现什么样的印刷图案。

(89)

(90)

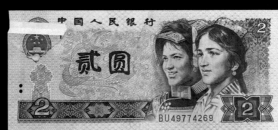

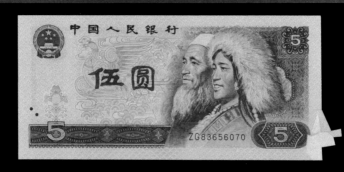

另外一种是印刷过程中产生了破损然后折叠，并出现了露白的现象。这一类瑕疵币的感觉特别像我们小时候读书时候写作业，发现写错了，用橡皮擦，一使劲，把作业纸给擦破了（图 93）。

当然还有的一些纸张破损情况出现在本身是一张折叠的折白钞，印刷的过程中把折叠的部位给撕扯了而产生的破损（图 94-95）。

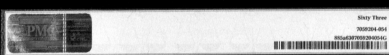

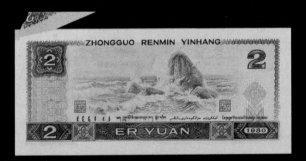

单钞我们看到这么多的破损钞出现，连体钞就比较少见了，但是也有出现，单钞就是连体钞裁剪而成，所有单钞中会出现的瑕疵币，理论上在连体钞上也会出现以及被发现，但是为什么我们见到连体钞的瑕疵品很少？那是因为连体钞的发行量很小，单钞几十亿上百亿张的发行，而连体钞都是几万几十万的发行量，所以从概率上来说，我们发现的自然就少了（图96）。

从这张连体钞上我们也能非常清晰的看到这个破损是钞纸厂出厂时候就已经有了。

我们再来通过一张钞直观的演示来了解一下这个情况出现的原始状态和原因，及其展开后的状态（图97）。

（97）

前面我们举例了带折甚至大面积单面折白状态，但又有破损出现的纸张破损钞，这一类的基本上就可以得出是钞纸天然出厂带了折白甚至破损。而纸张破损产生的瑕疵品还有一种产生的情况，那就是印刷过程中产生的破损。

这一类现象少吗？不少，其实和上面我们说过带网底的折白一样，这些只不过多了一道破损这个瑕疵，同样，我们从网底上能看出来这个破损是出现在哪一道的印钞程序（图98-99）。

China / People's Republic
Pick# 886 1980 5 Yuan
S/N RH30087671 - Wmk: Pu Coin

Paper Jam Error

66 EPQ
Gem Uncirculated

Exceptional Paper Quality

Sixty Six
1945579-004
88666E I945579004G

China / Peoples Republic
Pick# 889b 1990 100 Yüan
S/N DQ57105600 - With Security Thread

Printing Error

35 NET
Choice Very Fine

再来看两张已经评级出分的这一类纸张破损的瑕疵品，由于评级公司保留了纸钞发现时候的原始折叠状态，所以还是留一个问题给读者，这张钞的破损是在印钞纸厂时候出现了破损，还是印钞过程中产生了破损，且是在印钞的哪一个环节中出现破损（图100）？

（100）

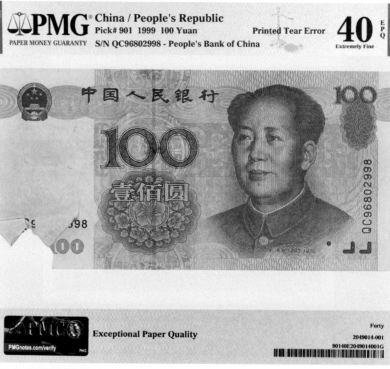

这两张钞评级公司比较少见的没有展开封装，而是把这张瑕疵品的原始发现状态给封装起来。我们可以从这两张瑕疵品中想像一下展开的状态，并且分析一下印钞的顺序，以及这一版纸币是哪一面先印刷的，哪一面后印刷的。

以下的一张钞，粗看像福耳，近看是折叠，再细看是纸张破损而带来的瑕疵品（图101）。

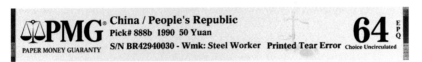

此钞目前的状态是展开后的状态，背面看网底以及图案，是印刷完整的状态，但是在突出部位以及下面延伸重复印刷了正面的部分主图案，然后再看正面图，所有印刷程序都已完成，而且能看到多余位置的纸张有宽边以及裁剪定位线，但是在主图位置有一块缺失，对比背面，正好吻合背面多印刷的那一块主图。

这样我们就可以得出一个基本观点，是背面图案印刷结束，正面的网底也印刷结束后产生了折叠。然后纸张从背面往正面折叠了一部分，导致正面的主图有部分印刷到了折叠面。

但是，我们再仔细看，多余部分票面如果按纸张边沿折叠一下的话，背面仍然保留了部分主图，而折叠部分无法覆盖正面的主图缺失部位。

如果要折叠成恰好能覆盖正面主图缺失，那就必须撕开纸币，我们再仔细看背面，顺着主图有一个 V 字型斜线，唯有顺着这 V 字型线进行撕开，才能折叠后完全覆盖正面主图。

这样，成因就分析出来了，此钞是在背面印刷完成之后，正面网底印刷结束后产生了撕裂并在撕裂后产生了折叠，在折叠的状态下进行了正面的后几道印刷程序，并且一直此状态保留到了发行后。

可以看到两种纸张破损情况：一种是钞纸厂原始带来的破损，一种是印刷过程中造成的破损，那还有没有另外的出现可能性？答案是有的，如 05 版 100 元瑕疵品错币，正反面图案均印刷结束，可以肯定不是纸张天然带来的破损。由于图案均印刷结束，而且图案位置、完整性都没问题，所以也不是印刷过程中产生的破损。这个纸张破损产生的情况是在最后一道印刷程序结束后产生了细小的破损或者挤压，然后在裁剪的时候产生撕裂，也就是裁剪带来的纸张破损。所以这类纸张破损可以归类到裁剪问题中，但是由于本节主要说的是纸张瑕疵，且很有代表性，就放在这里进行了叙说（图 102）。

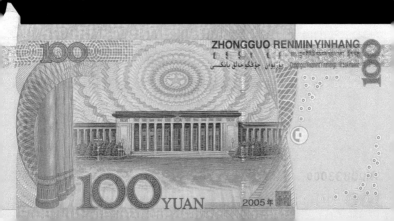

刷完成，所以这张钞应该是印刷结束后收卷的时候产生了撕裂性的折叠（图 103）。

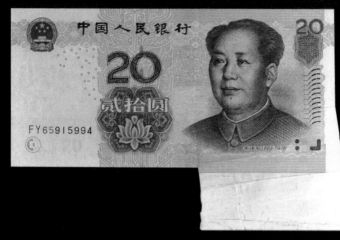

05 版纸币的瑕疵品就比较惊世骇俗了，不但因为它惊人的尺幅，而且因为它是一张 05 版纸币。我们见到前面这么多的瑕疵品，四版币居多。而 05 版纸币生产的设备、检查的设备等等都更加的先进和严格，要出现这一类的大尺度瑕疵品是非常之罕见（图 104）。

（104）

这张纸币通常会归类在裁剪错误中，大尺寸的福耳币。但如果我们究其原因，这张纸币就是属于纸张错误这个大范围中。裁剪错误是无法产生这种状态，这种状态应该是在印刷结束后纸张有撕裂，而且直接匪夷所思的撕出了一长条（图105）。

上面讲述了纸张破损出现的三大情况，很多人无法掌握破损类的瑕疵币，就担心是人为而成的。想像一下自己弄破纸币抑或者流通中残损了，是不是就成为瑕疵币了？那当然是完全不同的概念，我们所说的错版币也好，瑕疵币也好，指的都是出厂时候的原始状态。所以我们平时遇上这一类的品种的时候，主要做的就是要识别是不是原出厂的状态，是不是人为而成的。而纸币的评级公司要做的也是这一件事：识别是不是后期人为还是出厂原始状态。

对于纸张破损的瑕疵币，我们要掌握的要点其实还是比较容易，前面所说的三种以及举例的例子，大家只要仔细看，就能学到一些经验。带折的破损如果尺幅大于正常尺寸、多出一个耳朵或者一条，一眼看清；而如果票面尺寸没有变，主要看破损位置的底。原厂出来的破损，是没有网底和图案的，印刷过程中产生的破损，往往有的只有部分网底，有的图案有移位，这种都是无法人为造假。

如果图案完整，又产生了破损，四边却都很整齐，则基本可以判

断是后期人为。出厂前如果图案完整，表示钞纸厂以及印刷过程中都没有产生破损，而最有可能就是裁剪的时候产生破损，而裁剪的时候产生的破损一定会有撕裂，导致纸张的四边不会非常完整，总会有边角多出来等。

纸张破损除了上面的三种情况之外，还有没有其他情况？有的，有一些甚至匪夷所思，甚至连成因都非常的费解（图106）。

非常神奇的一张瑕疵币，初看图片，像是一张纸币有开片，揭开了一层一样。但是仔细想想，如果是纸张开片，印刷网底以及上面凹印的时候，不会这么的完整；第二，我们看到那张看起来像开片翘起来的并不像印钞纸，因为颜色不对，这个颜色明显不是后期污染或者人为，上面凹印的图案都非常清晰。所以我们得出结论，这不是原始的钞纸开片，而是有异物纸张覆盖，这个异物纸张是什么？从颜色上看是牛皮纸。

另一张就比较的清楚了，异物覆盖在最后一道打码程序之前，然后部分打码在异物上，但这一小片异物和钞纸粘住，导致最后揭开时还有一小块粘在钞面上（图107）。

这张瑕疵币就可以佐证牛皮纸异物覆盖的现象。整个钞票的背面被牛皮纸完全覆盖，正面图案是钞纸夹带着牛皮纸，直接上面印刷（图108）。

我们很难具体了解到这两张纸币是如何出现的，但一张外国纸币的错币，其实和这上面两张有着异曲同工的地方。

2021 年年初，海瑞德拍卖会上，一张错版纸币以 39.6 万美元的高价成交，这张以惊人价格成交的纸币为 1996 年美联储 20 美元纸币错币，在其印刷过程中，纸币上被粘贴上了香蕉贴纸（图 109）。

大致推断是印钞厂的员工在吃香蕉的时候，撕下香蕉上的贴纸，有意或者无意的随手贴在了还没印刷完所有程序的印钞纸上，然后并没有被发现而继续印刷了下一道程序，并且躲过了层层的检查而流于市面。

这张香蕉贴纸是德尔蒙品牌，所以这张纸币也被称为德尔蒙纸币。

这是谁也想不到会出现的情况，瑕疵币的出现有时候就是如此：很多的不应该、很多的不可能，恰好的堆集在一起。

(107)

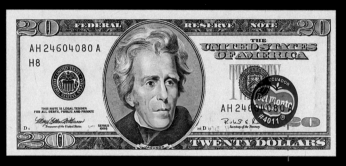

PMG®
PAPER MONEY GUARANTY

$20 1996 Federal Reserve Note St. Louis
Fr#2084-H (AHA Block) Withrow | Rubin
S/N AH24604080A pp D FW Obstructed Printing Error

64 EPQ
Choice Uncirculated

浮水印错误

由于印钞纸的浮水印是钞纸厂在做钞纸的时候把浮水印做在印钞纸中间，然后送去印钞厂印钞，所以浮水印的错误我也归纳到纸张错误中。

浮水印错误是瑕疵币中很有意思的一个分支，是纸币错币中影响最大也是争议最多的一个品种。特别是固定浮水印的倒置，视觉冲击力极强，又是质疑最多的。但实际上浮水印错误可以分几个分类，看完分类后，你就会对这个浮水印错误有一个非常清晰的了解，以及对于这个瑕疵出现的成因有一个基本的认识了。

浮水印错误主要可以分为三种：

第一种：浮水印偏移。这一类出现的情况比较多，如果从严格意义上来看，每一张纸币的浮水印位置都是不一样的，但是有视觉冲击力的浮水印偏移，就会非常不错。

浮水印偏移主要出现在固定浮水印中才会有视觉上的偏差，满版浮水印本身就随机分布，即便有偏移也没有人在意。我这里举个例子，三版纸币很多是采用了满版浮水印，最知名的品种背绿水印和枣红一角均采用了空心五角星浮水印钞纸，但是有时候会发现，有的背绿水印一角只有半颗空心五角星浮水印，有的背绿水印一角有多达3至4颗空心五角星浮水印，这就是钞纸浮水印随机分布以及印钞或者裁剪时候有位置偏移所导致的结果。但正是因为满版浮水印的随机性，即便有偏移，也不会有过多的关注，因为本身就是一个随机浮水印。

但固定浮水印的偏移就不一样了，固定浮水印一般就在一张钞票的固定位置，大家的认知以及视觉的都会有一个固定的位置，一旦这个位置出现了和认知明显的偏移，就会带来不一样的视觉冲击和认知冲击。

浮水印偏移产生的原因可以分为两种，第一种原因是钞纸厂制作浮水印的时候就出现了移位，第二种是印钞的时候钞面上图案整体有位移（也就是印刷时候印钞纸放的位置有偏移），导致本来应该在那

个位置的浮水印偏移到了其他位置。这种浮水印偏移出现的状况有上下偏移，也有左右偏移，甚至会同时出现。

（110）

以下举例的比较清晰的能看到浮水印偏移的过程。因为钞纸生产的过程中，浮水印的间距是固定的，所以在一个浮水印偏移到一定的幅度时，就会有下一个浮水印的出现（图 110）。

和其他瑕疵币有个明显不一样的地方，就是浮水印偏移它没有一个固定的标准。无论是上下偏移也好，左右偏移也好，唯一标准就是视觉冲击力。

所以，我们在收藏浮水印偏移的纸币的时候，最重要的一点就是视觉冲击力，而视觉冲击力一个最重要的特征就是对比度。在整张纸币和图案的位置对比度、和纸币边缘的位置的对比度、和你印象中固定浮水印应该所在位置的对比度，产生明显差异度的才符合收藏条件，而不是你去拿两张纸币去对比浮水印位置有点差异就符合。

第二种：浮水印倒置。相对于浮水印偏移，浮水印倒置出现的情况就比较罕见，浮水印偏移现象其实出现得较多，但大多数尺幅很小，视觉差异不大就没什么，唯有视觉冲击力大的浮水印偏移才会有收藏价值。而浮水印倒置就简单直接，视觉冲击力极大，因为浮水印倒置只有一种现象出现，那就是 180 度倒置。

民间对于浮水印倒置其实偏见比较的大，认为不可能出现这种情况，是人为的，把钞纸两张揭开后，浮水印取出来倒置一下再贴合，这是对印钞工艺不熟悉才会这么说。印钞纸的浮水印并不是单独一个放在两层纸中间的，而是通过对钞纸纸浆纤维密度的调整挤压而成。所以不存在浮水印可以取出来倒置一下放回去这么一种可能性。如果非要造假，也是先得抹去原有浮水印，然后再通过技术手段人为做一个浮水印出来，但这种只要仔细看一下，也是比较容易识别出来。人为制作的浮水印总会粗糙，其次印钞纸一旦揭开后再粘合，会增加厚感。其实如果平时接触到足够多的新钞，特别是浮水印倒置比较多出现的四版 9050、90100 元纸币，一定会发现，浮水印其实不需要

透光图,直接在纸币表面就能看到它的印痕。如四版五十元浮水印倒置,稍微侧光一看就能看到,而这种全新的纸币,这种一目了然的浮水印倒置,想要造假几乎不可能(图111)。

我们先从理论上来分析一下浮水印倒置现象在印钞过程中会不会出现,有没有这种可能性。其实浮水印倒置现象出现的成因也比较容易解释,作为钞纸厂来说,一张空白的钞纸,不存在正反一说,所以这个原因不会是钞纸厂中出现。唯有印刷的时候整张钞纸倒放了印刷,就会出现浮水印倒置的现象,且一旦出来就不会是一张,而是一整版,甚至一整摞钞纸。浮水印倒置也分两种,一种是固定浮水印倒置,肉眼一看就比较的清晰(图112)。

另外一种是满版浮水印倒置,满版的浮水印常见的是五角星和柳叶、古币等,五角星的浮水印和柳叶浮水印由于图案对称,倒过来还是一样造型,所以就算真的倒了也是没有区别。但古币浮水印倒过来就不一样了,正常的古币造型是铲口朝下,而倒置的是铲口朝上了。

相对固定浮水印,满版浮水印倒置寻找的时候比较难,平时注意的人也不多(图113)。

如果说有一些朋友对于浮水印倒置的瑕疵币有着疑虑的话,看了满版浮水印倒置后,就会消除了这个疑虑。因为满版浮水印是密布整个

票面，想要人为制作出来的可能性几乎为零，同样也可以佐证固定浮水印倒置出现的可能性。

对于浮水印倒置的纸币，特别是固定浮水印倒置，视觉冲击力非常之大，也受到一些藏家的喜欢，不过为了收藏的保值度以及安全度，收藏这个浮水印倒置的钞，最好购买 PMG 或者 PCGS 评级的。早几年，PCGS 已经给浮水印倒置的纸币出标，但是 PMG 还是比较担心人为现象而不给评级。随着最近几年鉴定技术的提高，且对于出现可能性的成因做了研究推论，目前已经给浮水印倒置给予评级，这也是对这个品种的一个认可。

任何瑕疵币，出现的成因是非常重要，也就是出错的机会很重要。后面我们会谈到一些人为的瑕疵错币，从任何角度上来说根本没有出现的可能性，可以断定人为品种；第二种有极大概率可以人为，但无法判断是人为还是出厂就如此。这时候，就算可能是出厂原始就有瑕疵，也会果断放弃。

第三种：无浮水印。这个情况出现的也是极少，且只出现在固定

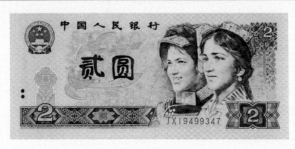

浮水印的纸币中，因为满版浮水印都是随机分布，当浮水印密度不是很大的时候，就会出现有的浮水印多，有的浮水印少甚至只有半颗以及没有的情况出现，那样也属于正常现象，我们在三版纸币的枣红以及背绿水印中就能比较清楚的了解这一点。

本文中说的无浮水印是指固定浮水印的无浮水印，出现这个情况的原因只有两种：一种是印钞纸造的时候忘记制作浮水印了，一种是浮水印位置偏移幅度大，大到恰好肉眼看不到浮水印。

无浮水印出现的可能性分两种，一种是印钞纸漏制作浮水印，这个很容易理解，也是属于钞纸厂出现的错误。第二种是浮水印偏移过大，导致应该在固定位置的浮水印偏移到没了。浮水印偏移就是印刷过程中产生的，前面我们看到浮水印偏移的图片，简单的说，偏移再大一点，就等于把整个浮水印给偏移掉了。再细想，由于印钞纸厂浮水印的间距都是固定的，所以如果偏移过大到一个浮水印没了，势必另外一个浮水印就会出现，前面浮水印偏移的篇幅中就有提及。

由此，我们可以得出一个结论，如果浮水印上下偏移过大到一个浮水印没了，那就会出现另外一个浮水印，结果还是属于浮水印偏移。唯有浮水印左右偏移幅度过大到左边一个浮水印没了，而另外一个浮水印出现在票面右边的图案中。肉眼看不清，就会把它当成无浮水印，但实际上它是存在的。

故此，除非钞纸厂漏制作了浮水印才会真的没有浮水印。有一些

无浮水印是印刷过程中出现的，实际上就是浮水印偏移。

　　无浮水印、倒置浮水印、浮水印偏移这三个情况的出现一般来说都是至少会出来一整版几十张，从目前发现 8010 纸币无浮水印以及浮水印倒置的一些数据上统计就能知道，基本上出现在几个相同的冠号中。但是由于纸币在流通过程中，大多数纸币是被流通掉的，且平时对这块的注意比较少（需要拿着对光看透光图），所以浮水印错误在收藏中见到的并不是很多。

金属防伪线错误

　　印钞纸在未印刷之前包含的元素，除了浮水印以外，还有金属防伪丝。有元素存在，自然也会有出错的机会。正常的金属防伪丝一般来说就是连贯的一条，如果出错，不外乎两种：一种是断了，少了一截或者漏放；另一种是多了一截。但是由于金属防伪丝的特性，通过一定技术手段就很容易被抽出来，所以无金属防伪丝以及断了一截的金属防伪丝这一类瑕疵太容易人为，且很难判断是否人为，所以即便真的有出现此类情况，目前也不被大家认可。

　　减少容易，增加就难。一旦遇上有金属防伪丝过长甚至在中间打结了的瑕疵，也是非常有趣的品种（图 114）。

（114）

印刷错误

　　印刷是整个纸币生产过程中最重要也是最核心的一环，也是程序最多的一环。我们很容易想到的是，程序越多，出错的概率就越大，错误的种类也是最多。

　　印刷错误简单的说就是在印刷过程中出现错误，这一块的体量比较大，范围也比较大，前面说过有一些纸张错误也可以归纳到印刷错误之中。撇开前面已经叙述过的印刷中的纸张错误，我们可以把印刷错误分几个类。

油墨错误

　　油墨错误常见的可以分几种：

　　第一种：印刷过程中油墨有拖曳产生的污渍。这一类比较常见，价值主要来自于这个拖曳的幅度、视觉冲击力以及条理清晰度（图115-121）。

（115）

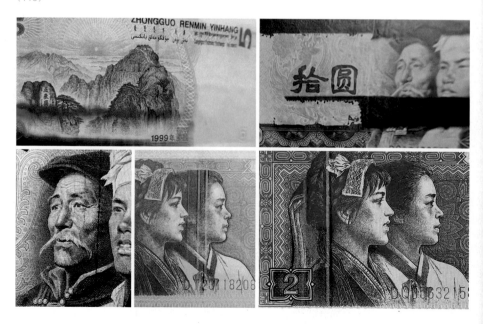

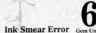
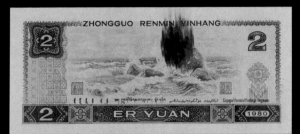

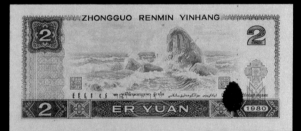
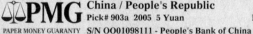
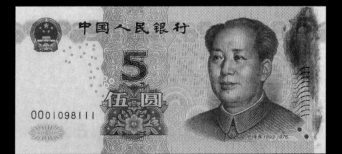

（119）

（120）

（121）

第二种：**漏印**。印刷过程中有漏印，一种情况是纸张不平整导致印刷过去局部漏印，这种情况大多数是我们在前面一个折白板块中已经说过，也可以归纳在那一个板块中。

另外一种情况是印刷过程中纸张上面覆盖了杂质或者别的异物，导致局部纸张没有印刷。异物覆盖可能是印刷之前就有，导致所有图层都没有印刷，露出原始钞纸的白底；也有可能是印刷完一道或者两道图层后有异物覆盖，这样情况下的漏印就是局部图层缺失。前面纸张瑕疵中说到的一张拍卖出天价的德尔蒙美元纸币，那张香蕉贴纸就是异物覆盖，只不过粘在纸币上，如果印刷结束后此贴纸掉了或者被取掉，那就是漏印。

还有一些是油墨不够，导致部分图案缺失或者模糊，这一类的瑕疵也可以称之为印刷错误中的过程错误（图 122-125）。

异物覆盖后产生的漏印，从图层中就能知道是哪个环节出现了覆

（122）

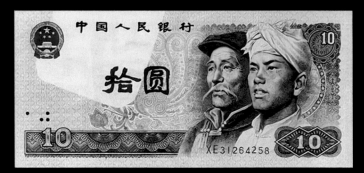

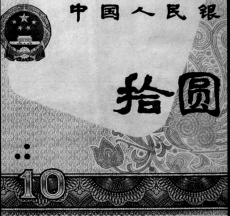

盖，这和前面说过的折白和纸张破损也有些类似：出现瑕疵的环节不同，呈现的样子就不同。我们再展开想像一下，异物覆盖可能导致漏印，那如果异物是钞纸本身呢？那这些漏印实际上是折白的一种，也就是在印刷过程中产生了折叠，导致展开后这一部分没有印刷到。

我们预设印钞的顺序是先印刷背面，再印刷正面。可以看到，第一张十元，背面印刷完第一个图层网底后，产生了折叠，在折叠状态下印刷了背面的图层。然后在正面印刷之前，折叠位被展开铺平后进行了正面的印刷（图126-127）。

第二张十元则是背面完全印刷完毕，正面的第一个图层网底印刷完毕之后，产生了折叠，在折叠的状态下完成了主图的印刷。然后在打码之前，展开了折叠铺平，进行了打码程序，这也是我们看到，在折叠部位还能看到钞的编码的原因（图128）。

我们再仔细分析一下这个折叠状态，第一张十元比较简单，直接钞面折叠。而第二张十元则是大版的一个角进行了折叠覆盖，并不是这张钞的钞面折叠，所以我们能看到这个漏印的造型不是一个三角形，而是一个多边形。所以严格来说第二张钞的漏印不是折叠引起的。而且仔细看一下，背面是不会有折印的，这是另外一张钞的钞面覆盖导致了漏印。引申下去，覆盖的那张钞会是什么样的状态。那张钞的背面图案上可能会有正面图案的重印（图129）。

第一张十元，如果在正面印刷的时候，没有展开铺平，会是什么样的状态，那就是背面网底上会有正面的图案，而正面会有一大片露白。

（126）

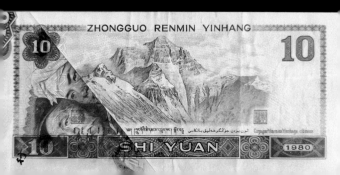

由于这一类折叠引起的漏印，纸张尺幅并没有变化，证明在裁剪之前这个折叠已经展开了。从展开后的视觉上看，放在漏印这一块里面是更加合适。但实际上是印刷过程中纸张折叠引起，折叠出现的时间点不同，展现的漏印状态就不同。举例的两张钞是底层印刷开始就被折叠（图130-132）。

（130）

（131）

（132）

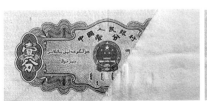

这几个图则是这一面印刷开始就被折叠了，所以露出了整个钞纸色。这个折白引起的漏印就非常明显，也很清晰的知道成因，因为折白部位的那一条折印非常的清晰，漏印部位清晰整齐，而另一张应该是油墨耗尽而造成的漏印没有折印，界限不清晰而且油墨图案是有衰减现象的而且还伴随着油墨污染（图133）。

再看几张大尺度漏印钞，这两张钞一眼看或许会把它们放到后面会说到的一个分类少印中。但仔细看，其实也是属于漏印，因为图层出现少许图案，属于典型的大面积漏印瑕疵币（图134）。

油墨漏印基本上很明显就能看出来，但一些众所周知的原因，造假或者人为无外乎增加或者减少这两大招。而相对于"增加"来说，"减少"更容易一些。

在错币、瑕疵币中，目前争议比较多的疑似人为最多的就是增色和漏色。疑似人为最多的就是增色和漏色，前面我们说过像"红水坝"、"鸡血红"等通过增色来制造，而下面说的争议漏色其实就是反其道为之。

（133）

（134）

继续以三版伍角、贰角漏色版为例子。本书看到这里，相信读者大致能分辨三版伍角、贰角漏色是天然漏色还是后期人为。我们可以分析一下：

一、如果是漏印，效果不会很均匀，而是局部。哪怕是油墨衰减，也会有浓淡不一致。

二、如果是印刷过程中出现的瑕疵，极少看到一模一样的瑕疵，特别是油墨漏印。只有大体类似的现象，要接近都很难，何况一模一样。而漏色几乎一模一样，这是批量生产才会出现这情况。

三、图层，这是核心点。印刷不是一次而成，而是好几道工序叠加而成，所以不可能是几道工序都同时漏色。但人为漏色又无法区分出图层，只能所有图层一起进行褪色。

从以上三点就大体能知道这个情况了，最近几年出现的一个四版一元漏色，最初一两张的出现，有些藏家就高价入手，后期不断涌现，就引起了一些藏家的怀疑。造假者为了谋取暴利，总会批量的造假，而真实的漏色瑕疵品却不会那么多，特别是不会一模一样的批量出现，所以对于这个四版801漏色版，基本上也可以断定是人为品种（图135）。

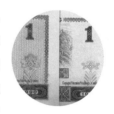
（135）

由于这个四版漏色一元刚刚出现的时候，评级公司也并未仔细的分析，造成有一部分已经入壳。有些卖家就会利用这一点去欺骗买家，大家要注意这种情况（图136）。

（136）

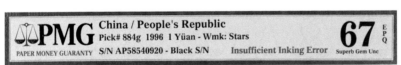

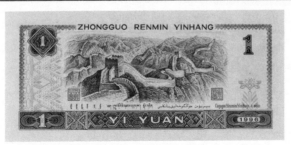

123

当然还有更加低级的造假，如两张整体变了色的车工，这是低级的造假，一眼就能识破（图137）。

最近一年，出现一些更容易混淆的人为漏印，我们看前面这些人为的漏印都是整个票面进行，主要是进行曝晒或者药水擦洗等处理颜色，这一类的人为已经渐渐的被大家熟知，所以现在新的人为漏印品种主要往两个方面走，第一个就是局部人为漏印（图138）。

这种漏印其实破绽也很大，破绽也在图层上，因为那一块漏色，其实有好几个图层组成，要同时几个图层都漏色且漏色一致还在同一位置，绝无出现的可能性。但这一类往往是因为价格比较诱人，加上粗看和漏印有点相似，就容易中招。如果只是仅漏印一个图层，网底就会非常清晰。

前面说过，图层是鉴别是否人为的漏印最重要的指标，那如果有人能去掉图层，是不是就无懈可击了？是不是更加的容易中招？答案是对的，更加的容易中招，且略有经验的收藏家都容易中招。

此张钞，一眼看，明显的主图漏印，网底图层都在，号码打码图层也在，典型的一张大面积漏印瑕疵币（后面会有一节讲到少印，就是此类整个图层全部漏印）。但是，破绽依然存在，只不过这一类钞一看就感觉很震撼、很真实，而这个破绽几乎会被大多数人忽视。

前面说过，要去掉纸币的图层几乎是不可能的事，因为图案面积实在太多，过于繁杂。但如果在暴利面前呢？这张钞如果是真实的，价值肯定过万甚至几万。这就驱使了部分人不惜工时精雕细琢的去图层，我们看到这张钞已经处理的很厉害了，但细看，破绽依然存在（图139）。

放大观察这张钞，你是不是隐约还能看到主图的人像以及数字1？我们知道，如果一个图层漏印，网底会非常干净，断然看不到这个图案。那为什么会出现这个图案？那就是在去除图层时并没有去除干净。想要在不破坏网底的情况下，把主图图案给去除干净是不可能的任务。如果再仔细看，在去除主图层的过程中，还是有一些被破坏的地方。

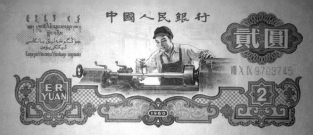

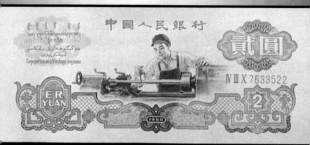

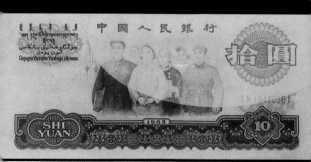

XE91210423 XE91210423

　　再有一个关键的地方，如果你遇上这种实物或者图片，你会感觉这个钞纸比较软且旧，这是因为大面积去除图层的时候，纸张会有损伤。所以，虽然此张人为的漏印钞已经花了极大的功夫和耐心处理，但依然避免不了留下太多破绽。

　　漏印是纸币瑕疵币中很经典的板块，但也是人为造假最泛滥的板块，大家需要多加注意识别。

（140）

（141）

第三种：**油墨透印**。主要产生的原因是纸张全部或者局部过于潮湿，导致油墨渗透。由于印刷的过程为了让油墨更容易的和纸张结合以及防静电，特别是凹版印刷，对纸张的湿度有一定的要求，不能太低。否则导致一部分印刷的油墨会透到钞纸背面，也有极少是由于纸张过于薄而导致透印（图 140-146）。

（142）

（143）

PMG

China / People's Republic
Pick# 889b 1990 100 Yüan - Wmk: M. Zedong
S/N HX70208746 - With Security Thread Printing Error

58
Choice About Unc

ZHONGGUO RENMIN YINHANG

100

YI BAI YUAN

100

1990

Exceptional Paper Quality
Partial Offset Printing Error

Sixty Six
1946542-004
885b66E1946542004G

ZHONGGUO RENMIN YINHANG

2

2

ER YUAN

1990

ZHONGGUO RENMIN YINHANG

10

10

SHI YUAN

1980

第四种：**油墨粘连**。油墨粘连可以分三种情况，一种是粘连，粘连是印品在收卷过程中后一张印品的背面粘附到前一张印品的正面，使上下两张印品粘附在一起，造成印品受损。这就会出现有的票面油墨被粘走，就像被橡皮擦擦了一下，有的票面油墨会多出一块或者一片。

第二种是蹭脏，前一张印品墨膜表层的油墨部分转移到后一张印品的背面，使后一张印品背面有墨迹，前一张印品正面图纹成花斑状。

第三种是回粘，印刷好的产品在摆放过程中出现背面粘脏的现象（图 147-150）。

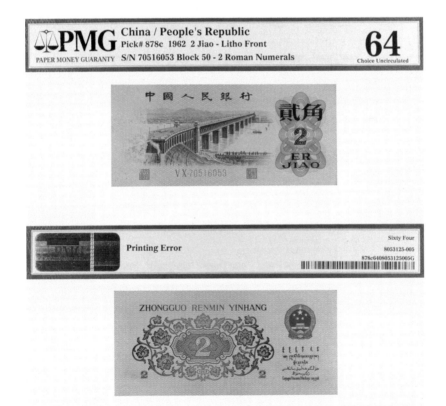

当粘印位置和背面的图案位置一致的时候，是不是很像透印？透印和粘印的区分第一看位置，位置不一致肯定是粘印。而当位置一致的时候，主要看油墨。透印因为是透过来的，图案哪怕再清晰，一定是在正面图案的下面。而粘印，哪怕图案再模糊，也一定是在正面图案的上面（图151）。

前面我们看到的粘连基本上是在同一位置附近，而当粘印的位置偏离值很大的时候，特别是一些粘印图案文字特别清晰，粘印位置跨幅特别大，就会出现一些经典的粘印瑕疵币。重印与粘印的分别在于，重印是不可能出现倒体的文字和图案。从一张100元可以看到多次粘印的效果（图152）。

图案错误

简单的说，就是印刷过程中出现的图案错误，这个也可以分为好几种，我们分别来说一下。

第一种：**套印移位**。这是一个非常经典的瑕疵币类目，简单来说就是多次印刷过程中产生了移位。由于纸币的印刷是先印刷一个图层后印第二层，在第二层的印刷过程中，纸张摆放位置有偏移，没有印刷在适当位置上而出现套印移位，这是指单面多图层的套印移位。另一种套印移位是正反面未套准，导致裁剪的时候按一个面定位裁剪，另一面图案整体出现了偏移。

这两种移位比较常见，不足为奇。但是如果移位尺度大，有对比而且看得出有明显区别的，有视觉冲击力的，进行收藏就会非常不错。

套印是一个技术作业，也是中国对世界印刷史的一个重大贡献，目前广泛使用在印刷行业。套印移位在印刷行业叫套印不准，套印不准指各色图文未按规定转印到承印物固定的几何位置上，各色图文的轮廓套印精度不符合行业标准要求，导致印出的产品图文与原稿偏差较大。

套印移位大多数情况下要不上下移位，要不左右移位。极端情况下由于纸张放置位置倾斜，或者印刷过程中纸张位置挪移，会出现多角度的移位。

下面以两大方面说套印移位，第一方面指单面多图层的套印移位。

下图是一个比较经典的例子，正面印刷时在第二层印刷过程中不但往上移位，且这个移位倾斜，但背面图案正常（图153）。

（153）

这张是移位幅度很大的，大到整个景面都明显感到偏移。而大多数普通的套印移位幅度没有那么大，这一类如果平时没有很注意的话，就不太容易发现（154-157）。

第
二
章

瑕
疵
币

中国人民银行

壹角

1

YI
JIAO

ⅧX 03320340

Stains
Fifty Five
1945408-001
877d5501945408001G

PMGnotes.com/verify

ZHONGGUO RENMIN YINHANG

1

1
1

ZHONGGUO RENMIN YINHANG

50

WU SHI
YUAN

50

1990

一
错
成
王
——
错
币
的
收
藏
与
价
值

我们再看一下曾经被 PMG 中文标签加持的一个品种 995 的钻石伍，其实就是套印移位的典型。还不算是视觉冲击力非常大的一种，但由于竖向线条特征非常清晰，加上和"伍"字的空白处对比很直观，所以寻找起来比较容易，这也证明了套印移位的常见（图 158）。

　　钻石伍就是底层图案中的竖向线条位置的上下不一，导致部分"伍"字的一撇中没有竖向线条，产生了空白底。这就是典型的套印移位。

（158）

　　如果我们从这个方向去寻找，这一类的套印移位实际上非常多，只不过很多钞上是图案移位。没有明显对比的话，肉眼可视度很差。

　　而从收藏价值上来说，肉眼的观感很重要。上面提过的钻石伍也好，建国钞也好，由于竖向线条的观感较差，哪怕出现套印移位，除非幅度特别大，否则收藏价值有限。而图案的套印移位的肉眼震撼度会高很多，而一旦达到可视度很大时，会是非常漂亮的瑕疵币品种，也会价值不菲（图 159-162）。

（159）

　　由于纸币的印刷是大版印钞，所以套印移位

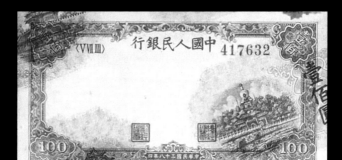

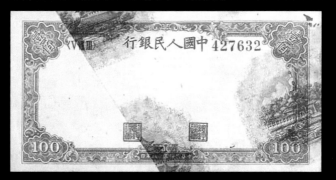

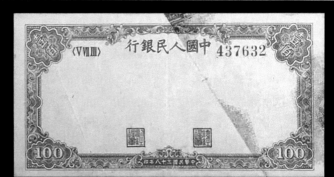

Printing Error
Pinholes

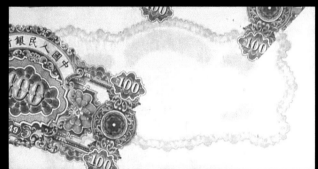

Printing Error
Pinholes

Printing Error
Pinholes

As Made Ink

Sixty Four

2065661-001
888b6402065661001G

中国人民银行

50

GZ10118363

50

伍拾圆

PMG **China / People's Republic**
Pick# 888b 1990 50 Yuan **Misalignment Error** **64**
PAPER MONEY GUARANTY S/N GZ10118363 - Wmk: Steel Worker Choice Uncirculated

ZHONGGUO RENMIN YINHANG 50

WU SHI
YUAN

50

1990

一旦出现，牵一发动全身，就会牵涉到整版纸币，一错全错。这是和前面油墨错误、纸张错误最大的区别所在。三张一版币就能比较直观的展现这个状态，这三张一版币是在同一个大版上，号码万位顺序。

以上说的是单个面多图层印刷过程中的移位。第二方面是正反面套印不准，一面的图案整体移位，另外一面图案位置正常。如果只看一面而不看另一面的话，会当成裁剪错误，而实际上这种情况的出现就是整个面印刷时整体位移。

印钞是完成一面的图案，再印刷另外一面，就像平时正反面列印一样，要做到正反面位置一致是何其困难。但由于纸币的设计主图案四周必定有空白边框或者网底宽边预留，这样就算正反面有一些偏移，也不至于裁剪时会影响到主图案的完整，其实是为了正反面套印不准而预留的缓冲空间。

说到这里，也分享一个小经验：很多朋友平时会遇上这个情况，明明肉眼看着整体票面移位幅度很大，但是评级公司却不给错标。以一张四版贰角为例，典型的正面整体移位，背面正常（图163-164）。

这就是他们自己认定的标准，也就是刚刚说的预留缓冲空间，评级公司预设的标准是移位到主图案，也就是行内叫的"吃到肉"。单边主图有缺失或者票面出现了另外一张票面的主图，这样的好处在于视觉对比度更强，且无争议性。同样是一张四版贰角，虽然之前那张是左右偏移，这张是上下偏移，但是看起来两者偏移幅度差不多。但是仔细看，正面主图案下移后左下角有图案缺失，就是这么一点的主图缺失，评级公司给了错标（图165）。

China, People's Republic / The People's Bank of China
Pick# 882a KYJ-C402a 1980 2 Jiao
S/N:ES16980014 DC Chio Collection
55
About UNC
545053.55/85912261

（164）

（165）

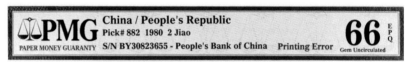

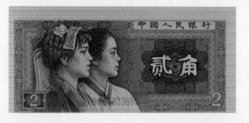

目前我们所见到此类正反面套印移位最多的币种就是一、二、三分纸币，其次是三版纸币和四版纸币。此类瑕疵币偏移的幅度越大，视觉冲击力就越大，出现的机率也就越小，价值也就越高（图166-169）。

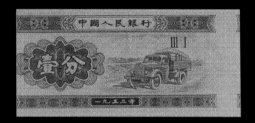

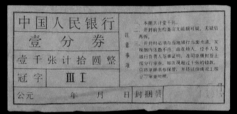

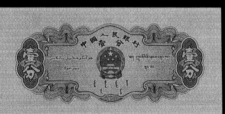

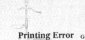

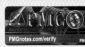

第二种：少印。这里指的少印不是前面说的漏印，漏印是局部有遮挡等原因导致部分地方没有图案，少印是指整体上少印了一个图层，当然视觉冲击力也更强。相对于漏印，少印这一类的错误出现的概率实在太低，漏印是完成了所有的印钞流程，只不过印钞过程中有异物覆盖或者油墨缺少等原因，而少印则是整整缺了一道或者几道印钞的程序。这两者是完全不同的性质，少印是完全不应该出现的一个失误。

　　从上面那张经典少印图层瑕疵币，我们可以去回看前面说过的一张人为漏印四版一元。那张人为的漏印一元就是想造成这张钞的状态，但是对比后就会发现，真正的漏印、少印这种状态，是任何人为都无法做到。

　　如果说漏印是随机的瑕疵，虽会出现，但各不相同。少印则可能出现批量的同类产品，一旦出现的量达到一定的规模，就会出现较大的影响。2017年12月某日，菲律宾一名网友到自动提款机取钱，却意外拿到几张特殊的百元纸币。一般的100比索纸币都印有已故前总统罗哈斯的头像，但这名网友取出的纸币上，在原本应该印有头像的地方是一片空白。

　　随后，菲律宾中央银行于12月28日发表声明表示，这名网友手上的纸币都是真钞，会出现瑕疵是因为印钞厂新采购的印刷机发生问题，共印出33张无脸钞票，仅占市面上百元比索流通量的0.00009%。

　　这张菲律宾100比索币就是典型的少印了一个图层，另外，一版币也是典型的少印一个图层（图170）。

　　少印一个图层，也会少印几个图层甚至全部图层都没有印。只剩下一片空白钞纸（图171-173）。

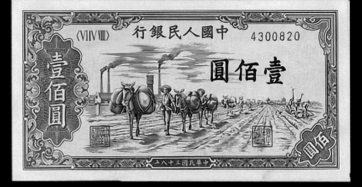

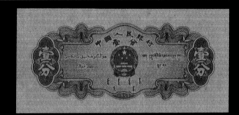

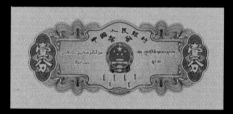

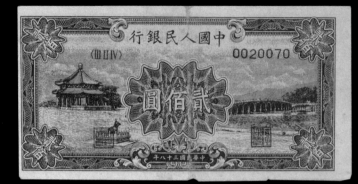

第三种：**重印**。前面说过漏印，有漏印就会有重印，重印是指在同一个票面上把一个图层或者多个图层重复印刷了一遍或者几遍。有的重印位置一致，导致同一图案由于反复印刷线条变粗，图案变浓。有的重印位置偏移，就会在原图附近有相同图案出现，密度变得很高。而有的重印位置是无规则，就会在票面上留下非常繁复的图案。

重印有的油墨颜色比较淡，就像原图案附近的一处影子，也称之为重影。有的油墨颜色则和正图一样的深。有的重印仅仅是单图层重印，有的重印则是多图层重印。

先来看两张一不留神就不会注意到的重印。由于偏移幅度很小，所以粗看只是整体颜色加深，但细看就能发现明显的两道图纹（图174-175）。

（174）

（175）

另外是一些位置偏移幅度略大的重印，基本上一眼就能看出来是哪些图层重印了（图 176-177）。

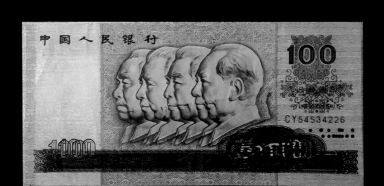

我们看到重印的位置基本上和原图位置比较接近，像那张 10 块和 100 块，多图层重印，整体颜色很深，重印的偏移值不大且稍微有点倾斜角度。另外几张 8002 和一分纸币的重印，则是位置偏离值很大，倾斜角度很大（图 178）。

为什么这几张瑕疵币会定义为重印而不是粘连？最重要的因素是图案和字体。前面油墨粘连的版块有类似的瑕疵币图案和字是倒过来的，这是粘连的典型特征，而重印的图案和字是正的，唯有印刷才能达到图案一致。

有读者会问，前面说漏印容易人为，那么重印是不是也容易人为？漏印是做减法，重印是做加法，在错币这个领域中，如果要人为，减法永远比加法来的容易。减法无外乎物理去除或者以化学药水去除，而加法需要更多工序、工具和材料。首先要拥有一套造币的工具和范本是很难，那如果要人为重印，你需要先雕刻一块范本（有朋友说可以雕刻印章），印钞范本也好自己雕刻印章也好，你先得临摹字体，印钞的字体都是独一无二。其次，你得有油墨，且至少要和印刷油墨大体一致的油墨，其次，一个图层也有好多元素，如果你不是范本而是印章去盖上去，相邻元素的位置、间距等等，你需要做到一致。这一系列下来，几乎是不可能完成的事。

所以，对于重印这一类的纸币，我们只要大致的看下重印的图文，以及重印图文中各元素的位置间距等等，基本上可以分析出是否人为。

下面我们来看一张匪夷所思的重印，我们先看评级后的图，也是原始发现时的状态（图179）。

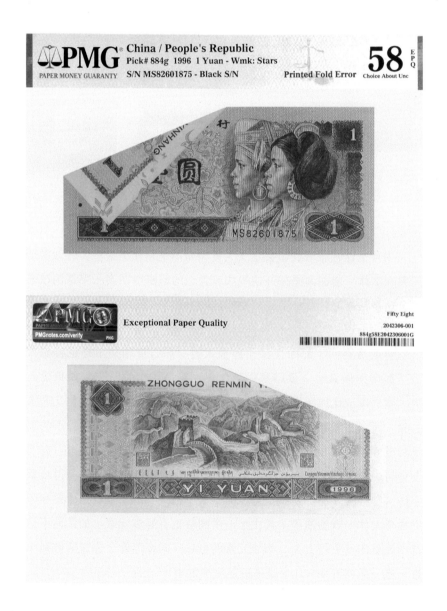

此钞铺平后，正反面图案都是完整的，但是偏偏在这个折叠位置出现了正面的网底图案（图180）。

（180）

此钞正反面图案都完整，足以证明此钞是在正反面都印刷结束后才产生了折叠，然后又在折叠位置重印了一部分正面的网底。但匪夷所思的地方有两点，第一点是为什么只有在折叠的位置出现了重印网底，其他位置却没有？第二点是重印的图案和正面图案的位置居然完全吻合，两只燕子的图案在折叠位置丝毫不差的完美衔接，这是极其不可思议的地方。

荧光油墨也有重印的时候，这个可能大家平时不会注意。人民币70周年纪念钞曾经出现过一个"荧光双码"的版本，数字荧光有重印，后面在号码错误板块会有提及。而如果像这类荧光重印，就变得非常具有意思，字体清晰，一目了然（图181）。

（181）

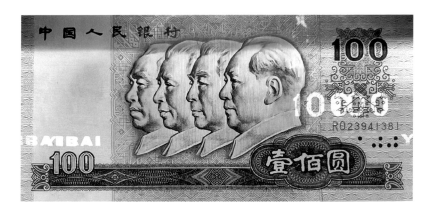

下面再讲一个严格意义上不算重印的重印，看两个例子（图182）。

我们看到图中有位置偏移的无色数字编码以及行长钢印。无色可以断定不是重印，那这个现象是怎么出现呢？我们回忆一下读书时候写字，下笔重的同学往往会在下一页留下字的痕迹。这两张钞的重印其实也是这个原理，由于编码和行长钢印采用了打码机重压，用力过重时就直接在下一张钞面上留下了印痕。重印的重字我们读"chong"，而这个重又可以读成"zhong"，从读音上匹配这两张钞重印倒是蛮有趣的。

通过这么多折叠、破损产生的瑕疵以及漏印、重印等瑕疵币，我们会发现一个比较有趣的现象：印钞的顺序大多数都是先印背面图案，然后再印正面图案，这可能是这个印钞行业的预设顺序。大家可以仔细观察一下，从折叠前的图案，折叠后的图案，漏印、重印的图层等，佐证一下这个有趣的现象。

（182）

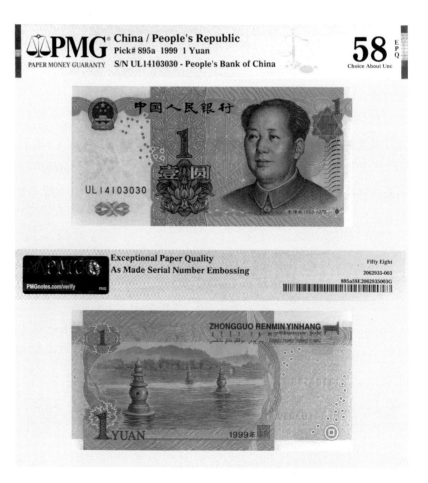

第四种：正反错。所谓的正反错，也即是正反面的图案正好完全倒置，就像硬币中的 180 度背逆。这种情况在机印时代几乎不会出现，就算在最早期人工印刷的时代，也很少见到。

这就像建房子的朝向，一般施工队伍几乎不可能把建筑物的朝向给建反了，但是事实上还真的出现过这种情况。由于施工员没看清或看错图纸，放地基时候把房子朝向直接放错了。

大家在平时生活中经常会遇到一件事，就是当一张纸需要正反面列印的时候，在列印了一面后，重新放进去再列印反面的时候，经常会放倒。同样在印钞的过程中，在印了一面之后，印制另外一个面的时候，理论上也会出现偶尔放倒的现象。当然印钞的程序比我们平时列印严格的多，检查也更加严格。而且正反错这一类错误一旦出现，必将引起更大的轰动和影响，所以真实流出来正反倒印的现象是少之又少，是所有瑕疵币中见到的最少的（图 183-185）。

所以，正反错理论上出现的可能是存在，只不过，正反错这一类的瑕疵币非常的难以掌控，对于经验不足的朋友尽量避免收藏正反错的纸币。一些不法分子把纸币两层揭开再倒过来粘合，这一类肉眼上比较难以看清，如果你仅仅通过图片或者视频来购买此类正反错的纸币，更加不可取。

目前的纸币，几乎都可以揭开成两片。一旦能揭开，就可以正反倒置过来粘贴，这一类的现象我们在别的造假中已经见识到。最典型的造假是三版背绿水印一角，用红三凸的正面粘合背绿一角的背面，这样既有背绿的绿色背面，也有红三凸的空心五角星浮水印（和背绿水印的浮水印一样）。

最近我们也已经见到一些造假者利用已经退市的四版币揭开倒置来高价欺骗收藏者。其实，这一类人为的倒置识别非常的简单，因为一旦揭开再粘合，纸张肯定会出现增厚，而且不仅是增厚一点点，而是增厚很多，手感会跟正常纸币不同。其次，纸币如果要揭开成为两片，肯定需要蒸汽熏蒸或者泡水，然后在粘贴后烘干。整张纸币必定硬得像一张纸板，完全没有了纸币的手感。

所以，因此正反倒置这一类的瑕疵币非常容易人为制造，如果没有一定的把握，尽量不要入手裸币。

延续正反错来分析目前社会上经常出现的人为造假错币骗局。前面说了正反错，一张纸币复原后，纸张会变厚，很容易被识别出来。如果他们只在部分元素倒置加工，不但一样能造成非常神奇的感觉，也更具迷惑性（图186）。

（186）

红框中的数字5倒过来了，粗看看似和前面我们说的正反错一个原理，但仔细想想就知道是人为，因为没有出现的可能性。破绽还是来自于图层，左右两个5字肯定是同一个图层印刷的，除非雕版时把5字倒过来才会出现这种现象，但是雕版的时候可能会出现这种情况吗？就算有理论上的可能性，但现实中也不会出现。雕版一旦出错就是批量出错，早就会被发现，也早就酿成了重大事故。所以这一类的没有任何疑问，肯定造假。

如何造假的，那就肯定是挖剪粘贴。那有人会问，造假者是不是可以把同一个图层中的所有元素都挖出来粘贴？理论上是可以，但是事实上操作起来没那么容易。首先造假者很多都不知道一个图层包含哪些图案元素。其次是图层元素一多，造假起来难度更大，剪、贴都会把整个票面都给整破了，何况很多地方都会牵涉到网底等衔接关系。

所以，如果见到上图类似的人为裁剪粘贴的倒置错币，无需研究，就铁定是人为造假的。我们说这一类人为倒置的识别最大破绽是图层，因为雕版不可能错。那图层倒印的可能性存不存在？当然存在，整个正反错都会出现，单一图层倒放出错的可能性当然也是存在，但绝不会是上面举例人为。试闭着眼睛想想，图层印刷都会预留下一个图层的空位，如果下一个图层倒印了，那图层位置就会完全不一样。当然，和整个票面正反错很难出现一样，图层正反错出现的也是极其罕见，一旦发现一张就是珍品。相对而言，单个图层倒置出现的可能性更低，因为图层一个萝卜一个坑，一旦倒置了，位置全乱了，很容易被看到且被检查出来。

模具错误

模具错误，也可以说是雕版错误。如果是设计的时候出现模具问题，就会出现一个版别，前面有说到过的如四版8002玉钩国、幼线体等，这里主要说的是由于印钞模具的范本有损坏而产生的瑕疵品，也有可能是范本中嵌入了异物，倒置图案受损。只不过有些图案纹路中出现的这一类的瑕疵往往很难注意到，但在某些字体上或者线条上，就会比较容易的看到。

这一类的瑕疵有一个明显的特征，那就是一旦出现，可能就会批量的出现，直到这个模具进行调换为止（图187）。

这两年关于四版一角出现了好几个细分的版本，如龙头国、金口1，内无1，实际上也都是模具损坏而出现的情况，只不过在特定号段批量的出现。

模具错误板块里面大多数例子都是在行名、年号数位等。其实图案中出现这一类的情况肯定也不会少，但由于图案组成元素多，哪怕出现此类错误，辨识度太低。而行名、数字等一目了然，所以被发现的也多。

（187）

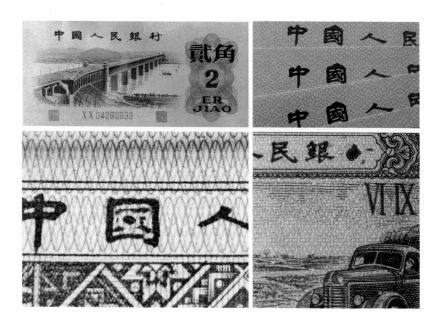

号码错误

号码错误其实也可以在前面的油墨错误、印刷错误等等里面，但是由于这一块的量特别大，且品种丰富，所以我特意把它单独列一块出来。

号码是每一张纸币的身份证明，纸币的号码已经成为收藏的很大一个板块，从这个角度上来说，单独列出来写号码的错误也是很有必要。

纸币的号码有多重要？号码如果出现重大错误会带来什么样的影响？2018年3月，泰国发行了新版20泰铢，2022年3月，泰国在2018年图案设计不变的情况下发行了20泰铢塑胶钞。由于20泰铢是泰国最常用的面值，改版塑胶钞就是为了增加流通使用寿命，此次改版塑胶钞20泰铢还新增了众多的防伪，可以说被寄于厚望。但就在发行了半年后，2022年9月29日，泰国央行宣布回收3月份刚刚发行的新版塑胶钞20泰铢，原因是发现部分纸币上的泰文数字与阿拉伯数字不一致。

这是一个低级的失误，如果印钞过程中偶尔出现此类情况，那属于印钞过程中的瑕疵，我们在后面也会有这个举例分析。但泰国央行宣布回收，证明出现此类错钞并不是个别事件，至少是大部分钞都出现失误。召回意味着大量的印钞成本损失，最主要的是作为权威发行部门声誉受到了极大的影响。

再说另外一件事，2021年，中国印钞造币总公司陈耀明涉嫌严重违法违纪、主动投案，网路大量流传陈耀明投案原因是疑似因私印"同号钞"2万亿，以至于非常多的人来私信询问。因为我曾经写过在纸币的瑕疵币中，存在同号钞的现象（后面会写到），殊不知这是完全两个概念。我在关于错币的文章中说过同号钞是瑕疵币的一种，是在极其偶然情况下才会出现的一种瑕疵币，是真实会存在的一个现象，但出现的几率是极低极低的。后面会看到偶尔出现的同号钞币种都在三版纸币和四版纸币中，在印钞机器、技术提升到新高度的第五套人民币中无发现。而三版四版纸币发行时间均在2000年之前，时间上

就不可能有关联。

另外从人民币的印钞发行程序上就可以知道流传的"私印 2 万亿同号钞"是一个谣言。印钞是一个极其严格和严肃的过程，钱币印制的数量有特殊而严格的管控，而且是系统化的管控，无论多高级的干部，想要私印是绝无可能的。不仅是中国，世界各国都没有开动国家机器给个人印钞用。可以说动用国家机器私下印制钞票比贪污受贿洗钱等难上不止万倍。

果然，几天后，人行就专门发通告辟谣，并且由于此谣言性质恶劣而向公安机构进行报案。

这也证明了号码对于纸币的重要性。另外一个角度来说，社会的民众对于同号钞敏感，因为很多假钞都是同号出现。

纸币的号码错误细分一下，可以分为下面几种：

第一种：跳码。 这是最常见的一种，包括冠号以及数字编码号码的跳码，这是一个常见的瑕疵，而且有时候出来会是一批。跳码出现的原因其实很简单，就是打码机的码格有卡住没有回复到同一水准位置（图 188-191）。

我们看到大多数跳码是一个数字，极少情况下会出现几个数字同时跳码。

从上面我们可以看到，跳码的幅度大的时候，往往只剩下数字的尾巴，后面则跟着出现另外一个数字的头部，导致无法判断这个数字究竟是什么数字，这也是打码机卡住的特征。

哪怕能清晰的看到号码，跳码的纸币也是属于瑕疵币，也是应该被踢走。有时候在这个阶段会出现一个神奇的顶级瑕疵错币 —— 同号钞。后面我们会在"同号钞"作详细的叙说，这里先略过一下。

跳码是瑕疵币号码错误中最常见的一个品种，相对而言也是性价比最高的一个入门级瑕疵币品种。

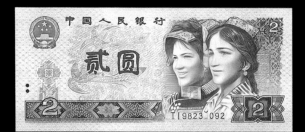

China / People's Republic
Pick# 885b 1990 2 Yuan
PMG
PAPER MONEY GUARANTY S/N TI9823_092 - Wmk: Pu Coin Stuck Digit Error **66** E P Q Gem Uncirculated

China / People's Republic
Pick# 881a 1980 1 Jiao
PMG®
PAPER MONEY GUARANTY S/N GZ10712935 - 2 Letter Prefix Stuck Digit Error **67** E P Q Superb Gem Unc

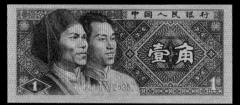

China / People's Republic
Pick# 889b 1990 100 Yüan
PMG
PAPER MONEY GUARANTY S/N Unknown - Wmk: Z. Mao Stuck Digit Error **35** Choice Very Fine

161

第二种：位移。这里说的位移不是说个别字母数字的位移，个别数字字母的位移就是跳码，这里说的是整体位移。有的是整体上下位移，有的是整体左右位移，有的是有倾斜角度的位移，有的甚至整体位移到了背面（图 192-198）。

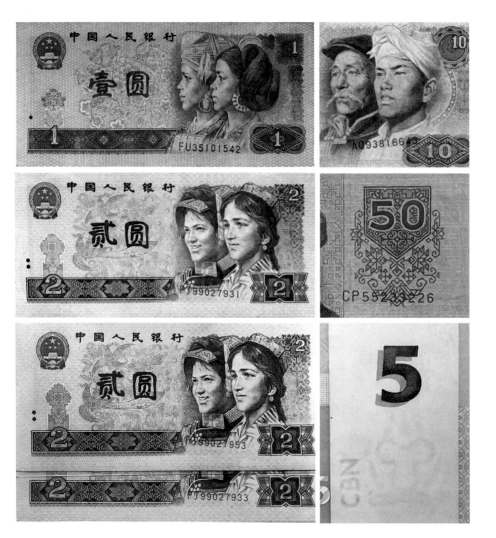

（192）

（193）

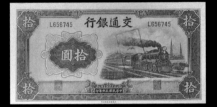

（194）

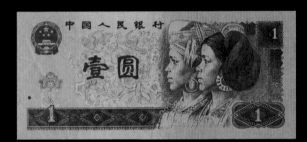

（195）

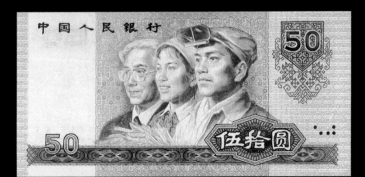

第三种：残缺。部分号码或者冠号缺失，也可以称为号码的漏印（图199-200）。

造成号码残缺的原因有多种，一种是个别数字或者字母跳码恰好到没，然后下面的数字或字母恰好没冒头。第二种是部分码机缺墨，第三种可能是打码的时候恰好这个钞纸位置凹凸不平或者折叠而没有打上。

和前面的漏印板块一样，相对跳码，号码残缺容易人为的概率更加的大一些。在购买或者收藏的时候，一定要用放大镜特别查看网底，因为人为去掉号码容易破坏网底，加上如果当初有打码，会在钞纸上留有数字的印痕。

（199）

（200）

第四种：**粘连、重影、重印以及透印**。这个和前面说的印刷过程中出现的油墨粘连、重影和透印其实是一个道理，只不过号码给单独提出来做了一个版块（图 201-202）。

人民币 70 周年纪念钞发行的时候，有些朋友发现了竖向的编码是采用了荧光油墨，然后在荧光灯下，有一些荧光号码出现了双码甚至三码，大家把这类现象的 70 钞取名为荧光双码，这也可以归纳到这个号码错误的范畴。

（201）

PMG	China / People's Republic	64 E P Q
PAPER MONEY GUARANTY	Pick# 879b 1965 10 Yuan - 2 R. Numerals S/N 69974968 Block 36 - Wmk: Great Hall	Choice Uncirculated

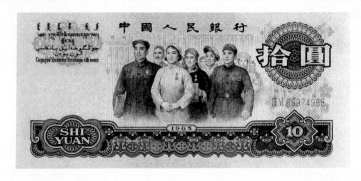

	Exceptional Paper Quality Minor Serial Number Error	Sixty Four
		1940754-012
		879b64E1940754012G

第五种：无号。冠号和编码全部没有打码（图 203-206）。

无号纸币出现的原因和前面的就不太一样，前面出现的原因要不是打码机的问题，要不是油墨问题，要不是纸张原因引起。而无号纸币的出现会多一个成因，那就是漏打了，也就是有可能是这一版纸币忘了打码。

（203）

（204）

和前面一样，收藏无号纸币需要多仔细观察纸币的网底，因为有人为去掉的嫌疑。如果人为去掉号码，哪怕油墨给去掉了，钞纸底上一定有原先打码过的痕迹。送评一下知名的评级公司，这会更加的得到保障。

（205）

（206）

第六种：同号。 这是一个神奇错币，值得多书写一下。理论上每一张纸币都是有特定的号码（除了无号纸分币以外），不会出现同一个币种同一个冠号以及编码的情况，但是现实中还真的有出现。

首先来说下比较震撼的同号两刀，几年前上海的一个币商拆捆时候遇上了一对刀同号钞。这两刀钞同冠同号，理论上也有可能出现，但我们试想一下，大版印制，四版一角为 5×10 版面，也就是一次印刷 50 张的大版。出现整对刀的同号，那意味着至少出现了 50 对刀也就是 5000 对的同号钞。根据印钞的规律，根据这一对刀同号钞，我们也可以推算出相邻的号段如 CP65625701，CP65645701 也极有可能存在同号钞对刀。

这是迄今为止发现的唯一一个同号的刀货，这种整刀同号出现的成因只有一个，那就是打码的时候忘了调号，和后面我们看到的同号钞出现的成因完全不一样。

这对刀四版一角全同号错币唯一的小遗憾就是没有封装成一体大盒，也就是 2 张同号钞评级封装在一体大盒中。为什么我会说是一个遗憾，这是基于收藏或者后期售卖时候的一个保障和保护。早几年评级公司对于号码并不是很重视，甚至有一些靓号改号都顺利入了壳。

这是一个目前大家都得非常重视的情况，而且据我知道的信息，已经有出现这种情况：单独送一张钞评级，然后再送一张改号钞。因为不是特别的靓号，所以评级公司往往不会特别盯着这个号码看而顺利给了评级封装，卖家最后会拿这两张同号钞评级币去卖高价，但其实有一张是改号而成。卖家会利用已评级出分这个理由去说服买家，这是一个极其恐怖的现象，会造成很大的乱象。

如果你是拿了一对同号钞去评级公司封装一体壳，那评级公司会对这一对同号钞仔细的查看，确认没有改号才会入壳。

一个专门玩绿钻的藏家在拆整刀时遇上的三对同号钞，就有着标杆的意义。那是第一对同号钞封装一体大盒，不同于前面整对刀同号钞的出现成因，这一对同号钞出现的成因才是平时我们偶尔能发现同号钞出现的主要成因。其中一张上面还画了红笔记号，应该本来是准备做废票处理的，但是后来忘记剔除了。

重点是这两张同号钞评级的时候封在一个大盒里面，也就是两张钞是同时送评，然后封大盒的，也就是说这两张钞是 PMG 同时验证并认可的产品（图 207）。

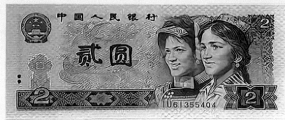

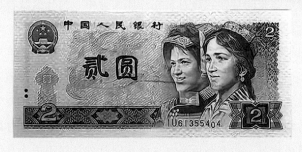

未来的同号钞收藏和买卖基本上会遵循一体盒这个方向。因为同号钞的价值比较高，单张封壳的人为概率和风险实在太大，一旦遇上人为，就损失比较大。我们也能看到，最近出现的同号钞都是以一体盒评级为主（图 208-209）。

但有时候遇上了裸钞，哪种情况下能尽量的规避风险？除了放大镜下仔细的查看号码以外，有一个很好的参考可以用一下，那就是蜡笔红记。

蜡笔红记并不是时时能见到，一旦见到了有蜡笔红记的同号钞，等于多了一道可信度的保险。

PMG
PAPER MONEY GUARANTY

China / People's Republic
Pick# 882 1980 2 Jiao
S/N SC67009234 - 2 Letter Prefix

Duplicate S/N Error

66 EPQ
Gem Uncirculated

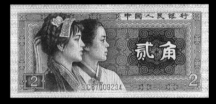

PMG® **China / People's Republic**
PAPER MONEY GUARANTY
Pick# 882 1980 2 Jiao
S/N SC67009234 - 2 Letter Prefix

Duplicate S/N Error

66 EPQ
Gem Uncirculated

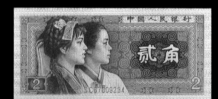

PMG ®**China / People's Republic**
PAPER MONEY GUARANTY
Pick# 881a 1980 1 Jiao
S/N XA26055352 - 2 Letter Prefix

Duplicate S/N Error

67 EPQ
Superb Gem Unc

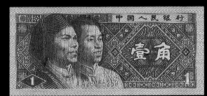

PMG ®**China / People's Republic**
PAPER MONEY GUARANTY
Pick# 881a 1980 1 Jiao
S/N XA26055352 - 2 Letter Prefix

Duplicate S/N Error

67 EPQ
Superb Gem Unc

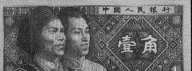

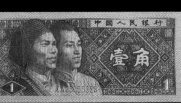

下面我们来具体说说这个蜡笔记号，这也可以说是一个挺有意思的收藏。这张 80 年 10 元纸币，正面的票面上被打了一个蜡笔钩，应该就是检查的时候做的记号。但是我们看这个正面的票面并没有任何异常，没有瑕疵。

我们仔细看背面，左边有一条裁切定位线，就是因为这个瑕疵，所以检查员在这张票面上做了蜡笔标注，也就是废票需要剔除，但是阴差阳错的做了标记而忘了剔除（图 210）。

下面这张也是带了红色蜡笔标注的跳码瑕疵币（图 211）。据上，我们就可以这么认为，凡是标记了红色蜡笔的，都是当时已经检查到的有瑕疵的币，而我们前面这么多有瑕疵的钞为啥很少有红色蜡笔记号？那是因为没有检查到。另一张出自一对同号钞裸钞，只有一张标记了蜡笔红记号（图 212）。

所以，带红色蜡笔记号的瑕疵币更难遇上，等于说漏网了两次，而且这也仅仅存在于当时人工检的时代的纸币上，机检就直接踢走而不需要做记号。

带蜡笔标记的瑕疵币我们见到的很少。不是所有带了蜡笔标记的瑕疵币都会出现同号钞，所以带蜡笔标记的同号则更加的少。这就像捕鱼，本书中这么多的瑕疵币就是漏网之鱼，而蜡笔标记了的瑕疵币则是被网给捕住了，取出来的时候不小心又掉进了河里的鱼。

这节说到关于同号钞，如果遇上有一张是用蜡笔标记了的，则多了一道保险且更加稀少。第二点，尽量选择一体大盒评级封装，这样更加的保险。再注意一个细节，一体盒如果是同时送评的，一体盒背面的两张纸币评级串号也是独立的，但是相邻的号码，而如果遇上一体盒，但两张纸币的评级串号是相距很大的，则可靠度稍低一些。主要原因前面说过可能利用前期评级公司不是很注重号码，有人特意这么利用这个空子单独送评后，然后再把两张评级币拿去评级公司封大盒。由于已经单张评级过，评级公司就不会再重评（往坏的想，这时候评级公司哪怕发现是以前错评，也不会指出，因为指出自己的错意味着被索赔的可能性），而是直接把两张纸币给封在一个大盒中，但是背面的串号还是以前的不会变。这是大家在购买同号钞时候需要注意的一个细节。

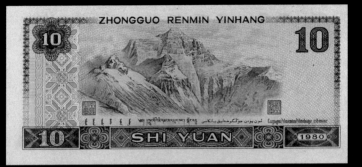

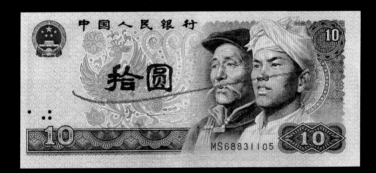

第七种：**同钞不同号**。刚前面讲了同号钞，因为所有钞都有独立冠号和编码，同号就变成了错票，也就是说同一张钞上都有唯一的一个身份证明，唯一的冠号和编码组成。那如果同一张钞上有两个身份证明呢？那这肯定也是错误了。这种情况出现的可能性极低，首先还得有一个基本前提，那就是纸币上是有两处打码的，一张纸币上两处打码的比较常见的例如中国的 99 版 100 元和 50 元纸币，再如人民币 70 周年纪念钞。

其次，两处打码基本上都是同时打码，那就得在打码的时候把一边的数字和另一边的数字调错。这种要出现错误那就不会只是一张，而是一大批。前面有说过泰国新版 20 泰铢塑胶钞就是这个原因出了错，导致大量的纸币同钞不同码，目前在暂停发行并且回收中。

中国解放后的纸币同钞双码的币种本身就不多，至今也未发现过此类瑕疵币，解放前是有此类瑕疵币的例子，不过也是极其的少见（图 213）。

同号钞是一个身份证两人用，而同钞不同码则是一人拥有了两个身份证。这两种情况的出错都不适宜大批量的出现，一旦大批量出现，发行方必定会召回，否则会带来混乱以及信用危机。

以上大体说了印钞过程中最大板块 —— 印刷错误。由于过程程序繁多，出错的种类也是更加多，篇幅也比较长，也是瑕疵币中最重要的一个板块。

（213）

裁剪错误

纸币的印刷程序之后就是裁剪，纸币印钞的时候都是整版钞，裁剪之后才是我们平时见到的单张。

在整版钞裁剪为单钞的过程中，偶然会出现瑕疵品，这就是本节的主题——纸币的裁剪错误。

纸币的裁剪错误是纸币错币中最受欢迎的一个品种，由于直观一目了然，且千姿百态，有些甚至霸气嚣张，就成为纸币错币中最经典的一个板块。如果说印刷错误是瑕疵币中最重要的一个板块，那裁剪错误是瑕疵币中的明星板块，因为最耀眼的瑕疵币均出自这个裁剪错误中。

纸币的裁剪错误分类一下，主要有三类。

福耳

这是纸币裁剪错误中最多出现的情况，也是最经典的瑕疵币类型。所谓福耳，其实就是纸币在正常的尺寸之外多出了一个角或者一条，像纸币的耳朵一样。从另外一个角度去联想，遇上这种错币需要极大的福气和幸运，所以福耳这个名字取的非常有意思，也是所有瑕疵币里面取名最有意义的一个。

如果说，印钞过程中的纸张错误、印刷错误可能会批量的出现，但是裁剪错误却几乎没有批量出现的可能性，大多数是孤品。少数有两连号出现，极其少数发现有三连号出现。所以很多人经常能找到千奇百怪的油墨错误、号码错误等，但很难遇上福耳币。

因此福耳币是目前纸币错币中整体价值最高的一种，根据其嚣张霸气程度以及稀有度，有些福耳币甚至会出现天价。

很多人拆整捆、整件的纸币无数，但就是遇不上福耳币。只能遇上一些"汗毛"，也就是微型福耳。

当然运气好一点，也有可能遇上山峯型的小型毛边福耳（图214）。当运气爆棚的时候，可能就遇上大福耳（图215，217）。当你的

运气好到锦鲤级别的时候，你或许会在某一捆纸币中遇上一张奇怪的纸币。等你把它给展开后，或许就是一张超级大福耳珍品（图216）。

作为纸币瑕疵币板块中最重要的一个分支，以下会有大量的福耳币实物图，堪称是一场视觉盛宴，并且会举例一个典型的福耳币成因做分析。

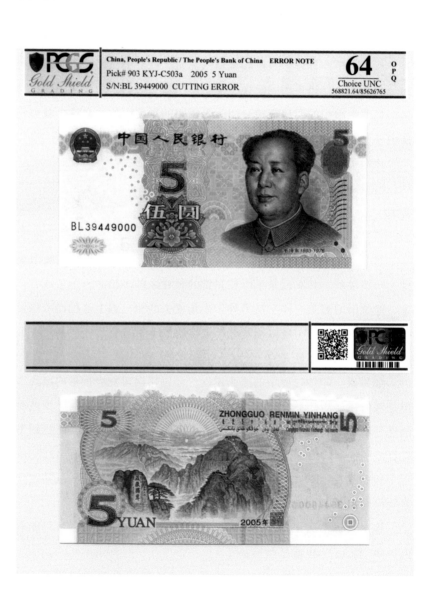

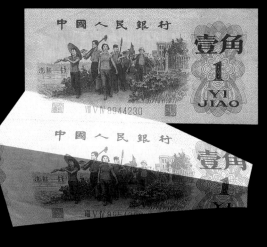

第一款：**小荷才露尖尖角型**。这是小型福耳，视觉冲击力有限。这类微型福耳的成因和大福耳有所不同，这一类福耳基本上是裁纸刀钝了或者裁剪的时候有拉扯，导致一些毛边以及撕裂现象出现（图218-228）。

（218）

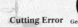

China / People's Republic
Pick# 884a 1980 1 Yuan
S/N YE99129344 - Dark Blue S/N **Cutting Error** 65 EPQ Gem Uncirculated

PMG PAPER MONEY GUARANTY

China / People's Republic
Pick# 895d 1999 1 Yuan
S/N H441R68000 - People's Bank of China **Cutting Error** 67 EPQ Superb Gem Unc

PMG PAPER MONEY GUARANTY

PCGS Gold Shield GRADING

China, People's Republic / The People's Bank of China ERROR NOTE
Pick# 886a KYJ-409a 1980 5 Yuan 55 About UNC
S/N:RD88981458 BUTTERFLY ERROR 599187.55/38040392

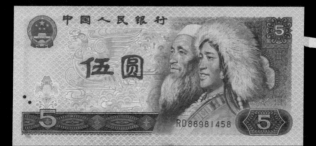

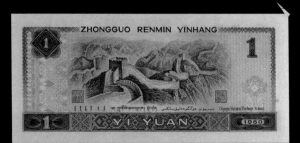

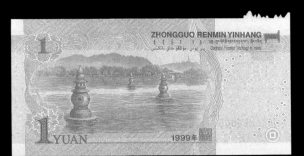

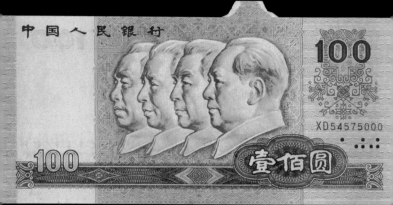

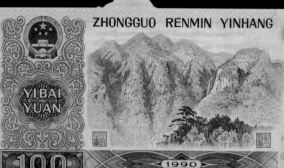

第二章　瑕疵币

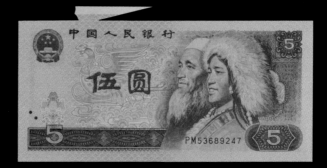

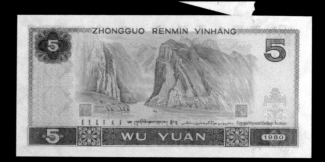

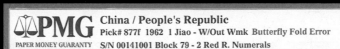

一错成王——错币的收藏与价值

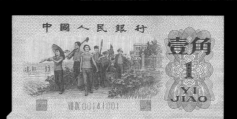

第二款：**矮山坡丘陵型**。这一类的成因有一部分和前面的一样，撕扯造成。也有一部分是裁剪前纸张已经有折叠，展开之后才出现福耳状（图 229-231）。

相对流通纸币，纪念钞的福耳币非常罕见，特别是稍微有一点尺幅的福耳更加见不到。两个原因导致，第一个是较重视纪念钞的发行，检查也会更加的严格；第二个原因是本身纪念钞的发行量少。至今发行的 5 张纪念钞，从几百万到上亿的发行量，而流通纸币往往一个币种就几十亿上百亿的量，从量的概率上来说纪念钞就比较难出现福耳（图 232-233）。

（229）

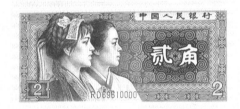

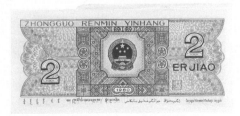

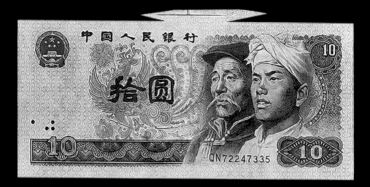

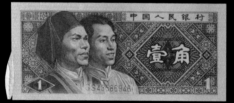

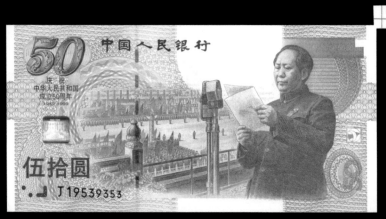

China / People's Republic
Pick# 881b 1980 1 Jiao
S/N K2S9318892 - People's Bank of China **Fold Over Error**

65 E
P
Q
Gem Uncirculated

PAPER MONEY GUARANTY

Exceptional Paper Quality

Sixty Five
1945221-001
881b65E1945221001G

第四款：**霸气超大尺幅型**。这一类福耳的成因也比较简单，纸币印刷结束后，在裁剪之前被大幅度折叠。由于折叠起来等于隐藏起来，裁剪时并没有发觉，甚至装整把以及整捆时也没有被发现。这一类福耳由于尺幅巨大，出现难度大，视觉冲击力强，所以高价的福耳币往往出自于这个类型（图236-238）。

（236）

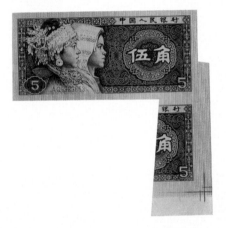

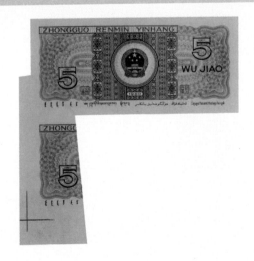

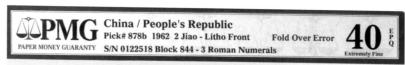

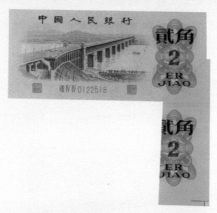

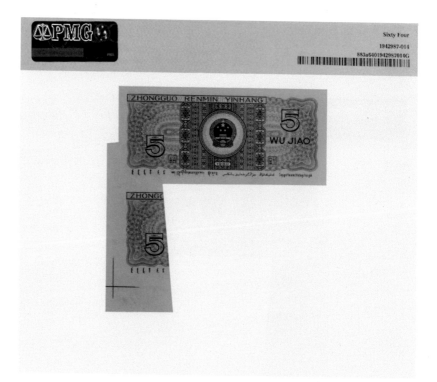

一张至今发现最大的福耳，横跨了五张纸币的票幅，我们会用这张纸币来分析出现福耳以及超大福耳钞的成因，非常的有意义（图239）。

　　这张超大福耳钞的出现，引起了轰动，也引起了不少的质疑。当然对于资深藏家，一看就知道这是一张大开门的超级福耳币。但对于大多数新手以及初级藏家来说，对这种匪夷所思的瑕疵品的出现还是心存疑虑，且绝大多数的新手会误以为是连体钞所裁剪而成的。由于连体钞的冠号是特定的，可以排除连体钞所裁剪而成的成因。

（239）

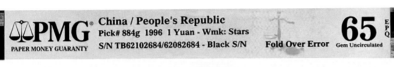

　　但我们还是要分析一下这个钞出现的成因，这里我们对这张钞做成因分析，基本上这个成因可以通用绝大多数福耳钞。

　　我们先用画图软体画出一个纸币大版张的图，四版961为40连体大版张，也即是5×8的格式。然后我根据号码排序，找到这张福耳钞所在的位置，图中蓝色框起来的就是本张福耳钞的位置。由于图片尺寸关系看不清整版的号码，我把三张瑕疵钞的号码放大给标注出来（图240）。

(240)

　　红色那根线，就是本张大版的折叠线。印刷结束后，进入裁剪环节前，本张大版张沿着红色的这根线无意中被折叠起来，但裁剪还是按着既定的尺寸进行，该裁剪掉的还是裁剪掉。所以我们前面看到这张钞的原始状态就是一张单张钞的样子和尺寸。

　　我们从上面的画图中能看到，这样的折叠样以及裁剪方式，会得出三张福耳钞。目前这张是中间的那张，还有左边紫色框的一张略小，右边黄色框的是在边上，理论上是会带了边此张带边的福耳目前也被发现在一个藏家手中。

　　至此，我们可以断定左边那张紫色框框的福耳钞肯定也存在，只不过要不流通时候失去踪迹，要不被藏家收藏起来。根据上面画图分析，左边紫色框那张福耳钞的号码是 TB62172684 。

　　这样就基本上推理出这张超级福耳钞的出现原因。有些朋友会有疑问，为什么裁剪的时候会没有被发现。如果你去过图文店，看过他们裁剪，就能大致理解，裁剪的时候不是一张一张的裁剪，而是一叠一叠的裁剪。这张折叠起来的大版恰好躲在了整叠大版的中间位置。故这张钞被发现时是藏在整刀纸币中间。在整刀纸币没有铺开之前，并没有发现异样。

　　能横跨 5 张钞的票面而成的福耳钞，确实也是属于极其罕见，珍稀度可想而知。我们称珍贵东西为万中取一甚至亿中取一。以印钞的体量而言，这张钞可以称之为十亿、百亿中取一。

这个推理，也适用于前面以及后面展示的大多数福耳钞。

第五款：**无敌大宽边**。宽边类的福耳从视觉上可能不如前面的一柱擎天形以及超大福耳形，但是从出现的难度以及珍稀度来说，也并不比前面的差。大宽边可能是上面，可能是下面，也可能是左边或者右边。大多数大宽边都是带了整版钞纸的边或者裁剪定位线等，有的还带了这些边特有的数字或者文字等。大宽边的成因也很简单，和前面的大福耳成因一致，就是印刷结束后裁剪之前纸张有折叠，只不过和前面大福耳折叠的方式不一样。前面大福耳纸张基本上是有角度倾斜的随机折叠，而大宽边大多数是大版张边缘定位线的剩馀部分被整齐的折叠，裁剪之后就出现了这一类的情况（图 241-246）。

（241）

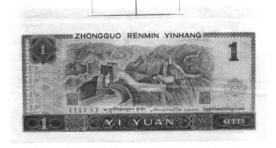

195

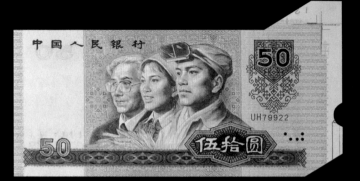

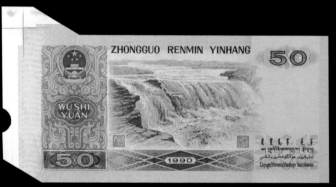

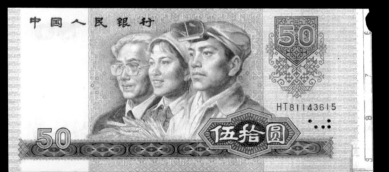

China, People's Republic / The People's Bank of China ERROR NOTE

Pick# 904 KYJ-C505a 2005 10 Yuan

S/N:CT87513000 CUTTING ERROR

64

Choice UNC

658769.64/85245011

Gold Shield
GRADING

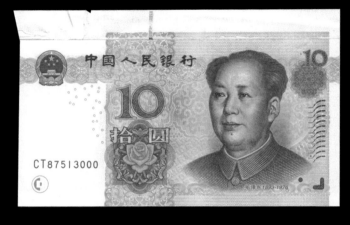

China, People's Republic / The People's Bank of China ERROR NOTE

Pick# 904 KYJ-C505a 2005 10 Yuan

S/N:CT87513000 CUTTING ERROR

64

Choice UNC

658769.64/85245011

Gold Shield
GRADING

（244）

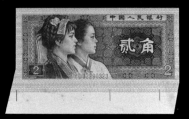

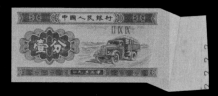

我们能看到，上面大宽边的图片比前面的超级大福耳多出不少。分析一下出现的成因，就会知道大宽边出现的概率会比大福耳多一些。越是宽边整齐一致，宽边福耳钞出现的量就越多，这是大版钞的性质决定。一张大版钞，如果在角上折叠一下，可能就会出现 1 至 3 张左右福耳钞。而如果整边折叠一下，那就出现 5 张或 7 张的宽边福耳（以大版钞数量而定）。

举一个例，从这张钞我们看到是钞的上边裁切定位线区域被折叠了，且宽边的宽度一致，非常的整齐。那基本上这个大版的顶上五张钞都会是大宽边，这张钞的号码为 GN98169873，那相邻的 GN98089873，GN98249873 也会是一致的大宽边（图 247）。

（247）

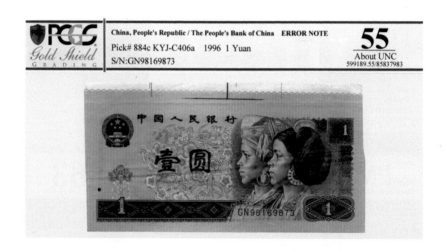

前面看了这么多的瑕疵币，到目前发现大多数是三、四版纸币。五版纸币虽然偶然也有发现，但是尺幅非常大的就很少见，这是印钞技术的提升以及机检代替人工检之后的结果。但正如我在本书开首时有说到，最精密的制造也会有容错率；最严格的检查也会有出错的可能。以下这张超大宽边的大福耳纸币就非常具有代表性。这是一张 19 版 10 元纸币，也就是最近几年刚刚改版后的 19 版纸币，代表了最新的印钞技术，也是机检的印钞程序。但还是有漏网之鱼的出现，而且是这么大幅度的瑕疵币。联系前面说的大宽边的成因，这张 19 版 10 元绝非单张出现，而是这个大版上最边的一排均被裁剪成大宽边（图 248）。

China / People's Republic
Pick# 913a 2019 10 Yuan
S/N DB08740800 - People's Bank of China Cutting Error

67 E P Q

Superb Gem Unc

PMG
PAPER MONEY GUARANTY

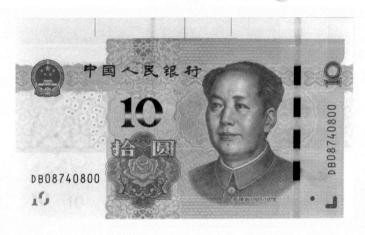

Exceptional Paper Quality

Sixty Seven
2051695-001
913a67E2051695001G

我们在惊叹之馀，也可想而知世间万物可追求极致，追求完美。但仅仅是相对的极致，相对的完美，而难以做到绝对。

第六款：锐利刀锋型。这一类型的福耳出现的比较多，实际上就是大宽边以另外一种形式出现。大宽边是把整条边平行折叠，而这个刀锋类型的福耳则是斜折叠，但没有很大幅度的折叠（大幅度折叠会出现超级大福耳）。导致裁剪后出现锐角，而且是长度不一，角度不一的锐角（图 249-255）。

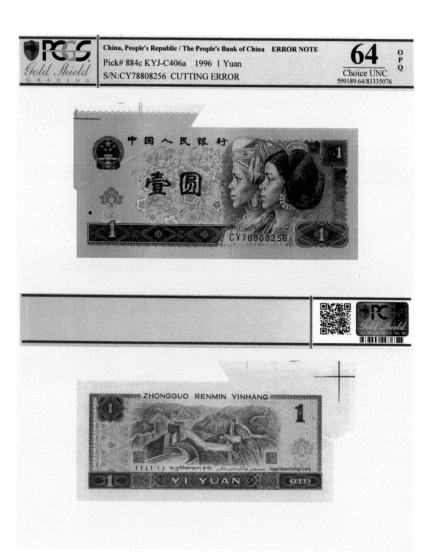

（249）

China / People's Republic
Pick# 882 1980 2 Jiao
S/N AU53302000 - 2 Letter Prefix

Cutting Error Choice Uncirculated

Exceptional Paper Quality

Sixty Four
1948589-002
88264E1948589002G

PMGnotes.com/verify

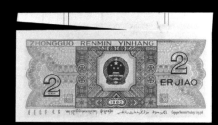

China / People's Republic
Pick# 860c S/M#C283-1 1953 1 Fen
Block 10 - 2 Roman Numerals Only

Fold Over Error Choice Uncirculated

63

Annotation

Sixty Three
1932959-001
860c6301932959001G

(253)

PMG ®China / People's Republic
Pick# 885b* 1990 2 Yuan
PAPER MONEY GUARANTY S/N ZJ15111199 - Replacement

补号 66 EPQ
Replacement/Star Gem Uncirculated

PMG
PMGnotes.com/verify PNG

Exceptional Paper Quality
Butterfly Fold Error

Sixty Six

2052458-001

885b*66E2052458001G

上面裁剪错误的福耳都是折叠后多出一块,那有没有少一块的呢?理论上这张票面多了一块,自然有另外一张票面是少了一块的。确实也有此类"少耳"的瑕疵币出现,但是比较少见(图256)。

照道理,有这么多的福耳瑕疵币,就会有同等数量的"少耳"瑕疵币出现。但现实中我们看到的"少耳"瑕疵币非常少,这是为什么?原因有二,其一,超大福耳切剩下的另外一张票面就很小了,部分会变成边角料散落。第二点是最主要的因素,因为福耳是多了一块,但是被折叠起来了(否则露在外面肯定会被检查出来)。折叠后的福耳币在外观上大多数还是完整的一张票面,躲在整刀中间不容易看出来。而"少耳"钞必定缺了一块,在整刀中间稍微一看就容易查出来而被剔走。这就是我们很少能看到"少耳"瑕疵币的原因。哪怕偶尔看到一张,也不会大尺幅缺失,而是仅仅缺了一小块。

"少耳"币出现少还有一个原因,我们看展示的"少耳"币图除了少耳之外,还伴随著边或者有多出的福耳,因为如果一张正常尺寸的纸

币，被裁剪掉一个角或者一块，你无法判断是先天出厂瑕疵还是后天人为，唯有带了边或者有增加尺幅的福耳你才可以断定是先天出厂瑕疵，这就使得一部分先天出厂"少耳"钞由于无法断定是否人为而被放弃。

第七款：**独执牛耳犄角型**。这一类型实际上就是小号的刀锋形或小号的宽边，只不过尺度缩减到了一个角上。成因也和上面一致，出现的数量更加多（图257-258）。

（257）

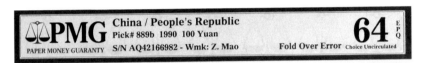

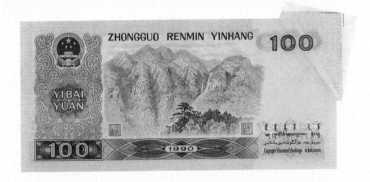

中国人民银行

伍圆

5

RF 90237488

ZHONGGUO RENMIN YINHANG

5

5

WU YUAN

1980

对于福耳钞，一直以来经常有朋友提及，不知道这是稀罕物。以前曾经遇上，还怕花不掉而把耳朵剪了，谁知道现在变成收藏家的追逐之物。也有人说，只有中国收藏家能把瑕疵品当成宝。其实外国收藏家比中国的更追求错币，反之中国收藏家追求的细分版本、品种等却不甚受外国收藏家青睐。错币是国外传入中国的一个收藏分支。中国还刚起步，国外的错币收藏市场比国内更加成熟和广泛（图259）。

（259）

　　第八款：双子星座连号型。福耳本少见，连号福耳更是少之又少。两连号的福耳币有一个很明显的特征，两张福耳的位置、尺寸、幅度、图案几乎差不多，像双胞胎一样。连号福耳出现的成因是相邻的两张大版张同时被折叠了，由于一起折叠，出现的尺寸都差不多，可以称为双胞胎福耳。同理，会出现两连福耳，理论上就也有会出现三连福耳甚至更多，但现实中出现三连的机率极少，纸张一多，厚度一厚，更容易被检查出来。三连福耳已经很少见，四连、五连福耳更是稀少，但确实也出现了。目前为止，我们发现有一组四连福耳，一组五连福耳。福耳已经很罕见很稀少，连号福耳的价值自然更多（图260）。

PMG

PAPER MONEY GUARANTY

China / People's Republic
Pick# 885b 1990 2 Yuan
S/N PB07198399 - Wmk: Pu Coin

64

Cutting Error Choice Uncirculated

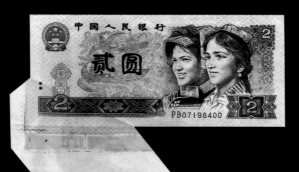

PMG

PAPER MONEY GUARANTY

China / People's Republic
Pick# 885b 1990 2 Yuan
S/N PB07198400 - Wmk: Pu Coin

64

Cutting Error Choice Uncirculated

第九款：天外飞仙双流水。双流水福耳由于带着另外一张纸币的号码，所以相比别的福耳会更震撼。双流水福耳的形状有点像大宽边，但是区别在于大宽边多数是大版的边上那张，而双流水则是在中间，所以我们看到会有两个流水号出现。

我们从举例的双流水福耳能看到，有的是同冠号大版裁剪而出（如这张 8002，典型属于印刷结束后折叠产生的大福耳）（图 261）。

China / People's Republic
Pick# 882 1980 2 Jiao
S/N WD45105331/45115331 - 2 Letter Prefix

Fold Over Error

68 EPQ
Superb Gem Unc

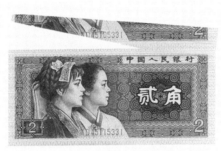

Exceptional Paper Quality

Sixty Eight
1933663-001
88268E1933663001G

　　而另外这几张双流水号，可以看出冠号不一样，且明显能看出宽边是大版钞的边上位置。故上面那个流水号为什么会出现，以及为什么会是不同的冠号，目前也没法推理出来。我们能从这方面感受到印钞的神秘之处（图262）。

第十款：**傲视群雄，唯我独尊**。例如一个人民币炮筒，而且是 10 万号关门号，2 元面值上居然有一个福耳，2012 年展出的时候，据传卖家开出了八位数的天价。这是能真正笑傲江湖的孤品。

炮筒就是整版钞，未裁剪成单钞，为什么没有裁剪成单钞的炮筒也会出现福耳？

前面所有裁剪错误的瑕疵品，都是裁剪过程中造成的，但这个整版钞也需要裁剪吗？答案是需要的，因为整版钞都有边，哪怕这个整版钞不需要裁剪成单钞，但是这个边是需要裁剪掉的，这个福耳一看就像前面的刀锋形福耳一样，产生的原因就是整版钞的边部分折叠后，然后裁剪而形成的。

这个人炮福耳的成因就是如此，人炮的总发行量才 10 万个，10 万个人炮里面出现这一个福耳，可以说是真正罕见的极品。

从上面展示的福耳币中大致能看到，四版币品种比较多。也不仅仅是福耳，其他种类的错币瑕疵币也是四版的比较多。实际上一、二、三版纸币出现瑕疵币概率不会比四版币低，两个原因导致比较少见，第一个原因是当时社会的经济目标是确保人民都有饱饭吃，收藏群体少，收藏意识差，导致大量纸币流通。而四版币时代，收藏群体慢慢扩大，囤积了大量整捆整箱的四版币，拆捆时遇上的也就多了起来。第二个原因是四版币发行时是中国改革开放初期，也是通货膨胀的开始。相对于一、二、三版，钞票的印制量大大增加，从总量上出现的错币就会多。

五版币的发行量也是极大，但是出错的概率比四版币低了很多。印刷机械的升级，检查手段的增加，出错率低且被替补掉的多。虽然也有发现，但是整体上出现的量就少了很多。特别是机检时代，机器检查比人工检查的误差率较低，很难再看到大级别大尺度错币。大家不妨留意机检的航天钞、70 钞以及 19 版纸币，都极少看到大幅度的福耳及大面积漏印、折白等等。

但极少并不代表没有或不会出现。再精密的仪器，再严格的检查，理论上还是会有出错的可能性，现实上也有出现，只是这种概率偏低。前面大家看到的那张 19 版 10 元大宽边福耳纸币就是一个例子。

整体的裁剪移位

　　前面有介绍整体套印移位，那是一面印刷正确，一面印刷移位。裁剪是正确，只不过有一面因为移位而看起来像是裁剪位移，但实际上并不能归类到裁剪错误中。

　　裁剪移位是指正反面印刷都没有问题，裁剪的时候却出现问题。这个出现的原因就是裁剪整版钞时，刀具定位尺寸出现错误，出现同步偏移（图 263-267）。

（263）

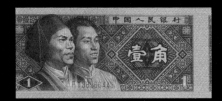

Sixty Four
1940373-011
881a6401940373011G

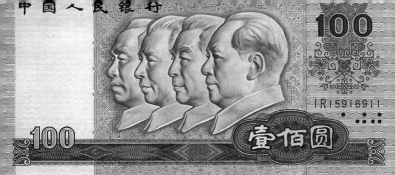

看了裁剪错误的移位，是不是感觉连体钞可以裁剪出这一类整体移位的错币。除了废掉开头一张，整体可以裁剪出很多此类的瑕疵币。纸币都是大版裁剪而成，连体钞自然可以裁剪出很多的福耳、移位等瑕疵币。但人为裁剪而成的不但没有收藏价值，更是损毁了一张连体钞（关于连体钞人为裁剪的后面会有举例细说）。瑕疵币的"出生证明"是非常重要，原厂出品才是瑕疵币的价值所在。

　　前面看到很多错票和封签封装在一起，越来越多的人送评错票喜欢连同封签一起封装。封签是纸币的身份证明之一，可以代表此张错票是从这捆纸币里拆出来。

　　裁剪错误出现的瑕疵币主要为上面列举的种类，当然也会有其他形状出现，但总体上只是少数个别例子，如一张异形瑕疵币，也是裁剪时出现（图 268）。

（268）

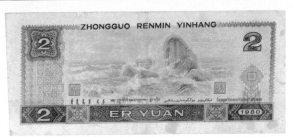

瑕疵币的收藏价值

　　纸币的瑕疵币大版块基本上分类差不多，下面要再说一些事，也是很多人一直迷惑的问题。什么样的才算是有收藏价值的瑕疵币，有哪些标准。为什么把纸币撕一个角就不是瑕疵币，反而变成了损坏纸币，而出厂天然瑕疵币就可以变成收藏品，而且有的价值不菲。

　　这是一个很现实的问题，也困扰了一部分藏家，这里定义一下：

　　第一：出印钞厂原始状态是错版或瑕疵品，才符合错版或者瑕疵币的标准。出厂的时候这些钞都是当做正常钞来发行，发行后，后期流通中造成的残损，或者故意损坏、剪裁、粘贴都不算错版，故意损坏纸币还是违法行为。这也是评级公司评级错版或瑕疵币的标准。如举例的这张看起来像超大福耳的纸币，实际上是从连体钞裁剪而成，从冠号上就能看出这是一个连体钞冠号。这种不是天然出厂的瑕疵币，不但损坏了纸币，且一点收藏价值都没有，评级公司自然也不会给予错币的标签。

　　再者，前面看了这么多造型不一的瑕疵币后，第一眼看到这个人为的福耳币，总感觉到造型别扭。再厉害的人为总是缺少了天然的神韵和状态（图 269）。

（269）

第二：符合一切出厂流程，并当成正常货币发行的，才是符合标准的错版或者瑕疵币。一个萝卜一个坑，每一张货币的发行都是登记在册。早些年，有一些印钞厂的边角料和废票被人偷流出市场，并当成瑕疵币错币卖。这一类造型虽然看起来很奇特，也是真的票面，但并不符合标准，只能当成趣味品来收藏。一些印钞厂裁剪下来的废票，也可以称为废料（图270-271）。

（270）

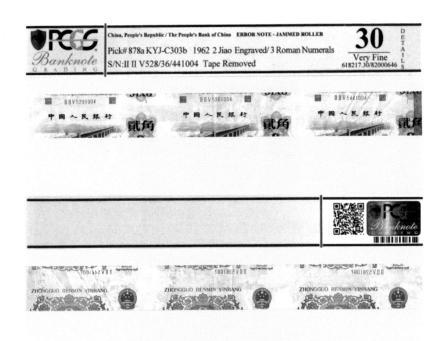

第二章　瑕疵币

这是一张大版印刷时候的废料，私下流出到市场。把这张钞定义为废料，主要原因是从票面尺幅形状、票面上显露的折痕、纸币边缘的刀口等来看。无论从折叠还是裁剪，都无法出现此类造型（图 272）。

此钞的背面已经印刷完成，正面的网底已经印刷完成，在印刷主图案的时候，我们看左上角的"银"和"行"，"银"字在正常位置，"行"字和主图都出现了大角度的倾斜。也就是说，在印刷主图之前，出现了折叠，导致了图案的大幅度套印移位。

随后此张大版钞被印刷工人发现，做了撕碎废料处理，后期通过某种途径流入了社会。这种废料，如果纯按身份论肯定是不值钱的，但是奇货可居，造型奇特，夺人眼球，往往也会卖出高价。

所以，我把错版币瑕疵币定义为，有着合法身份但带着差错的币。当然，上面这两个边角料一看就知道是废料流出。但如果是当时印钞厂本应该销毁但流出市面的瑕疵币，那就很难鉴定了。就算有出现，按上面的定义也可以称之为非法身份，黑户口。现实上，这一类

几乎没有可能出现。一张票确认为废票后，是要登记在册，一旦登记了就无法再流出来。除非是标注了蜡笔红记后却忘记剔除，并混杂在整刀纸币中发行。但这种也是没有登记在册，虽然标注了但没有剔除。

顺着这个边角料，我们继续延伸下去，前面说了这个私下流出来的纸币边角料没有合法的身份，只能当成趣味品来收藏，但它们有没有价值？如果我们用一个正统的眼光去看待，这个因为没有合法身份，没有收藏价值，即使有也不会高。但如果从收藏的猎奇性去看，这些产品也有不少人追捧，也会在拍卖会上拍出高价，例如一条浮水印纸（图 273）。

（273）

我们继续顺着这个延伸开去，没有合法身份的只是这些印钞厂的边角料、废料吗？不，比这个更严重的是私铸。

私铸在现代币很少见，反而在古钱币就比较常见。字面意思私铸就是私下铸造，再详细点解释就是民间私炉盗铸。这个"盗"字就明确了私铸的性质，简单点来说就是伪造货币。

古代的信息流通不发达，且铸造技术、防伪技术低下，私铸按理说会非常之多。但现在经常会发现一些私铸币价格非常贵，有的甚至远超官方币。私铸的量并不多，原因是什么？第一是犯罪成本高，比如在秦代的惩罚是处死，而汉代则改为闹市处死；到了唐代竟然量刑减轻为流放三千里，宋代又改为绞刑；元代伪造钞者处死，明代为斩刑，清代私铸货币非斩即绞。第二是私铸成本高，古代的货币主要材质是铜、银、金，原材料的成本占据了货币的大部分价值。所以古代的私铸钱大多数是减重量为主，也就是依靠短斤缺两来牟利，这个产生不了暴利。

现代币就不一样了，货币的面值和材质成本完全脱离，一旦出现私铸，那不但是暴利，也极大的扰乱国家的金融市场。现代币的造假犯罪成本也不低，且现代币的铸造技术、防伪技术都极大提高，民间要伪造货币也是非常难。

如果是在印钞厂，一些不法分子利用现成先进的印钞设备进行私铸的话，那可不可行？理论上可行，但现实上这种情况不可能大量出现，因为从印钞到出库，一系列环节，均是层层把关，严格控制，永无可能会有成批量的钞给流出来。

批量私铸不可行，但如果个人偷偷私铸稀奇古怪的币然后偷偷流出？以印钞造币管理的严格，虽然有这种可能性，但也是极低。然而目前确实见到了这么一枚币（图274）。

这是一枚神奇的老三花牡丹一元硬币，正反面都是牡丹图案，从图案中是无法看到这个一元的年份。

我们前面说了这么多的错币瑕疵币，也说过成因很重要，但是这枚币的成因无法从任何地方分析得到，也就是说正常的生产铸币过程中一定不可能出现此类情况，除非是民间私铸。但 PCGS 给入壳了，

证明此枚币并非是民间私铸的假币，而是一枚货真价实的真币。

那此枚币的成因就只有一个，是造币厂的员工私铸了。为什么得出这个结论，因为后面我们会说到的一个大板块硬币中，确实会有一些两边同一个图案的瑕疵币出现。但是由于模具放置的关系，另外一面的图案一定是凹的，而不会像这枚牡丹硬币两面都是凸图案。第二个原因是，硬币瑕疵币的出现，就算有这类同图案的可能性出现，一面图案正常的话，另外一面图案肯定是模糊的，位移的，才是符合瑕疵币特征。而在此枚牡丹硬币我们能看到，两面的图案不但一致，且都是正常的图案状态，没有瑕疵，所以此枚币只有可能是造币厂的员工私下把上下两个模具都换成了同一个牡丹花造型模具后铸造，然后偷偷带出厂卖高价。

据笔者后期得到的信息，印证了上面的观点，有一个造币厂的员工私下铸了几枚同面的牡丹一元，然后偷带出。其中一枚送评级公司评级后，卖了几万元。他后来被处分了，而同面牡丹一元就成为珍品。这个没有合法身份的真币，虽是人为，但满足了所有成为珍品的收藏条件，可以定义为官方内部人员人为的瑕疵币。

喜欢收藏古钱币的朋友肯定知道，在中国古钱币以及近代机制币中，有一种叫做"合背币"，其实就是和前面这枚牡丹一元一样，成因

（274）

也基本一致。

我们继续延伸这个话题出去，本书开首有提到过钱币收藏的种类中包含票样。所谓票样就是钞票的样本，供银行员工学习、识别和对比用。理论上使用完后得上交回收，但还是有一部分私下流出来。票样和钞票一模一样，但数量相对本票少很多。

票样这一类的收藏品，我把它定义为私流钱币藏品。前面提到的纸币边角料、废品其实也是私流产品。但那些是没有身份的废品，而票样是属于有身份的私流产品。这种属于得挺珍贵的私流藏品，还有一些更加稀少的，往往会出现在中国大型拍卖会上以及海外的拍卖会上。

这两套硬分币是试样，并没有发行过。但最近几年屡屡现身拍卖会，并拍出极其高的价格（图275）。

（275）

225

这一张贰元纸币，也是和前面的试样硬币同样性质。这一些原本不应该出现在收藏品市场的硬币纸币试样，被私流出来后，因为其珍稀性，肯定会受到一些藏家的追捧。如果究其出处，肯定是违规私下流出来，由于此类产品年代久远，私流出来时间久远，比较难以追查和追责（图276）。

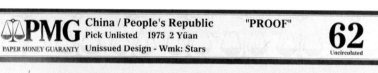
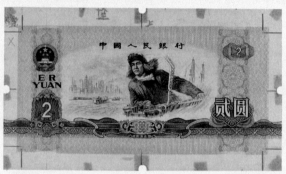

第五套人民币 100 元的试印样，主要是第五套人民币还在流通，距今时间也不够长，但是在某些利益的驱使之下，这些过程试样居然能私流出来。且为了躲避拍卖限制，这些私流试样钞均在香港拍卖。这些试印样有些像前面瑕疵币中某一些大面积漏印和少印，看起来哪怕有点像，但实质是完全不一样。出现的渠道不一样，出现的性质不一样，它的身份标签也就不一样（图 277-278）。

（277）

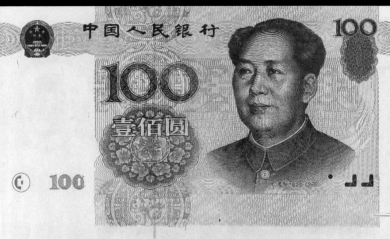

除了这些试样钞，还有一些试验版以及一些设计手稿也有私流出来，往往也能拍出不菲的价格（图 279-280）。

　　前面延伸展开说的这些边角料、废票、私铸、私流的币钞，尽管也具有一定的收藏价值，能拍出不菲的价格，但是和我们本书叙说的错版币、瑕疵币还是有着根本的不同性质。一个是正常渠道出来，有着合法身份的藏品，一个是非正常渠道出来，没有合法身份的藏品。但从奇特、稀有以及研究价值等角度上去看，还是有一定的价值，并获得不少人追捧收藏。

(279)

China, People's Republic / The People's Bank of China UNIFACE PROOF FACE

Pick# 902a KYJ-C902a 2000 100 Yuan Year 2000 Commem Series J

S/N:N/A

64
Choice UNC
808715.64/38773766

三、硬币瑕疵品

硬币的错币，其实更符合"残次币"这一说，硬币的造币过程远没有纸币那么多道程序，且没有编码，所以错币的品种类目会较少。但是在视觉冲击力上，硬币的错币并不比纸币差，部分品种的错币甚至会突破想像。

相对于纸币的瑕疵品，对硬币瑕疵品的认知度就低很多，那是因为铸币程序少，出错的种类也少。另外硬币为流通货币中的辅币，使用的频率也低。再者纸币的收藏群体大，涉及诸多版本，但硬币收藏的群体小。

本书主要以中国的硬币错币为主，不过开首的第一枚硬币错币，却是放这一枚美元的硬币错币。称之为震古铄今，一点不过分（图281）。

这枚币被压铸在一枚"钉子"上面，造型匪夷所思，所以我们叫它钉子错币。这枚钉子错币当年拍出了4.2万美元（当时折合27.6万人民币）的好价。这枚错币的成因比较容易理解，就是在压铸硬币的时候，不小心有钉子混入了硬币的胚体而进入压铸机，从而出现了这一枚神奇的钉子错币，且躲过了层层的检查而流入社会。当然，看了前面的文章，你认为这一枚钉子错币是和两面都是同一图案的牡丹一元一样是造币厂内部私铸出来的，也是有可能。

（281）

开篇先放这一枚钉子错币，整个硬币错币的观感就提高了很多。

硬币的错币相对纸币的错币，最大的不同就是硬币的错币往往会批量出现。譬如说背逆、多肉、透打，有时候是一枚都没发现。但是如果在一盒或一件中有发现，在同一盒、同一件中会发现很多枚。

先大致说一下硬币的铸造流程：首先从一大块胚体板上冲压出一枚枚硬币的原始胚体，随后将两面平整的坯饼置放在圈模和下凹模

组成的币槽中，压力机带动上凹模对准坯饼进行施压。在这个坯饼变形为硬币的过程中，上凹模和下凹模对坯饼的挤压。在外部压力作用下，固体金属材料以及圈范本规定了坯饼变形的表现，即坯饼受凹模平面挤压部位变形，形成币面。又于凹模的空腔部位延展，将空腔填满，在币面上形成图案、花纹等，制造出符合标准的正常硬币。

依照这个流程，我把硬币错币分成三个大类来整理：胚体错误，模具错误，压铸错误。

胚体错误

前面那枚钉子错币就可以归纳到胚体错误的范围。因为压铸的胚体出错，钉子被当成胚体压铸。

最近一段时间，网上经常有些长城币和老三花的原始胚体在卖（图 282-283）。

硬币就是在胚体上压铸而成。胚体对于硬币有多重要？就像纸币的钞纸一样，胚体是硬币的基础，天生自带种种神秘的基因。币胚的材质、工艺、重量都是特定的自带一定防伪基因，甚至每一个币种的成分都是特定，这就决定了硬币的币胚对于硬币的重要性。

币胚对于硬币最重要的一点，就是胚体决定面值。看前面币胚的评级图，上面标注了是哪一个币种。评级公司根据币胚的材质、直径、重量得出币胚是属于哪一个币种。

马路上的自动贩卖机、地铁口的自动售票机，就是通过内部的感应装置，根据币胚来识别硬币的面值。这些感应装置不会识别币上的图案，主要通过尺寸检测、材质检测、重量检测这三个方面来识别硬币的面值及真假。

说到这，你就会想到，前面的币胚如果拿来投币会不会成功？那是必定会成功。所以从严格意义上来说，这些币胚不应该出现在社会上，因为不是真实的硬币，却有货币的功能。当然以目前币胚的价值，没有人会傻到去投币使用。

(1980-1985) China Yuan
Great Wall
Planchet (9.45g)
MINT ERROR
5802189-007
NUMISMATIC GUARANTY CORPORATION

(1991-2001) China 5J
Planchet (3.82g)
MINT ERROR
5802189-078
NUMISMATIC GUARANTY CORPORATION

再举个有趣的例子，中国发行的纪念币中，唯一一套以角为单位的纪念币就是六运会纪念币，1987 年发行。为什么史无前例地采用了这么小面额的面值？因为币胚决定面值。据传因为 1987 年长城币停止发行，而造币厂剩馀了很多 1 角的币胚，发行方就顺势发行六运会纪念币，以使用这个长城币 1 角的币胚。币胚决定面值，所以六运会纪念币的面值就采用了 1 角。

前面我们看到两面都是牡丹的一元硬币以及那一枚旷古烁今的钉子错币，都是属于胚体压铸错误：一枚属于胚体正确，压铸错配；一枚属于胚体错误，压铸正确。那我们再想像一下，会不会还有其他胚体错误错币出现？

譬如，一面是六运会图案，背面是长城币一角的图案？譬如长城币一元的胚体上压铸了五角的图案？理论上这个可能性基本为零，除非是前面说的私铸。中国没有，但是国外却有这种例子（图 284）。

（284）

如这枚拍卖了 19.2 万美金的著名错币，正面是 1/4 美元，背面却是 1 美元纪念币图案。这枚币的币胚就是 1 美元的，正面 1/4 美元图案压铸好后四周明显的边沿大了一圈。

此类错配币在美国造币史上出现过几次，我个人认为出现的成因基本上和那一枚双面牡丹一元一样——私铸。当然不排除某个造币厂同时在生产几个规格的硬币，模具换版的时候换错，或者币胚放错。

这一类的错币出现基本上每一枚都是珍品，价值超群，但不具有代表性。下面会介绍经常能遇见的胚体错误币。

胚体错误指的是胚体天生带了残次，直接在这些残次的币上进行压铸。

胚体残次币的视觉冲击力比较大，往往肉眼可见，分了几种：

缺口币

缺口币成因有两，第一个是冲压胚体的时候形成。缺口币是由残次坯饼压印而成，这些坯饼则是在制造过程中冲压板材偶然错位移动或者宽度不够，冲压到了边缘部分所致。缺口有大有小，大的缺口有明显的一个直边。第二个原因是冲压胚体时冲压机移位，导致相邻的胚体咬肉。这就像我们平时用圆规画圆，两个圆相交，有的只有一个缺口，有的有 2 至 3 个缺口。出现两三个缺口的时候就可能是三个圆甚至四个圆相交（图 285-288）。

缺口币有一些朋友不太容易掌控，因为怕后期人为的可能性。其实还是容易识别，缺口币都是天生胚体上有缺口，也就是压铸之前就有缺口，所以压铸时候的图案、边齿等收口就会和压铸完成之后再去切一个口子就会不一样。如果对缺口币还掌控不了的话，购买时候选择评级币比较可靠。

（285）

235

286

287

288

天坑

　　这种就是币的表面天然缺一块，有大有小，有的上面还有压铸的痕迹，也有的上面是一条深沟一样的划痕。这种币的形成有大部分是天然胚体带的，有一小部分是压铸时候产生的，主要是因为模具异物或堵塞。

　　我只统一放在胚体错误中。

　　由于是天然的胚体缺陷，所以天坑出现的位置往往不一样，大小也不一样，形态也不一样，表现出的视觉冲击力也不一样（图289-293）。

　　天坑，从字面上也可以理解，天然形成的坑。这一类出现的情况比较的多，也是硬币瑕疵币中最多的一个版块。前面看了这么多硬币天坑的实物图，会感觉到硬分币的天坑瑕疵币最多。天坑的面积更大、幅度更广，这是硬币材质决定的。硬分币是铝镁，材质较软，而后期的硬币纪念币钢芯也好、铜也好，都比铝硬很多，所以天坑出现的现象少很多，幅度也小很多。

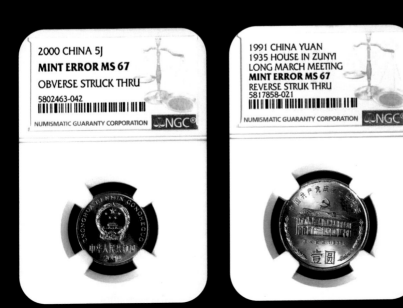

（289）　　　　　　（290）

291

292

1990 CHINA YUAN
ASIAN GAMES-SWORD DANCER
MINT ERROR MS 67
REVERSE STRUCK THRU
5815586-050
NUMISMATIC GUARANTY CORPORATION

1991 CHINA 5F
MINT ERROR MS 64
OBVERSE STRUCK THRU
4894878-004
NUMISMATIC GUARANTY CORPORATION

293

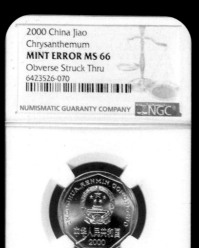

2000 China Jiao
Chrysanthemum
MINT ERROR MS 66
Obverse Struck Thru
6423526-070
NUMISMATIC GUARANTY COMPANY

1988 CHINA 2F
MINT ERROR MS 62
OBVERSE STRUCK THRU
6394671-002
NUMISMATIC GUARANTY COMPANY

胚体异物（胚饼分层）

胚体异物（胚饼分层），又称开片。这是由于胚体内有天然杂质。在铸造过程中，胚饼在挤压塑形过程中会产生高温，压力和高温使得此部分无法正常塑形而产生鼓包。鼓包到一定程度就会开片，有的在铸造过程中直接破损，有的一直到流通过程中才产生开片（图294-297）。

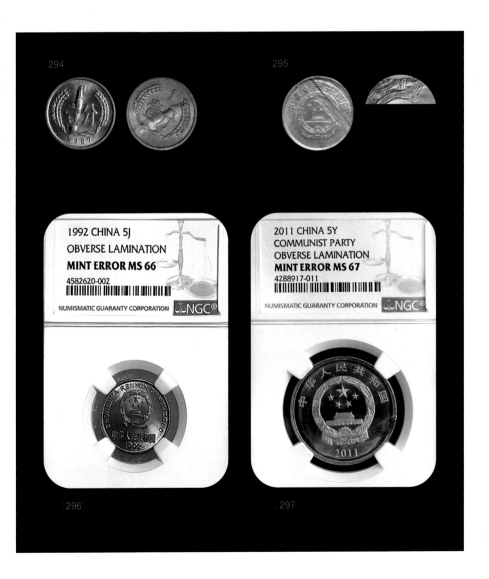

开片是一个很有意思的瑕疵。回看前面的天坑，其实有一部分币表面的天坑就是胚体开片导致。片还在就称为开片，片掉了就是天坑（图298）。

如例，大多数的开片无规则，厚薄不一，有的只有浅浅的一层，甚至没有形成片，只留下胚体表面沙眼状（图299）。

更少见的是深度开片，直接把胚体给开成了两瓣。如果直接开成了两瓣，后面会说到的部分单面币就是这个深度开片而成，例如这一枚就是深度开片，开成了两瓣但未开尽，非常典型，非常经典（图300）。

连体币

这个很神奇的币实际上是在压铸过程中产生，但是因为压铸完成后就像连体胚体一样，所以就放在胚体错误板块。

硬币压铸完成后就会被弹出，然后传送带会把一枚新的币胚放进模圈。但是那一枚应该要弹出的硬币恰好没有弹出，新的币胚就在这枚硬币顶上进行了压铸，这两枚硬币就被挤压在了一起，就像连体婴儿一样（图301）。

（301）

币胚错放

前面说过，币胚决定了币的面值。但如果在压铸过程中，币胚和模具不一致，会产生什么戏剧性效果？一种是小币胚压铸大币值，这样会导致币面图案不完整，如这枚1959年美国佛兰克林半美元压印在了小币胚上（图302）。

另外一款是小面额的模具压铸在大币胚上，如这枚，小面额压铸在已经完成的大面额币上（如果下面这个币只是币胚，就会是另外一个效果）（图303）。

（302）

（303）

模具错误

模具错误也是硬币错币最常见出现的形态。一个模具使用久了就会有磨损，在没有更换新的模具之前，压铸出来的硬币就会出现各种轻微瑕疵。瑕疵可能是批量出现，也可能是小量出现。当批量出现的时候，就会可以形成一个细分的版本，譬如 131 分币的错齿币，譬如 18 荷花五角的"国富币"。

我把硬币模具错误归纳成几个分类：

（304）

拉丝

这种现象比较多存在于长城币、老三花、分币中。说拉丝其实就是划痕，只不过这个划痕细小加密集，有些时候会产生一个比较炫目的状态。

有人认为拉丝现象的成因是模具的抛光纹，初铸的时候才会出现，当模具使用多次后，压铸出来的币面就没有了拉丝（图 304）。

模裂、多肉

字面意思就知道，模具裂痕，币面多肉。模裂币有一部分在视觉上有点像纸币中的皱褶和折白，有的仅仅一小条线，而有一部分是粗大的一条甚至一块。

模裂币和多肉币的成因其实一致，都是模具受损而形成。模具受损可以分两种情况出现，一种是先天受损（几乎可以忽略不计），第二种情况是多次使用后疲劳受损。绝大多数的模裂币和多肉币都是第二种情况引起。

先说模裂币，模裂币的成因主要是硬币压铸过程中。模具使用过度，模具多次撞击后产生细小裂缝，这会在模具中留下一个空隙。在铸打的过程中，币胚上的金属会被挤压到这个空隙中，产生币面的一条凸起图案（图 305-309）。

1987 CHINA 2F
MINT ERROR MS 66
REVERSE DIE CRACK
4898040-002
NUMISMATIC GUARANTY CORPORATION

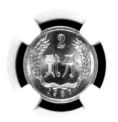

1996 China 5Y
Baiji Dolphins
MINT ERROR MS 67 RD
Reverse Struck Thru
5817488-061
NUMISMATIC GUARANTY CORPORATION

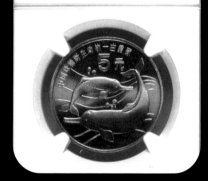

1981 China 5J
MINT ERROR MS 65
Reverse Struck Thru
5814538-003
NUMISMATIC GUARANTY CORPORATION

1981 China 5J
MINT ERROR MS 66
Obverse Die Break
4891064-008
NUMISMATIC GUARANTY CORPORATION

再说多肉币。多肉是硬币模具错误中最常见的一个现象，这种硬币的错币也是挺多。有一种说法，在硬币压制过程中，镀层破裂，内料挤压外溢而发生的多肉现象。破裂是肯定的，但是不是镀层，应不应该叫镀层目前有争议。总的来说模具使用久了有破皮，或者模具有脱落。模具破皮现象比较多，有一些轻微破皮且依附在图案边上的，在币面的时候特征就不那么明显；当模具破皮面积越大，深度越深，在币面上的特征就越明显（图310-311）。

（310） （311）

还有一款是模具脱落。我们知道，凹版模具才能压铸出凸版图案，哪些凹版模具中的凸出部位容易掉落？没有相连的，单个凸出位置模点更容易脱落，譬如数字8、9、0，字母A、O等。圆圈等实心位置的凸点模具就相对容易脱落，再譬如文字中"民"上面的实心框的凸点容易脱落。这种脱落产生的多肉细分出一个有趣的品种——实心币：譬如建行的实心民，宁夏的实心8。在新三花荷花五角2018年的关门币中，出现了大量的"国富"币。这是一个比较精彩的取名，是因为国字上面一条缝隙多肉满了。其实两者并没有区别，就是多肉，可以统称为多肉（图313）。

会不会有更大的多肉呢？如果模具受损严重，不仅仅是破皮，而是大块的掉落，那么出现的多肉则不会只是一小块，而是一大块币面突出。这个时候，由于凸出的量比较大，会导致另一面的胚体体积减少，呈现弱打现象（图312）。

（312） （313）

边齿错误

硬币的边齿如何成型？是模圈。胚体首先放入模圈，在压力挤压之下，通过模圈形成边齿。那先来一个问题，如果不放模圈会怎么样？或者说忘放了模圈会怎么样？

忘放了模圈的话，硬币在重压之下会四处扩张。在扩张力的作用下，四边会产生裂口（图314）。

所以模圈就像孙悟空头上的紧箍咒，不让币胚做出越轨之事。模圈另外一个作用就是形成硬币的边齿，边齿是硬币的一个重要防伪功能。一旦模圈有损，就会造成双齿甚至三齿。比较典型的就是13年1分的错齿币，大量出现。由于视觉关系，硬币的边齿注意的比较少。但是如果你经常去看，有好多币种的边齿都曾有此类错齿瑕疵出现。譬如在新三花的荷花五角中，就出现了很多此类的双齿（图315）。

〈314〉 　〈315〉

模具帽错误

这是一个非常神奇的错币，由于视觉观感差异，我把中国的模具帽硬币放在单面币板块中。后面会在压铸错误中看到部分单面币以及神奇的阴阳币，就是模具帽错误引起。简单的说，一枚被压印的硬币压铸完成后没有弹出去，而是卡在了模具中。这枚硬币的背面实质上就成为了新的模具面。当下一个空白币胚进入模圈且产生压印，粘附的硬币的背面图案会被印到新的币胚上。这时候新的币胚正反面的图案其实是同一个，只不过一面是正常凸起图案，另外一面是由卡住硬币的同一个图案压铸而成，倒过来的凹下图案。而卡在模具中的硬币就称为模具帽（图316）。

　　如果模具帽只压铸了一枚或者几枚硬币之后同时也被弹出，此枚模具帽硬币就成为单面币（由于毕竟不是专业币模，材质较软）。如果此枚模具帽硬币一直卡着，随着越来越多硬币被这个模具帽压印，模具帽的图案就会被磨损得无图案，新放的币胚自然也无法被压铸出图案，这样新放的币胚就形成另外一枚单面币。模具帽由于不断压印，金属就会沿着上模具轴的周围被推得更高，这枚卡住的硬币就会逐渐变成帽子（盖子）的形状，故取名模具帽或者模具盖。

（316）

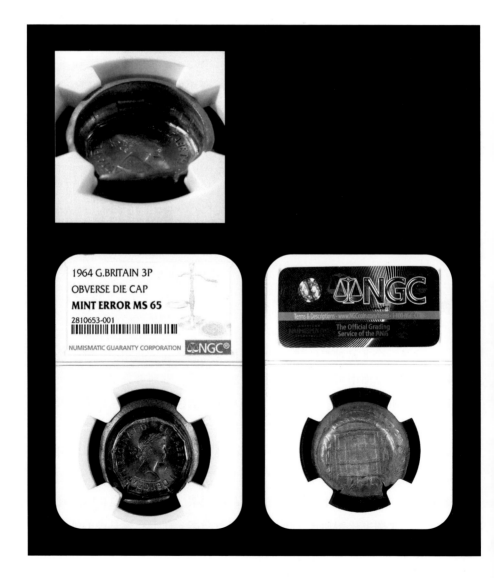

错配

　　错配，也就是上下模具错配，一种情况是上下模具都为同一个币面，前面提到过的那一枚双面牡丹一元就是如此。另外一种是上下模具为两个币种，前面提及的正面一美元背面 25 美分硬币就是例子。这两种情况都是不可思议，私铸的概率大于正常出错。

　　从整体上看，硬币的模具错误价值会比胚体错误和压铸错误来得低，主要原因是模具错误有时候量比较大。一旦模具没有及时更换或者调整，就会批量出现，有时候是和模具本身的品质有关。一般情况下，模具的调换是有大致指标，譬如铸造 50 万枚或者 100 万枚换一套，如果在这个数量范围内出现了模具受损，但是又不及时查看以及调换，就会出现大量的瑕疵币。以 2018 年荷花的国富币多肉做例子，目前所拆卷发现的国富币主要集中在 2018 年 1 月 20 日之前生产，那基本可以判断出模具是在 1 月 20 号左右调换。

压铸错误

硬币的压铸错误是指在压铸过程中不小心导致出现的异状。大致分了几类：

背逆

背逆是硬币错币中的经典，背逆错币由于其强烈的视觉冲击力以及零造假而受到大家的青睐。

造币厂由于铸模松动，向右或向左偶然的转动，造成硬币正反面图案方向不一致。构成的角度数即为背逆币的度数，最大度数应为180度。

背逆币的价值基本上根据它的背逆度数来定。背逆小角度的较常见，一般来说15度以下的比较多，但观感就差很多，不太建议收藏。超过90度的背逆视觉冲击力就强，90至180度均为比较稀少的背逆角度。180度为背逆的最高角度，也是最顶级背逆币。

目前来说，铝分币出背逆币的现象最多，其次是长城币的角币（图317-324）。

（317）

1989 CHINA 2F
COIN ALIGNMENT
MINT ERROR MS 63
4793339-005

NUMISMATIC GUARANTY CORPORATION

1988 CHINA 5F
MINT ERROR MS 67
COIN ALIGNMENT
6430861-031

NUMISMATIC GUARANTY COMPANY

1989 CHINA 2F
COIN ALIGNMENT
MINT ERROR MS 63
4793339-005
NUMISMATIC GUARANTY CORPORATION NGC

NGC
Numismatic Guaranty Corporation
NGCcoin.com/verify

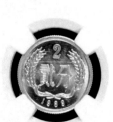

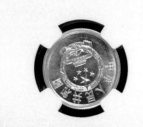

1981 CHINA YUAN
GREAT WALL
ROTATED DIES
MINT ERROR MS 66
4574048-014
NUMISMATIC GUARANTY CORPORATION NGC

NGC
Numismatic Guaranty Corporation
Terms & Descriptions - www.NGCcoin.com/terms - 1-800-NGC-COIN

1989 CHINA 2F
ROTATED DIES
MINT ERROR MS 66
4791484-008
NUMISMATIC GUARANTY CORPORATION

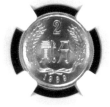
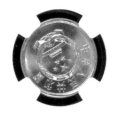

1981 CHINA JIAO
ROTATED DIES
MINT ERROR MS 67
4582730-005
NUMISMATIC GUARANTY CORPORATION

(323) (324)

二化中也有不少，但是大角度的相对少一点。老二化中角度大人角度出现在菊花一角最多，梅花五角和牡丹一元大角度的相对少很多（图 325-327，329）。

（325）

（326）

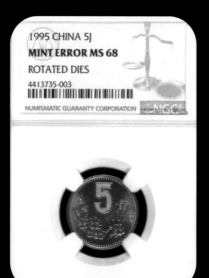

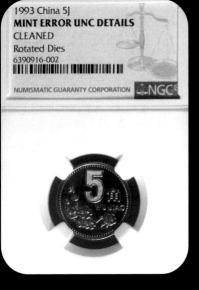

　　随着造币技术的提高，背逆出现的机率越来越少，新三花就很少出现大角度背逆。但是也有，而且大家会发现，新三花找背逆比较难，特别是小角度很难看出来。这是因为参照物的关系，我们看到分币也好，长城币也好，老三花也好，有一面都是国徽，国徽顶上那枚五角星就是最好的参照物。而新三花都是花的图案，比较发散，寻找垂直点就相对难一些（图 328）。

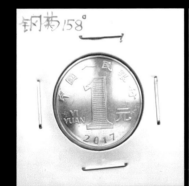

纪念币中出现背逆的情况就少很多，但是偶尔也会出现，稀少度
高于硬币（图 330-332）。

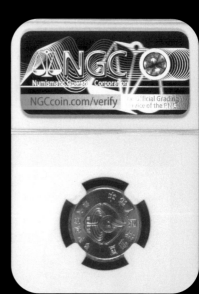

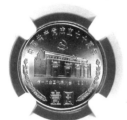

弱打

　　弱打就是在压铸的过程中压力不够或者填充料不足而形成。弱打币其实很多，但有些时候比较轻微，视觉上不够明显。弱打币必须在视觉上有一定冲击（图333-334）。

　　前面说过，减少总比增加容易，所以很多人为的瑕疵币品种都是通过减少来处理，而弱打就是经常会被人为的品种。通过打磨形成一个模糊的图案。但如果是一枚新币，弱打是天生的还是后天人为的是很容易识别，弱打大多数是压力不足而形成，而铸币时再怎么压力不足还是很大压力，那种效果是人为无法做到。

　　有一些币经过一段时间流通磨损后，有些朋友也会当成弱打来看。这个时候，币面由于流通过后很难判断状态，所以放弃流通品的弱打。而新币的弱打，如果你经验不足，最好也是选择评级币。

（333）

（334）

单面币

所谓单面，也就是一面有图案，另外一面没有压铸出来，或者压铸出来很浅很模糊。初看以为单面币就是弱打币的加强版，实际上单面币的成因很复杂，大多数单面币实际上都是前面说的一个模具帽，部分单面币是大开片而成。由于铝分币的材质比较软，所以目前单面币多出现在铝分币中。

单面币的视觉冲击力很大，也是硬币错币中比较珍贵的品种之一。

单面币第一个成因，实际上就是模具帽，币压铸完成后卡在币槽中没有正常弹出，上面又放了一枚币胚继续压铸。相对新放的币胚而言，此枚卡住的币就是一个新的模具面；而相对卡住的币而言，新放的币胚就是一个没有任何图案，光滑的模具面。卡住的币被新放的币胚一次或者多次压铸后，表面的图文就会被压得模糊甚至完全看不清（图335-338）。

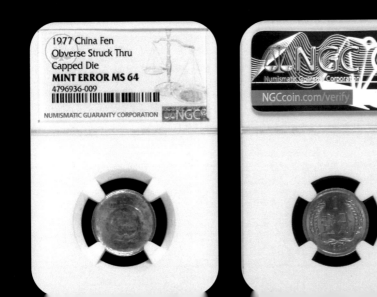

（335）

　　我们这些图，和前面说的模具帽有点类似，但帽沿总感觉差了一点，这就是把这个放在单面币板块的最大原因。视觉差异，为什么帽沿会矮，甚至只有浅浅的一层？这和卡住后打压的次数有关，也和币胚的厚度，铸模的深度等等有关，但成因一致。

　　模具分上模和下模，也就是一个静模，一个动模。模具帽，也就是单面币，也会分上模具帽和下模具帽。如何区分，其实比较简单：下模为静模，上模为动模。单面币四边上翘，像锅底类的就是下模具帽；而反向的像啤酒瓶盖的，就是上模具帽。这就像农村里用石臼捣年糕，年糕在石臼中，石臼就是下模，捣棒就是上模。石臼中的年糕被捣的时候总是沿着石臼四边扩张，而如果年糕被粘在捣棒上，就是沿着捣棒四周扩张。

（336）　　　　　　　　　　　　　　（337）

（338）

这是我认为的单面币存在的第一种形态，模具帽。单面币存在的另外一种形态，目前也仅发现在硬分币中，那就是半片币。即是一枚币一分为两，各自只有一面存在，这一类的单面币和前面说的单面币的分别就是币的厚度和分量，往往只有正常币的一半甚至更少。这一类单面币是开片币的升级版，开片到一定厚度后就会变成两瓣（图339）。

（339）

半边单面币的成因理论上还是归咎于币的胚体胎质有问题。压铸的时候有的开片分成了两瓣，有的还会粘合在一起，成为一个非常神奇的现象。我们可以看到这枚币的原始状态，以为是一枚单面币，实际上发现是两枚粘合在一起的币。这一类的单面币能两枚同时发现在一起的极其少见，大多数是会随着硬币分拣机混入大流后分开装到卷盒中了，所以平时我们能见到的这一类半片的单面币往往是单独一瓣出现，这一枚（准确应该叫两枚）单面币评级公司也是无疑义的给予了评级，并且非常准确了进行了标注，两枚币标签标注 1/2、2/2，这也算是单面币中的极品（图 340-342）。

（340）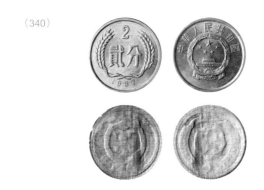

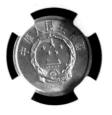

1987 CHINA 2F
MINT ERROR MS 64
REVERSE HALF OF
SPLIT PLANCHET #1/2
6176997-001

NUMISMATIC GUARANTY CORPORATION

(1987) CHINA 2F
MINT ERROR MS 64
OBVERSE HALF OF
SPLIT PLANCHET #2/2
6176997-002

NUMISMATIC GUARANTY CORPORATION

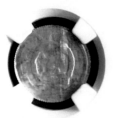

我们再来看一枚半成品的单面币，也就是没有完全的掰开成两瓣。这枚币也是非常有意思，能比较完整的看到此类单面币的成长过程（图343）。

单面币能人为吗？这是一个比较有意思的问题，因为弱打的人为很多，但是单面币却极难甚至无法人为。如果按第一个成因，压铸机的力并不是自己敲榔头能产生，且需要币帽、币圈等等一系列工具的配合才能形成，所以基本上无法人为。第二种成因更加难，要把一枚币在中间劈开，对于胚体无瑕疵的币，劈烂了也劈不成两瓣。就算胚体天生有杂质，后期也无法劈开，很多开片都是在压铸时的重压力和短期产生的高温下产生。

透打

透打是一个非常有趣的错币品种。我本人比较喜欢，因为透打极其漂亮，而且无法造假，这就规避了很多的风险。部分透打币品种也比较稀少。

在很多人眼中，透打被称为最漂亮的错币硬币，从视觉上来看，确实透打币是极其漂亮（图344）。

透打币分两种，一种是模印透打，也有人叫成阴打币，正确的名字叫空模对撞。出现的原因是硬币没有滑进币槽，上下模空打了一下，在对面会留下碰撞的痕迹，就是模印。然后在下一枚币压铸的时候，此模印传导到下一枚币面上。最近几年一个网红游戏，就是在一块木板上锤钉子。如果你锤到了钉子，钉子就下去。如果你没锤到钉子，直接砸在木板上，那木板上就会留下一个锤子印。当然铸币模具不是木板，锤不出深痕，但是也会有些许的印痕（图345）。

（345）

（346）

关于空模对撞币的形成，可参考此图（图346）。

我们发现，模印透打在铝分币中出现比较多，老三花中的牡丹一元哑光币中也出现。纪念币中的钢芯镀镍币出现的比较多，其他的币则难出现。那是因为币面材质，有些币的表面模印形成不了肉眼看见的效果，偶尔出现也是极少数且比较隐约（图347）。

（347）

透打的强度也影响着肉眼的观感，有一些比较弱的透打需要侧着光才能看到。有一些超强的透打，一眼看清，不但视觉效果极佳，也是非常罕见（图 348-349）。

前面说过，这一类模印透打基本上在铝分币出现比较多，以及一些钢芯镀镍的硬币纪念币上。在铜质币上基本上见不到，不过偶尔也有发现，例如是肉眼清晰度还不错的梅花五角透打（图 350）。

第二种透打我称为硬透打，上模的压力过重而形成背面有图案显露，不过还是有一部分人以及评级公司认为是空模对撞而形成的模印（图 351-353）。

我们分析一下成因，前面看到了一种空模对撞的模印透打，和硬透打从观感上就是完全不同的系列。我们对比两枚同一年份的一分硬币，一枚是模印透打，一枚是硬透打。模印透打如果一面很强，另外一面必定也有。而硬透打未必如此，有的会两面都有表现，有的就只有单面有表现。其二，前面看到硬透打的币种中有新三花的菊花一元

以及钢兰花一角，这两个币种从未发现过模印透打，但是经常能发现硬透打。且硬透打的状态断然不会是空模对撞引起的主要原因是，硬币的钢模都是高碳钢且为凹模，除了凹进去的部位以外均为光滑平坦面。空模对撞后只会留下影痕，绝无可能有任何深度的刻痕出现，所以也绝无可能在下一个币面上印上此类有立体感的硬透打图案。

我们看过前面纸币的瑕疵币品种，里面有两个很相似的品种，一个是粘印，一个是透印，像极了透打这两个品种。模印透打就像纸币的粘印，而硬透打就像纸币的透印。

硬透打就真的是压力过重而引起？试想一下，一块平整光滑而且有厚度的胚体，要把正面的图案传导到对面，理论上是可能，但实际上胚体后面也是一块平整的钢模。两边均力的情况下，仅靠重力要把图案传导到对面，如果说铝分币由于材质较软，币胚厚度薄可以有想像的空间，但是像纪念币、新三花的菊花一元和钢兰花以及泰山纪念币，胚体材质硬且厚，靠重力透过去是几乎无可能。

压硬币在压铸过程中，机械压力会产生热能，局部的重压的压应力在凹模周边产生高温，使部分坯材表层率先进入塑性变形阶段。硬币脱模后遇冷，弹性收缩后造成透打。金银币中，我们能发现此类硬透打，也能印证前面的观点。（图354）

比较一下两种透打，从发现的角度看，第一种的模印透打一目了然，因为印痕颜色区别于币面，很容易被发现。第二种的硬透打有时候需要很仔细看才会发现，不单是颜色和币面一样，有一些是躲藏在图案中，不容易发现。

（354）

偏打

　　顾名思义，偏打就是压铸的时候偏了，图案移位了。偏打移位币主要是因为冲压时坯饼和模具中心点不切合造成的，致使硬币一面或两面图案向一侧偏移的现象。

　　偏打是一个非常经典的硬币瑕疵币品种，偏打币一目了然，而且无法造假。不管裸币或评级币都适合新手入手。偏打的价值主要来自于偏打的幅度，幅度越大，视觉冲击力越大（图355）。

　　相对流通硬币，中国发行的纪念币中，出现偏打的情况就少了很多，但偶然也会遇上（图356）。

（355）

　　值得一提的是，在国外的硬币瑕疵币中，偏打是出现频率最高的，而且偏移幅度都远超中的偏打（图357）。

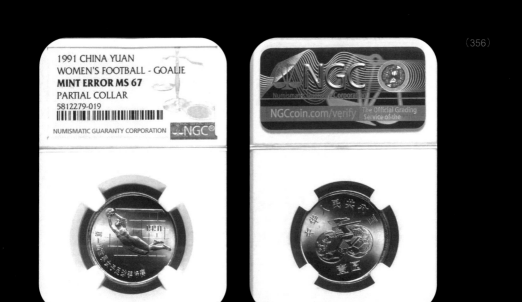

（356）

金银币中，有一种另类的偏打，主要出现在彩色的金币和银币中。金银币是压铸完成后上色，所以在偶然失误的情况下，会出现上色和原图案出现偏移。那是非常有趣的瑕疵品，很像纸币瑕疵币板块中的套印移位。在图例中会看到燕子的双尾变成了四尾，老鼠的尾巴变成了两条（图358）。

（358）

复打

字面上理解就是重复打了一下，当然也有可能出现重复多次，也有人称之为叠打。如果对应纸币瑕疵币板块内容的话，就是纸币的重印。

压铸机在压铸工作模时有松动，或者因其他机械故障而发生颤抖，就会在工作模上留下重影，导致局部重影或整体重影。还有一种可能是币压铸后没有弹出去，恰好新的币胚也没有传送进来，又重新压铸。

绝大多数复打时都伴随着位移。复打的效果其实是根据偏移值来决定，复打的时候有移位，移位的大小决定着视觉感受。复打币的价值也和复打的面积有关，这个和纸币的重印一样，如果整个币面全复打，肯定会比局部位置复打价值来的高。

复打币也和偏打币一样无法造假（除非你有铸币机以及模具），所以新手入手裸币或者评级币都行（图359-360）。

（359）　　　　　　　　　　　　　　　　（360）

最近比较为人熟知的复打币，就是泰山纪念币中的双梯。梯段的偏移幅度越大，视觉上越有力度。泰山纪念币出现复打的机率还是不小（图361）。

（361）

阴阳币

这个是非常不常见的错币，且极大多数人并没有见过，极震撼。所以成为本次硬币错币压铸错误的压轴品种。

阴阳币的特征是两面都是同一个图案，但是图案的字是倒过来了。也就是一个币面的阴阳面出现在另外一面上，所以称为阴阳币。

阴阳币的成因其实基本上了解。当一枚硬币压铸完成后没有弹出，这枚卡住的币就成为新的铸模，这枚币我们称为模具帽。当新的币胚传送到模圈，被模具帽当成铸模压铸而成的币，就是阴阳币。

举个生活中的例子来比拟阴阳币的成因。小时候都会把一枚硬币使劲的按在皮肤上，过一会，皮肤就会印上这枚币的倒印。我们把币胚当成皮肤，而那枚硬币就是卡在模具中的模具帽，铸币机启动，重压之下，阴阳币就产生了（图362-363）。

看到这里，大家自然会想到，前面我们说过的一个造币厂员工私铸的牡丹一元。从瑕疵币的出现以及状态，我们就能感受到那是生产过程中产生的瑕疵。而那一枚私铸的币，第一感觉是不可能出现，第二感觉就是这一枚可能是假币。

总体来说，硬币瑕疵的比例比纸币还多，主要是和以前硬币的铸造设备及方式有关，且硬币的检验方式和程序也比纸币少。但是板块比纸币少很多，这是因为工艺程序少，过程也简单，所以种类也少。

在收藏中有一句老话，"金不如银，银不如铜，铜不如铁，铁不如纸"。在钱币、错版币、瑕疵币收藏中，很好的体现这句话的意义。整体来说，硬币的瑕疵币远不如纸币的价值高，收藏群体也少许多。但一些顶尖的硬币瑕疵币，从震撼度、稀少度来看，收藏价值并不低，甚至比一些普通的瑕疵币纸币都高出一大截。

（362）

（363）

第三章

价值与收藏

一、错币的发现以及价值评估

虽然前面介绍了这么多错币的品种，但是我们平时在生活中，以至收藏生涯中，还是很难遇上错币。所以有不少的朋友都心存这个疑问："这个币怎么可能会出现呢，肯定是造币厂里面员工私下流出来的"，"这么奇怪的错币，肯定是造假的"。

事实上，本书介绍的错币百分之 90 都是在民间发现，只有百分之 10 左右是银行员工拆捆拆件的时候发现并留下来。至于造币厂无可能故意私下流出，造币厂一旦发现此类瑕疵币，均会做废票、废币处理，只有疏忽了才有漏网之鱼出现。

民间是如何发现的？大致是两种，一种是收藏爱好者在收藏过程中无意发现。在海量的收藏爱好者之中，能发现大尺寸、大幅度的错币，无异于彩票中奖。第二种是收藏者、币商以及错币发烧友通过大量拆盒、拆捆、拆件，无意中遇上或者有意的寻找遇上了错币。

这是以量换取概率，就算这样，小幅度的错币偶有发现，大尺度的错币有时候几年才遇上一次，甚至遇不上。在量的基础上，还需要两个前提，一个是运气，一个是知识。我曾经给一个目前中国比较大的钱币类直播间里的几十个主播，上过一堂关于钱币瑕疵品错币的课。他们经常在直播间拆捆卖纸币，比大多数人更有可能遇上。平时只能发现小瑕疵币，但在某一次直播时，拆捆时拆出了一张超大福耳。

直播间里，几千人目睹此张大福耳纸币，这是最好的现场知识普及。有些朋友会有疑问，这么长的耳朵，怎么会躲过层层检查。原因在于折叠后裁剪，或者裁剪后被折叠了，并打包在整刀整捆中，这样才成了漏网之鱼。没有被折叠起来的都被发现并处理掉。所以平时发现大的福耳币、折白币的初始状态都是呈折叠状。

而只有在你拆刀拆捆之后，才会发现这一张钞，展开后才会发现它的尺幅。

既然被折叠进整刀整捆，且躲过了层层检查。很多人在购买整刀整捆纸币的时候，也是肉眼很难发现这一些瑕疵币，大多数情况下唯有拆了才会发现。

从上面我们就可以知道，错币特别是大尺度的错币本身自带着稀少的基因，很多一部分都自带着成本的支出，这也是错币价值最大所在。

发现错币的最大因素是运气，努力未必有用，但可以给运气加分；第二因素是财力，财力未必有用，但可以增加运气指数。

记得 70 钞绿牡丹刚刚被发现的时候，很多藏友都认为这是假消息或者是人造的荧光，因为不少藏友手中都有很多 70 钞。用荧光灯找一遍都没有发现，加上在大币商手中的几万甚至数十万张 70 钞中也没有发现绿牡丹。但是有一些地区的藏友就找到绿牡丹甚至连号的绿牡丹。主要是因为绿牡丹的量非常少，加上绿牡丹的号段 1928-1931 仅投放在江苏、广东、湖北等一小部分城市。这些地区的藏友也因此掘到了绿牡丹。

这就是运气指数，你不在那些号段的投放地，你再有实力在本地购买了很多 70 钞，就是找不到绿牡丹。

不过，有一些网友在第一时间知道绿牡丹的号段 1928、1930 之后，就无差别地从网上大量购买 1928、1930 号段的 70 钞并进行刷选，也从中掘到了绿牡丹。这就不是运气关系，而是需要敏锐的嗅觉以及大量资金去增加运气指数。

错币的价值应如何评估？错币千姿百态、千奇百怪，很难用一个量化的标准去衡量价值。有一些错币并不会是你我想像中的那么贵，有一些错币又超乎想像的贵。这其中有一些是附加感情因素、买卖因素、个体因素在里面，但大多数还是有着大致方向或是定价的基础。

错币的价值在于差异性以及稀有度，我用两个故事来描述一下：

第一个故事。在一个国家有个人，听人说在一个小岛上，一个原始部落的族人都只有一只眼睛。他就想抓一个回来，然后通过马戏团表演赚钱。

此人费尽千辛万苦到了那座小岛，果然那边的原始部落的族人

都只长一只眼睛。就在他兴致冲冲的想抓一个回来时，他被族人抓住了，并被关在笼子里面。

在族人眼中，大家都是只有一只眼。突然来了一个长两只眼的人，大家都觉得很稀奇，并把他当宝贝一样关起来，四处展出炫耀。

此故事能非常贴切的形容收藏错币的心态 —— 差异化。

如果都是错版，没有错的那一张反而是珍品。就像 05 彩金鸡，本来设计都是背逆，非背逆就成了珍贵品种。再用绿牡丹做一个比喻，如果发行的 1.2 亿张 70 钞绝大多数都是带了绿牡丹荧光的，那没有荧光的 70 钞就成了珍品。

第二个故事。有一个大收藏家，买断了世上仅有的 10 个极其珍稀的碗，然后当众摔烂 9 个。剩下的一个就是孤品，这一个孤品的价值等同，甚至超过原来 10 个的价值。

这个故事说的就是稀有度。大熊猫是中国国宝，最主要的因素还是稀少以及难以繁殖。如果大熊猫很常见，且不时来吃农作物庄稼，恐怕就不是这个待遇了。

我们就从这两点来大致的说一下错币的价值评估。

第一是从差异化评估一个错币的价值。差异越大，视觉冲击力越大，同比就越值钱。如硬币的背逆，最大差异就是 180 度背逆，那 180 度背逆就是最大价值。同样如硬币的偏打、透打、天坑等等，也是尺度越大越有价值。纸币的福耳币也是尺寸越大，幅度越大，视觉冲击力就越大。纸币的移位、套印、号码币的跳码、浮水印的移位等等，一样的原理，尺度越大，越有价值。

差异化就是距离原值的偏离度，也是震撼度。有些错版纸币一出场就因为差异度，一下子就吸引了大家的目光。

另外一个差异化就是评级分数。由于收藏以及交易错币大多数是以权威评级公司的评级币为主，所以评级出分的差异化也是价值的一个衡量标准。评级公司会根据纸币的品相来定分数，分数越高价值越高。以纸币来说，一般全新的票在 PMG 评级中能出到 64E、65E，已经算是一个不错的分数，超过都是高分。流通票出分则就根据流通磨损的程度来定，从 10 分到 50 多分不等。

第二是稀少度。这是决定错币价值的最大因素，如前面写的人炮关门号福耳，是真正的孤品。人炮本身就不常见，关门号又是号码币的顶级，福耳也不常见。三者结合在一起，就成了真正的顶级收藏。关于这个人炮福耳，当有人说值几千万的时候，相信很多人会感觉有点超过了。不过从另外一个方面评估，此等稀少物本身就很难有一个准确的定价，所以也不能说太超过。

所以，福耳长在谁身上也是决定价值的重要因素之一。错币的稀少度有两个因素来决定，第一个是本身出现的稀少度，第二个是错币依附物的稀少度。譬如同样一张福耳，长在一分纸币上、长在四版100上，和长在三版枣红一角上，它的价值差距会很大。货币本身就因为稀少而珍贵，再叠加福耳的因素，它的价值就会成倍的增长。

这里面还有一个时代因素，我们看书中的错币，绝大多数是四版币。四版币的巨大印制量是瑕疵币存量大的一个因素。且第四套人民币发行的时代，随着改革开放经济发展，生活水准提高，文化收藏活动兴起，收藏者对错币、瑕疵币开始感兴趣，其次四版币更多的被整箱整捆地留起来，这为后期经常能拆到瑕疵币打下了基础。而三版币、二版币甚至一版币时代，在改革开放之前，经济以生活为主，民间几乎没有收藏行为和收藏意识，钱币的存世量少，我们目前能看到的瑕疵币自然少很多。

另外，错币的稀少度也和时代有着密切的关系。一、二、三版的时代，印制机器、工艺、检验等等肯定无法和四版币比拟，出错的比率更高，但是由于存世量的稀少导致我们能见到的并不多。而第五套人民币的发行量和存世量则远超四版币，为什么我们见到的瑕疵币更少？那是因为印钞机器、工艺以及检查手段的提升，导致瑕疵品流出到社会中的量大大减少，故五版币的瑕疵币价值也会由于它出现的概率低而加分。

所以，稀少度是有多个因素影响：瑕疵本身的因素，时代的因素，印钞造币技术提升的因素，依附物的因素等等。

瑕疵币的价值评估

我们就稀少度来给硬币和纸币的错币（瑕疵币）做一个大致的分类。

整体来说，由于纸币本身的收藏群体受众比较大，所以硬币的错币价格和纸币差距比较的大。能上万的错币就是非常厉害的品种了。

稀少度最高的就是阴阳币，目前发现的数量极少，基本上是一币难求。价值根据品相大几千到几万不等。

其次是单面币以及大幅度偏打，这两个出现的情况也是极少，价值也是上千到万元左右。单面币目前仅发现在铝分币中，如果某一天发现其他流通硬币或者纪念币出现，那价值就会大增。

背逆币第一根据度数来定，第二是根据品种来定。铝分币出背逆的概率最大，所以铝分币背逆的价值相对其他来说低一些。老三花中铝一角同样是背逆较多的品种，梅花五角以及牡丹一元就少，价格来说梅花和牡丹的背逆就高很多。新三花出背逆的情况更少，所以一旦有大幅度的背逆币，价值都会比较高一些。

纪念币出背逆的概率更低。目前所知有联合国妇女纪念币以及女足纪念币有发现 180 度背逆，这个价值就高很多，基本上都是上万的品种。

在背逆中，还得区分年份。铝分币有些年份的币就少，出背逆的情况也少。老三花中 93 梅花本身就是币王，如果出现大幅度背逆，价格就会高很多。

综观以上，背逆币根据角度、品种、年份稀少度等，价格跨度比较大，从几十到几万。

另一种，透打。铝分币出透打概率最高，价值也是最低，根据幅度来从上百到几千元不等。纪念币出透打比较少，基本上会在几千甚至几万，如那一枚建行纪念币双面透打。

天坑和模裂币等价值都不会非常高，根据幅度从几十到几千。几千的品种就是一些稀少的纪念币中，尺度比较大的瑕疵。

目前在纸币里最受欢迎且价值最高的就是福耳币。撇开那个孤品

人炮福耳不谈，最小的福耳币也得上千，一般超过 5 毫米的福耳币都是在几千，超过 1 厘米的福耳币都是上万的价格。大宽边、大幅度福耳、双流水福耳以及一柱擎天型、超级大福耳的价格往往都在几万、大几万甚至十几万。

其次，浮水印倒置、大幅度的折白、同号，也是三个价值比较高的品种，基本可以对标福耳币。

接下来的套印移位、透印、重影等等，根据币的品种以及幅度，价格会在千把到几万。相对来说，价格幅度差距会很大。

编码跳码、油墨粘连属于比较容易出现的品种，整体价值会低很多，从百把元到上千元不等。

上面大致的说了瑕疵错币从稀少度上来看的估价，这是笔者从目前圈内的实际交易上做了以上的分析，但只是一个大致的范围。实际上，瑕疵错币的拍卖价、成交价很多都带着一个半透明朦胧的面纱，一些我们认为并不值那么多的瑕疵币却卖出了高价（譬如小几千的错币卖出几万的价格），这就是瑕疵币稀少性所带来的交易冲动性的价格。

而网路上，很多时候会把瑕疵错币神话化。一张不起眼的瑕疵错币宣传成几十万上百万，甚至一些并不在瑕疵错币范畴的臆想错币（如主席浮水印眼角多一条纹，多一粒痣等等）都假像成天价错币，变相是在误导收藏者。

所以，大家多了解之后，就会发现瑕疵错币并没有那么的神秘。确实有一些是会价值非常高，但非常多错币瑕疵币的价格并没有如网路上宣传的以及大家想像中的那么离谱。

错版币的价值评估

上面说的是瑕疵币的价值评估，下面说说本书的第一个版面——错版币的价值评估。

错版币的价值评估比错币容易的多了。因为是一个版本，价格也都具有大致的标准。

错版币的价值和官方认证无关，却和存世量有密切的关系。如99版纸币，整体上设计有缺陷，发行没几年就改版。但由于是整体有缺陷，所以它的价值就仅仅是整体的价值，无法体现错版的价值。同样的道理，宪法纪念币的设计文字上也有缺陷，但是已经全部发行，所以整体价值并不会因为设计缺陷而提升。

如1988年冬奥银币，官方是承认了设计错误，但是并没有撤回。所以存世量还是和发行量一样多，错版的价值也没有体现出来。

反之，我们看另外几个高价错版，要不是发行后紧急撤回，如小一片红邮票，如龙凤错版银币。要不是错版占整个币种份额很低，如05彩金鸡，如70钞绿牡丹。

所以，对于错版币的价值评估，最终的价值体现还是存世量，以及错版占整个版别的比例来决定。

二、错币的收藏与投资

这是本书的最后一个章节，也是和大家最密切相关的话题。

收藏和投资离不开交易，错版币以及瑕疵币的交易是否合法和顺畅？前面说过，除了一些私流出来的试样币、私铸币、废料，除了人为裁剪、敲打、粘贴的残次币，其馀任何在正式发行后流通中找到的瑕疵币，在已经退出流通之后，任何的交易都是合法。很简单的一个原因，这些币本身就已经当成正常币钞发行，每一张、每一枚均有合法身份，自然交易是合法和顺畅。

当你买了一件衣服，发现衣服品质有问题，你可以选择退换，或许你觉得这个品质问题很小，选择继续穿。同样道理，如果遇上残次币，你可以去银行兑换成正常币，也可以选择自己保留收藏。只不过，普通商品和钱币有着大不同的地方，普通商品的目的是使用，瑕疵会影响功能。而钱币本身就是一个交易中介物，且附有文化属性和收藏基因。所以它的瑕疵并不影响功能，反而增添了收藏的乐趣。

首先谈谈收藏和投资的关系，如果你去采访大多数的收藏者，收藏者谈起自己的收藏初心，一定是和价值、投资无关。但是在现今社会，投资已经越来越多的渗透进了收藏，不管你承认不承认，这就是现实。

这种渗透是潜移默化中进行的，在收藏的过程中，有意无意地都会被这个价格、价值给牵进去。慢慢的，也会把收藏当成投资的一部分，或者把投资当成收藏的一部分。

追其溯源，收藏是投资的基础。很难想像一个你不爱、不懂的藏品能做好投资。特别对于错币，由于它独特的个性游离于大众收藏之外，是造币过程无意中出现的另一片天空。对此无兴趣的话就难以深入其中。但一旦深入其中，你就会爱得如痴如迷。这时候，你可能并不在意它的投资价值，但它的价值已经深深的植在里面了。

错币不同于其他藏品，有着相对的门槛。无论从真假识别上以及价格上，都有着远高于其他藏品的要求。所以，我们要从两个大方面来说说错币的收藏。

第一个大方面，错币的真假识别。这里的真假不是说币是真还是假，主要说的是到底真的错币还是只是臆想的，人为的错币。这是一切的基础。

如果你上网去查询，输入"错币"两个关键字，你就会得到大量的误导信息，甚至是新闻。

这多数就是我说的臆想错币，这一类臆想错币大多数是毛主席头上多了几根头发、浮水印中毛主席头像上眉毛缺了一些、眼睛还眯成了一条缝，甚至是毛主席"开口笑"的百元钞票。老百姓缺少专业知识情有可原，可恨的是一些无良的鉴定机构谎称这是罕见的错币，还估价几十万甚至上百万。而很多新闻媒体更加不专业的把它当成奇闻骗取流量。

可以负责的说，就目前的市场成交，除了人炮福耳，其他就算是嚣张霸气的错币，能上十万的就很少，能上百万的极其罕见。而那些臆想的错币，根本不可能有价值，就算有也仅仅是它本身的面值。

这些被估价几十万上百万的臆想错币，无良的鉴定机构会以此骗取老百姓的鉴定费、挂牌费等等。媒体宣传后，更多的群众发现了更多的臆想错币，期待着一夜暴富。

这一类的骗局变多了之后，为了避免群众再上当，银行等机构会全面否定的说："错版币是不可能存在的，所有的错版币都是后期人为制作出来的"。

这就陷入了一个怪圈，一边对臆想错币估价天价，一边不断有老百姓被骗取鉴定费，一边官方全面否认错币瑕疵币。以至真正的错币、瑕疵币的知识得不到普及以及宣传。

这也是出本书的意义所在：了解真正的错版币、瑕疵币，拒绝被骗和上当，拒绝收藏一些臆想的错币。

如果说错币就像一门极其高深的武功，那我们得避免修炼时走火入魔，避免走入臆想错币的怪圈。如图中的建国钞，由于彩色防伪丝

都是随机排布，无论在哪一个位置都是正常。但如果你走火入魔了，你也会把这几张钞当成珍稀错币来收藏（图364）。

人为错币

第二块，人为的错币。我们这里所说的错币，均指出厂时候的状态，例如版本有错，或者铸造过程中出现的瑕疵。绝非后期人为加工而成的错币。

由于错币的价值高，所以会有一些人为了牟取暴利而人为制作错币。下面举例几个比较常见的人为错币品种：

纸币中，最常见的人为错币就是小福耳。福耳币的人为出现可以有两种方式，一种是接，一种是裁。我们先来看接，由于纸币印钞裁剪后会有一些边条，有一些朋友就认为纸币的大福耳可以用这些边条给拼接出来（图365）。

看了前面这么多福耳钞以及大宽边，很多都带了这一条裁边条。那是因为该裁的没裁掉，但拥有了这一条裁剪条，是不是可以自己拼接起来？纸张的拼接肯定很难，但理论上还是可行。只要是同一个币种，网底总是一样。

但这只是理论上可行，现实中这种操作的可能性几乎不存在。只要稍微放大去看接缝处的网底，纸张的纹路等等，拼接的网底总断开以及不一致。每一张钞纸的裁剪总不会丝毫不差的裁剪在同一位置，所以拿到的裁剪边肯定不是从那张钞面上裁剪下来的。

纸张表面也会不一样。纹路再接得丝毫不差，但介面处总会留下接的痕迹。这就像电焊高手，哪怕水准最高，焊接后总得留下一条焊接纹。下图稍微放大几张福耳币。如果是拼接，这个网底是永远不可能出现这么的对齐一致，且接的地方永无可能平整无暇。更何况有些超大福耳币需要用显微镜来查看这个接缝处（图366）。

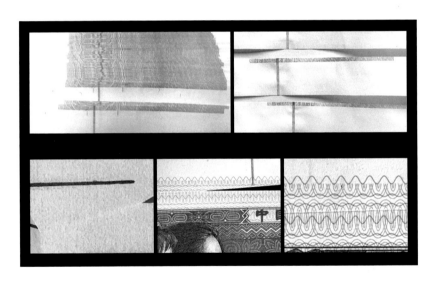

（365）

（366）

对于一些双流水号的大福耳，还会仔细分析第二个流水号的油墨和字体。如果是拼接以及后加的流水号，编码的字体以及油墨都会不一样。所以基本可以这么说，拼接的福耳可能有，但肯定很难，且肯定很容易被识别出来。

福耳很难接，那裁剪就很容易了。很多人对人造福耳的第一个印

象就疑惑会不会是从连体钞裁剪而成。一般对于福耳币的造假文章中，也是把连体钞裁剪而成的决定为最多的造假。而事实上，由于目前连体钞的号段都是固定，如四版的 EE 冠，BJ 冠等，分币均为 123 罗马，所以用连体钞裁剪福耳币是非常低级的造假。

要识别连体钞裁剪而成的福耳币，第一就是看冠号。连体钞有特定冠号，但有些人会改冠号，那就仔细查看冠号有没有改过的痕迹。

第二是看形态。前面说了这么多纸币的形态，无论折叠形成的福耳，还是裁剪过程中形成的福耳，都会出现折叠的痕迹。这个痕迹一般造假可造不出来，就算人为的故意折一下，折痕也会和原始出厂的不一样。

用连体钞裁剪成福耳，很多年前经常出现，而最近几年基本上很少见到，因为大家都渐渐的懂了如何识别连体钞剪裁而成的福耳。加上中国发行的连体钞也就那么几个币种，所以只要对那几个币种留心一下即可。这一类连体钞裁剪而成的福耳币，新手略加注意就能识破，玩错币收藏的老玩家更加不可能中招。裁剪了卖不出去，反而浪费了一张价值不菲的连体钞。偷鸡不成还蚀把米，所以现在大家见到连体钞裁剪的福耳都是以前裁剪蒙骗留下的。新的几乎没那么多人会去干这傻事了。

那非连体钞人为裁剪的福耳有吗？很多，最近几年有增加的趋势。目前人造福耳主要集中在纸分币和四版纸币中，且目前比较的泛滥的是一、二、五分纸币以及四版的 801 元纸币（图 367）。

这一类人造小福耳币，目前充斥在各个平台，售价个几百也是暴利。有暴利的驱动下，这类人造小福耳还会继续层出不穷。

有的朋友会问，纸币的尺寸都是固定的，一旦裁剪后票面尺寸不就小了？

是的，这就是人造福耳的核心。他们一般会挑选一些纸币尺寸正公差偏大一点的，然后裁剪的时候再裁剪略小一点，这样就能露出一个几毫米宽度的小福耳。如一张纸币的尺幅比正常大 2 至 3 毫米，然后他们裁剪一下，比正常尺幅的短 2 至 3 毫米，这样就能裁剪出一张 4 至 5 毫米，看起来有点像样的福耳。他们就可以和你堂而皇之的说纸币尺寸没有变小，所以不是人为。

由于纸币再怎么宽大，正负公差也只会在 2-3 毫米，所以我们见到的人造福耳都是小于 5 毫米。而且大家能看到，基本上人造福耳的造型都出奇地一致，因为它没得选择，没有更多的造型可以变出来。就算像小荷才露尖尖角的福耳币，也无法人造出来，因为它的尺幅不允许（图 368-369）。

这就是但凡人为福耳都是很小尺幅的原因，因为没有足够的尺幅让他们裁剪更大的福耳。

有人会有一个疑问，福耳币不少是有裁切定位线的，这是大版张纸币边上的特征。而我上面举例的人造一分纸币福耳，角上也有裁切定位线，为什么有定位线的也是假的？

这是因为一分纸币有不少是整刀整捆会出现定位线，所以有些人就利用这一条线裁切成小福耳，来迷惑大家。

由于是批量人造的产物，所以我们目前大家看到纸分币带裁切线的小福耳币很多都是同一冠号，以目前大致统计的数量，这一类人为裁剪的小福耳纸分币流入收藏市场已经超过上万张的惊人数量。

为什么断定上面举的这里例子的福耳币是人造的？难道印钞裁剪的过程中不可能出现这一类的现象？

理论上是有可能，但是现实中，通过前面关于福耳币的介绍，我们大多能感受到，福耳币出现的形状是千奇百怪。除了个别双胞胎福耳有一致的情况，其它绝无重复。况且同一冠号能遇上一两张福耳币

都很难得，绝无可能批量出现一致的裁切错误。

　　福耳的成因是纸张折叠造成，而纸张的折叠一般单张容易折叠。两三张甚至四五张折叠起来就非常明显，一般就会被工作人员发现。所以，同样造型的福耳币我们极少机会能看到连号。而此类人造福耳则是整刀的出现，批量的批发（图370）。

　　福耳币有些其实一看就不需要多想，甚至无需去进行评级，肯定是真的。不管这张钞是新的还是旧的（图371）。

　　大幅度折白加上有局部印刷网底在上，且折叠后底部尺寸不规

则，无需评级即可认定是真。

　　纸币中人为的瑕疵币主要集中在小福耳，目前已经成泛滥之势。其他也会有一些人为漏印、人为油墨污染，人为消除号码变成无号币等出现，如果不是非常专业的藏家，不建议收藏这一些裸票。由于错币本身的价格比较高，一旦发现是人为，损失比较大。

　　大家前面看到这么多错币，基本上都是评级币，且均为 PMG 以及 PCGS 这两个评级。这两家均为国际知名的美国评级公司，事实上也是错币鉴定技术最先进、最权威的两家评级机构。

　　难道这两家评级机构就不会犯错？不，他们也会有失手的时候，也曾经出现过人造福耳入壳，也有出现人为漏色、人为残币的入盒。但是出现的概率很低，第二有纠错机制，一旦发现有人为迹象就会停止后期入壳，并对已经评级出分的赔付。

所以，我们就会发现，刚刚这么多人造小福耳，除了很多裸票在卖之外，还有很多中国的评级公司评级后在卖，但几乎见不到 PMG 和 PCGS 入壳的。因为根本无法入壳，送评也会给退回来。（至今已经有不少朋友购买了人造的小福耳裸票或者国评的剪壳后，送 PMG 被退回），但中国的评级公司有一些根本不能叫评级公司，只是装一个壳让大家看起来可靠，甚至识别能力有限。

为保障自身权益，如果选择收藏错币，最好选择评级币。最好选择这两间评级公司，如果再在这两间里面二选一，PMG 首选。

选择可靠评级公司发出的评级币，不但能保证真假，也会对未来的增值有更好的保障。

上面说的是目前出现比较多的一个人造福耳，另外看这个，这两年内有好几个人咨询我了，缩小版纸币（图 372-375）。

图中两张纸币，下面一张为正常尺寸，上面一张为大幅缩小比例的纸币。第一眼看到惊为天人，然后再多想想，多细细思考，就会发现很多的疑问。

虽然前面说了这么多瑕疵币，有些很奇特的错币不可思议，但是至少都会有出现的可能性，要不纸张的瑕疵，要不印刷过程中出现的瑕疵，要不裁剪过程中出现的瑕疵。但是缩小版纸币无论从任何角度去思考，都无法得出可能性。

如果是出厂时候的缩小，只有一种，就是制版时候的缩小。那就是一个缩小版本，且裁剪的尺寸也必须是缩小比例，才会出现上图这种现象。否则仅仅裁剪缩小，图案就不会完整。

那如果是制版时候的缩小，就会批量的出现，整刀、整捆、整件的出现，而不会出现个例。再说，人民币纸币的尺寸是有标准，最多会有公差，但不会有这么大幅度的缩小。

如果是制版时候的缩小，出现了这么一批缩小版纸币，那是发行单位的灾难。

所以，这一类缩小版的纸币，无需争议，就是一个后期人为品种。大致推测，是用药水浸泡后使纸张缩小。

再说一个早几年网上经常出现的"中国人民银行"字眼上下倒置

(372)

(373)

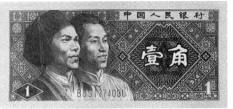

(374)

(375)

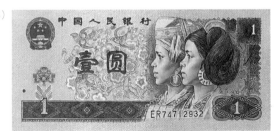

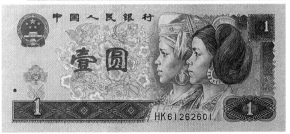

289

的错币。初看很神奇，早期也有不少人上当被骗了，但是如果你细想一下，这个有没有可能出现？除非是制版的时候错误（雕版错误），否则就永无出现这种的可能。如果出现这一类的制版错误的话，肯定早就批量的出现，且会成为一个震撼的话题，也会立刻进行回收销毁动作。

所以，这一类错误是不会出现。这个倒置就是人为造假出来的。如何造假，裁剪粘贴。如果你以后遇上这一类的人为错币，只要稍微自己看一下就能看到粘贴的痕迹。

第二，图层。图层一看就知道这一类是人为造假，因为造假者根本不知道印钞的程序，也根本不知道一个图层会有多少个图案。就算知道图层，也无法全部把它揭下来倒过来粘贴。

这一类人为造假倒置的错币，主要出现在四版一角、贰角、五角中，也出现在四版50、100等大面值。这一类的造假还不仅仅是把"中国人民银行"这几个字给倒过来，有的会把数字5给倒过来，有的会把年号位置给倒过来，更狠的会把纸币揭开成两片，然后造成正反错。

上面说的是纸币的人造错币这一块，下面说说硬币的人造错币，硬币的错币有一些是绝对无法人造，如背逆、偏打、透打等，但有一些会出现人造，主要集中在人为磨损这一块。譬如人为磨成圆边的梅花（图376）、人为打磨出来的弱打甚至单面币，如铁兰花（图377）、还有一些后期人为稀奇古怪的造型，要不是铁锤自己砸的，要不是自己剪出来的造型（图378-380）。

如上图硬币用敲敲打打而成的残次币屡屡有发现，还有一些更甚者，用另外一枚硬币的面覆盖在一枚硬币之上，重压敲打，形成一些图案很奇特的复打币，那种其实也比较容易识别。

怎么断定是敲打而成，其实很简单。铸造硬币的模具凹版，铸造后才会出来凸起的图案，而人为者没有凹版模具，仅仅用硬币自身的凸版硬敲而成，形成的图案自然是凹进去了。凹进去的图案违反了铸币工艺，且复打的图和文字自然是倒过来的，这和纸币的重印是一个原理，所以一眼就知道是假。

（376）

（377）

（384）

（383）

（378）

（379）

（380）

（382）

（381）

但如果你发现了一枚奇怪的瑕疵币复打币，且复打部位不是凹下去的，而是凸出的，图文也是正的。那是不是就可以断定不是人为（图381-382）？

这一枚币曾经我曾经特意拿来做过研究，如果是真实的，肯定是一枚石破惊天的错币。由于复打的部点阵图文是凸出的，所以一眼看就像是一枚出现严重错误的复打币。但一圈一圈的复打又和正常的复打不一样，如果正常复打，肯定是整个币面都留有痕迹，而不会局部复打。局部没有，而且文字（角）是倒过来了。果然，我用硬的刀撬了复打位置的凸起物，是一个透明塑胶片，用胶水粘贴在币上。

造假者为了暴利会无所不用极致，但我们再往深的去想一下，目前这些人为的残币是因为造假者没有造币工具，而自己想方设法的去敲打、裁剪、粘贴等等，如果造假者有印钞造币的工具呢？这就像前面那枚私铸币一样，可以随心所欲的造假。

如果你拥有了印钞造币的工具，一定会选择造普通币，能快速地牟利，而不会去造假这些流通性极差的瑕疵币。且造假币和前面说的人为裁剪、破坏钱币的性质是完全不是一个等级，违法成本太高，所以这一方面来说出现这一类错币的可能性还是很低。中国暂时未发现，但在国外，目前已经有发现（图383-384）。

这枚币完全符合复打的所有要素，也明显能看出是压铸机进行的复打，但最后评级公司给予了人为的鉴定结果，给予的结论是私自以压铸机进行了复打压铸。主要破绽在于复打年号的缺失。所有的人为产品，无论他考虑得多周到，都会露出破绽。推测伪造者为了便于在不同年份的硬币上进行作伪，而故意的没有在母版上放置年号。

很容易推想到造假者的意图，做一款母版不容易，成本很高，如果批量在一个年份的硬币上造假，迟早会引起注意。错币不是那么容易出现，且这一类珍奇的错币更加罕见。不放年号，就可以在多几个年份上去造假。

还有一些初学者不太能掌控的，如天坑币和缺口币。对于天坑币尽量选择卷拆，面积比较大并且底带图案的这一类，就无法造假。缺口币则可以仔细的看缺口。由于缺口币是由残次坏饼压印而成，这些

坯饼则是在制造过程中，冲压板材偶然错位移动或者宽度不够，冲压到了边缘部分所致。所以缺口币的两边比较对称，且边缘缺口位置有收口的痕迹。人工剪出来的缺口会有明显的边缘外张。

当然，还是一句话，收藏硬币的错币残次币，最好选择评级币，首选 NGC 评级和 PCGS。不但能更好的保证真假，也能保值。

同时，说明一点，这种人为制造的错币，属于故意损毁人民币。根据中华人民共和国人民币管理条例："第四十三条　故意毁损人民币的，由公安机关给予警告，并处 1 万元以下的罚款"。

收藏方式

第二个大的方面：根据自己的财力以及爱好来收藏错币。很多人都觉得错币很稀少、很贵而远离。确实，有一部分非常大尺度的罕见的错币价格很高，难以入手，但是大多数的错币还是可以根据自己的财力来入手。

以我的经验，可以从几个方面入手：

1、各个错币种类各入一张，做一个品种的大全套。譬如纸币福耳、折白、透印、粘连、跳码、浮水印偏移、套印等等，硬币背逆、天坑、偏打、复打、透打、单面币等。从大的种类上各入手一枚，做一个大范围的套系全套。对于比较贵的福耳币，可以选择福耳略小一点的，或是福耳币相对容易出现的四版币。硬币的背逆币可以选择价格比较实惠的分币。如一、二、五分纸币裁剪错误一套，同一个纸分币系列，同一个类型的瑕疵组成一套，也算一个瑕疵币品种的小小套，挺有意思。

2、有一定财力的，可以直接选择最厉害的错币。收藏的目的无外乎炫耀，有了最厉害的最罕见的错币，其他的都只是小弟弟。唐诗中有一首《春江花月夜》，被称为孤篇压全唐。在收藏中，如果你拥有一张或者一枚顶尖的钱币，胜过其他一堆普通收藏。

3、个性化配置。有的人偏爱纸币，有的人偏爱硬币，那就从偏

爱的方向深耕。譬如纸币的福耳，同一个币种的福耳可以慢慢配置四个角的福耳币，那也是一个挺厉害的一套，但是难度很大。也可以配置一个系列的福耳币，如四版币各个面值福耳币各一张，这个难度不大，但是成本会很高（图 385）。

你也可以配置四版各个面值的编码跳码币各一张，这个难度不大，成本也会很低。再譬如同一个面值的纸币裁剪移位，可以配置上下左右移位各一张。还可以收集各种各样的变体字（图 386）。还可以 05 版的福耳币各配一张，这样就是一个小五的福耳币全套（图 387-388）。

硬币方面也可以这么的配置：譬如老三花梅花各个年份的背逆币各一枚；譬如某一个年份的分币背逆的各个角度从 15 度到 30、45、60、75、90、105、130、145、160 度到最大的 180 度，也可以同一个角度配置顺时针背逆以及逆时针背逆两枚。可以同一系列各币种同角度的配一套，背逆角度大比较费钱，那就选择小角度。譬如一套长城币，虽然角度不大，但整齐划一，也是非常有意思（图 389）。

上面大致讲述了一下收藏瑕疵币的配置方法。收藏是一个过程快乐大于结果的行为，特别是瑕疵错币。由于它的稀少性，要做配系列等等是更加艰难。也正因为难，这个过程会非常的辛苦，也需要付出很多的财力，但是会非常享受这个过程。在这个过程中，每当你寻找到或者购买到一枚心仪的错币时，你所获得的幸福感会很大。

不仅仅如此，我在撰写本书的时候，每当有藏友分享一张特别的错币时，我也会特别的开心，并只保存起来。这大概是收藏圈中常说"见过即拥有"的心态。

本书展示了这么多图片，只有非常一小块是笔者拥有，绝大多数都是各位藏友的无私奉献。在编写此书的时候，也得到了圈内各个资深玩家的经验、知识支持，在此一并感谢。

错版币、瑕疵币是另类、小众的收藏，公开且透明的资料甚少。有一些成因分析难免有失误、错误的地方，也请大家见谅。

收藏，从不是一个孤勇者的行为，而是一项群体活动，茫茫藏海，你我共行。

China, People's Republic / The People's Bank of China **ERROR NOTE**

Pick# 885b KYJ-C408a 1990 2 Yuan

S/N:WD23925499 CUTTING ERROR DC Chio Collection

40
Extremely Fine
618281.40/85912255

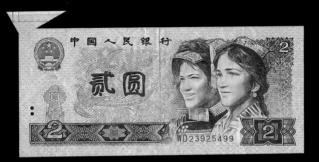

China, People's Republic / The People's Bank of China **ERROR NOTE**

Pick# 885b KYJ-C408a 1990 2 Yuan

S/N:RJ91606700 CUTTING ERROR DC Chio Collection

64
Choice UNC
618281.64/85912256

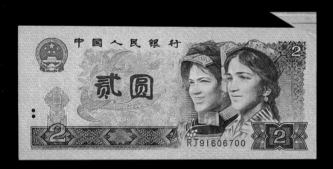

China, People's Republic / The People's Bank of China ERROR NOTE
Pick# 903 KYJ-C503a 2005 5 Yuan
S/N:J4C1439998 CUTTING ERROR

58
Choice AU
568821.58/86275092

China, People's Republic / The People's Bank of China ERROR NOTE
Pick# 899 KYJ-C506a 1999 20 Yuan
S/N:HA72469421 CUTTING ERROR

55
About UNC
618759.55/85829161

O
P
Q

PCGS Gold Shield GRADING

China, People's Republic / The People's Bank of China ERROR NOTE
Pick# 906 KYJ-C509a 2005 50 Yuan
S/N:FX36195300 CUTTING ERROR

64 OPQ
Choice UNC
568820.64/85829163

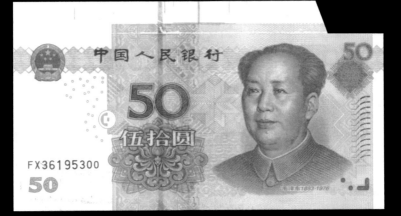

PMG
PAPER MONEY GUARANTY

China / People's Republic
Pick# 907a 2005 100 Yuan
S/N YG11133995 - People's Bank of China Cutting Error

35
Choice Very Fine

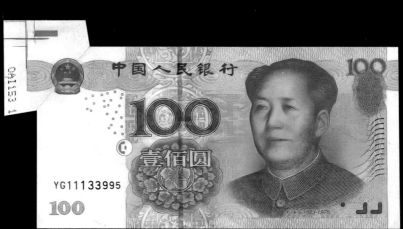

　　也希望阅读此书的读者朋友们，在欣赏到这么多珍稀错币的同时，能大致的了解并且学到一点知识。购买的时候不被欺骗，售卖的时候不造假不骗人，寻觅的时候不臆想，幸运遇上时不错过。

　　这就是本书的初衷。